張耀 著

中國藝術研究叢書第一輯 5

商周青銅簋與青銅器雕塑藝術

丁家桐署

蘭臺出版社

中國學術研究叢書系列

總編纂　党明放

中國藝術研究叢書第一輯

陳雪華　易存國　柏紅秀　賀萬里　張　耀

張文利　李浪濤　黃　強　劉忠國　羅加嶺

《中國學術研究叢書》出版總序

党明放

國學，初指國立學校，明置中都國子學，掌國學諸生訓導政令。後改稱中都國子監，國子監設禮、樂、律、射、御、書、數等教學科目。

國學，廣義指中國歷代的文化傳承和學術記載，狹義指以儒學為主的中國傳統學說，根據文獻內容屬性，國學分經、史、子、集四類，各有義理之學、考據之學及辭章之學。

國學是以先秦經典及諸子百家為根基，涵蓋了兩漢經學、魏晉玄學、隋唐佛學、宋明理學、明清實學和同時期的先秦詩賦、漢賦、六朝駢文、唐詩宋詞元曲與明清小說等一脈特有而完整的文化學術體系，並存各派學說。

學術，指系統而專門的學問，是對客觀事物及其規律的學科化。學問，學識和問難，《周易》：「君子學以聚之，問以辯之。」而自成系統的觀點、主張和理論，即為學說，章炳麟《文略》：「學說以啟人思，文辭以增人感。」無論是學術、學問、學說，皆建立在以文化為主體之上。

「文化」一詞源於拉丁文 Colere，本義開發、開化。最早將其作為專門術語加以運用的是英國文化人類學創始人愛德華·泰勒（Edward.B. Tylor 1832—1917），他在《原始文化》書中寫道：「文化或文明是一個複雜的總體，它包括知識、信仰、藝術、道德、法律、風俗以及作為一個社會成員的個人通過學習獲得的任何其他的能力和習慣。」

人類社會可劃分為政治部分、文化部分和經濟部分。一個國家，有其政治制度、文化面貌和經濟結構；一個民族，有其政治關係、文化傳統和經濟生活。在人類社會發展進程中，文化是「源」，文明是「流」。文化存異，文明求同。

文化是產生於人類自身的一種社會現象。《周易》云：「觀乎天文，以察時變。觀乎人文，以化成天下。」東漢史學家荀悅《申鑒》云：「宣文教以章其化，立武備以秉其威。」南齊文學家王融〈曲水詩序〉云：「設神理以景俗，敷文化以柔遠。」

文化是人類的內在精神和這種內在精神的外在表現。文化具有多方的資源、特質、滯距，以及不同的選擇、衝突和創新。

文化分為物質文化、精神文化和制度文化。文化不僅在人類學、民族學、社會學、考古學，以及心理學中作為重要內涵，而且在政治學、歷史學、藝術學、經濟學、倫理學、教育學，以及文學、哲學、法學等領域的核心價值。

文化資源包括各種文化成果和形態。比如語言、文字、圖畫、概念、遺存、精神，以及組織、習俗等。其特性主要體現在文化資源的精神性、多樣性、層次性、區域性、集群性、共享性、變異性、稀缺性、潛在性以及遞增性。

歷史文化資源作為人類文化傳統和精神成就的載體，構成了一個獨立的文化主體，並具有獨特的個性和價值，可分為自然文化資源和社會文化資源，自然文化資源依靠文化提升品味，依靠時間形成魅力；社會文化資源包括人文景觀、歷史文化和民俗風情等。

民族文化資源具有獨特性、融合性和創新性，包括有形的文化資源和無形的精神文化資源，諸如：民俗節慶、遊藝文化、生活文化、禮儀文化、制度文化、工藝文化以及信仰文化等。

中國是一個多種宗教並存的國家，諸如佛教、道教、基督教、天主教以及伊斯蘭教等，在漫長的歷史發展進程中，各類宗教和宗教派別形成了寶貴的宗教文化資源。宗教文化具有很大的包容性，幾乎囊括了從哲學、思想、文學、藝術到建築、繪畫、雕塑等方面的所有內容，並且具有很大的旅遊需

求和開發價值。

　　文化資源具有社會功能和產業功能。社會功能具有明顯的時代性、可變性、擴張性、商品性、潛在性，以及滯後性，主要體現在促進文化傳播、加強文化積累、展現國民風貌、振奮民族精神、鼓舞民眾士氣和推動文明建設等方面。

　　文化是一個國家和民族的凝聚力、生命力和影響力的集中體現。人類文化的交往，一種是垂直式的，稱之為文化傳遞；一種是水平式的，稱之為文化傳播。垂直式的文化交往屬於文化積累，或稱文化擴散，能引發「量」的變化；水平式的文化交往屬於文化融合，或稱文化採借，能引發「質」的變化。一切文化最終將積澱為社會人群的內涵與價值觀，群體價值觀建築在利它，厚生，良善上，這族群的意識模式便影響了行為模式，有了利它，厚生為基礎的思維模式，文化出路便往利它，厚生，豐盛溫潤社會便因之形成。這個群體因有了優質文化而有了安定繁盛的社會，生活在其中的人們可以快樂幸福。

　　東漢王符《潛夫論》云：「天地之所貴者，人也；聖人之所尚者，義也；德義之所成者，智也；明智之所求者，學問也。」歷代學人為了文化進程，著手文獻整理，進行編纂，輯佚，審校，註釋，專研等，「存亡繼絕」整校出版文化傳承工作。

　　蘭臺出版社擬踵繼前人步伐，為推動時代文化巨輪貢獻禹人之力，對中國傳統文化略盡固本培元，守正創新，傳布當代學界學人，對構建中國傳統文化研究的成果，將之整理各類叢書出版，除冀望將之藏諸名山，傳諸百代之外，也將為學人努力成果傳布，影響更多人，建立更好的優質文化內涵。並將此整校編纂出版的重責大任，視其為出版者的神聖使命，期盼學界學人共襄盛舉！

　　蘭臺出版社長盧瑞琴君致力於中國文化文獻著作的整理出版，首部擬策劃出版《中國學術研究叢書》，接續按研究主題分類，舉凡國家制度、歷史研究、經濟研究、文學研究、典籍史論，文獻輯佚、文體文論、地理資源、書法繪畫、哲學思想，倫理禮俗，律令監督，以及版本學、考古學、雕塑學、

敦煌學、軍事學等領域，將分門別類，逐一出版。邀稿對象多為國內知名大學教授、社科機構研究員，以及相關研究領域裡的專家和學者的專業研究成果為主，或國家社會科學、文化部、教育部，以及省級社科基金項目的代表性科研成果，諸位教授主持國家社科基金重大招標項目，以及擔任部省級哲學、社會科學重大攻關項目首席專家，並且獲得不同層次、不同級別、不同等級的成果獎項為出版目標。

中國文化研究首部《中國學術研究叢書》的出版，將以此重要的研究成果，全新的文化視野，深邃厚重的歷史文化積澱和異彩紛呈的傳統文化脈絡為出版稿約。

清人張潮《幽夢影》云：「著得一部新書，便是千秋大業；注得一部古書，允為萬世弘功。」人類著述之根本在於人文關懷。叢書所邀作者皆清遠其行，浩博其學；學以辯疑，文以決滯；所邀書稿皆宏富博大，窮源竟委；張弛有度，機辯有序。

文搜百代遺漏，嘉惠四方至學。《中國學術研究叢書》開啟宏觀視覺，追溯本紀之源，呈現豐贍有趣的文化圖景。雖非字字典要，然殊多博辯，堪為文軌，必將為世所寶。

瑞琴君問序於鄙人，鄙人不才，輒就所知，手此一記，罔顧辭飾淺陋，可資通人借鑑焉。

王寅端月識於問字庵

作者係文化學者、蘭臺出版社駐北京總編輯、中國學術研究叢書總編纂

目　錄

《中國學術研究叢書》出版總序　V

引言　1

壹、商周歷史概況　9
一、從成湯到紂王——殷商史話　9
二、周原部落——西周、東周的興衰　12

貳、關於商周青銅器　15
一、商周時期銅的開採與青銅冶煉　15
二、商周青銅器的鑄造　20
三、商周青銅器的重要器型分類　26
四、商周青銅器的主要器物類型　29
五、重要的商周青銅器發掘和典範器物　35
六、商周青銅器銘文研究　51

叁、商周青銅器勃興的時代背景　57
一、「鑄九鼎，象九州」　57
二、尚鬼神，崇迷信，建禮教的時代風氣　61
三、手工業經濟的發展與發達　64

肆、商周青銅器與雕塑藝術　69

一、空間與實體──獨立立體的雕塑藝術形態　69

二、一件青銅器雕塑的誕生──商周青銅器製作與雕塑　75

三、雕與塑──豐富多彩的雕塑藝術表現形式　81

四、詭異瑰麗──奇特的雕塑藝術風格　101

伍、商周青銅器雕塑藝術的成熟與發展　113

一、商代早期的青銅器雕塑藝術──由陶到銅　113

二、商鼎盛時期的青銅器雕塑藝術──雕塑形態的確立與繁 榮　123

三、西周時期的青銅器雕塑藝術──成熟的美　137

四、商周後期的青銅器雕塑藝術──日暮西山　150

陸、商周青銅器雕塑與中國古代雕塑藝術史　163

後記　170

再記　174

主要參考書目　178

引　言

　　從西元前十六世紀前後起到西元前三世紀左右，一千三百多年的時間裡遍布中國大地的採銅礦場，一車車銅礦石被源源不斷地開採出來，大型的鑄銅場所爐火熊熊經年不熄，大批的奴隸甚至是耗費一生的心血進行著雕塑、翻模、澆鑄青銅的工作，青銅器作為他們辛勤勞動的成果被擺放在神秘莊嚴的祭祀場、奴隸主享樂歡歌的宴會上、埋入奴隸主豪華的墳墓中，這些凝聚著血與火，展現著古代藝術風采的青銅器，雕塑精美，氣勢莊重威嚴，成為顯示奴隸制社會權力財富的象徵，造就了燦爛輝煌的中國青銅時代，然而與商周青銅器及青銅器雕塑在那個時代所處的重要位置相對照的是中國古代的歷史典籍對代表中國遠古文明的青銅器的提及可謂鳳毛麟角。據《漢書・郊祀志》記載，由於漢都長安正在西周王朝豐鎬的京畿地區，漢武帝、宣帝時都曾出土過青銅器，博古通今的大臣張敞根據出土的一件鼎上的銘文，曾考證出：「此鼎殆周之所以褒賜大臣，大臣子孫刻銘其先功，臧之于宮廟也」，至此之後，青銅器藝術彷彿淹沒在茫茫的歷史長河之中，悄然無息。青銅器再一次被史學界提及已是距商周一千多年之後的宋代，宋哲宗時期的學者呂大臨通過對藏於官宦之家及流落民間的商周青銅器的整理研究，編纂了《考古圖》，此書第一次系統性地對青銅器的器形、名稱、用途、銘文進行分類分析，是中國第一部重要的關於商周青銅器的研究資料，青銅器才作為歷史資料被正式納入中華文化的研究範圍。

隨著出土青銅器的增多和青銅器本身所顯示的獨特的藝術史料價值，近代的關於商周青銅器的研究日漸興盛，學者著述頗豐，著名的有容庚、郭沫若、郭寶鈞、陳夢家、馬承源等，容庚在1925年至1936年間編著了《金文編》、《寶蘊樓彝器圖錄》、《頌齋吉金圖錄》、《海外吉金圖錄》、《商周彝器通考》等，收集整理了大批包括遺失海外的商周青銅器的資料，並對銘文、紋飾、斷代、分類等方面給予了詳細的研究，具有很高的文獻價值。國學大師郭沫若先生在1932年編著了《金文叢攷》、《金文餘釋之餘》、《兩周金文辭大系圖錄考釋》等著作，對青銅器銘文進行了系統的綜合研究，用歷史唯物主義的觀點把青銅器銘文的研究和古代的史實明確結合起來，開發了青銅器的歷史史料價值，並且在文字訓詁方面確立了權威地位，使青銅器研究成為一個綜合的研究體系。其他的學者參考不斷出新的青銅器考古發現，將青銅器的研究不斷推向前進，形成了百家爭鳴的局面，著名的論著有郭寶鈞的《商周青銅器群綜合研究》，陳夢家的《西周銅器斷代》，馬承源的《中國古代青銅器》、《中國青銅器全集》，這些關於青銅器的論著從不同的側面，由不同的角度對其進行更加全面地分析，大大豐富了青銅器研究的內涵，更重要的是新中國成立以後隨著國家對古代歷史文物的重視，文保工作的深入，大批出土的青銅器得到了極為有效的保護，也為對其研究的更加準確翔實提供了第一手資料，既對前期的研究起到了察疑補缺的作用，又產生了很多新的觀點，商周青銅器的研究工作真正走入了正軌。

然而綜合前輩及迄今為止的商周青銅器研究，概括起來不難發現，無不著重在四個方面的研究，第一，關於商周青銅器的斷代分期研究。所謂斷代，就是用科學的方法來準確確定某一件特定青銅器或一組青銅器群所屬的固有的時代，「一件青銅器包括造型、紋飾和銘辭等一個方面或多個方面的研究價值，而以上三個因素都是在一定社會條件下的產物，斷代的任務是把一件青銅器還原到它本來所屬的年代，使之可以放到原來的歷史條件下來考察。」（《中國青銅器》），郭沫若、郭寶鈞、馬承源先生均在青銅器斷代分期上有獨特的見解，郭沫若在他的〈彝器形象學試探〉一

文中，將青銅器的發展分成五個時期，即濫觴期、勃古期、開放期、新式
期、衰落期，基本上確定了青銅器分期斷代的標準，而馬承源先生在此基
礎上又提出了新的分期，即育成期、鼎盛期、轉變期、更新期、青銅器的
衰退，此外還有郭寶鈞先生等人的不同的分期，各種斷代分期研究雖然側
重點不同，但根據商周青銅器的花紋、造型、銘文結合出土地點做出了自
己的分期斷代，理順了青銅器諸多特徵與社會時代特徵的關係，為其他方
面的深入研究提供了主導方向。第二，是關於青銅器器形分類的研究。商
周青銅器是以具體的造型面貌而出現的，各種造型又由於與實用功能、思
想內涵結合緊密，其名稱類別在史籍中較少提及或冠名錯訛，因此有必要
清楚地區分青銅器的性質和具體的實用功能，從而更好的研究具有同一性
質功能的青銅器之間的差別、變化，從中找出這種變化所產生的各個方面
的原因及體系特徵，對青銅器的分類雖然紛繁複雜，但也基本形成了一致，
可分為幾個大類，即兵器、酒器、食器、水器、樂器、雜器，最為常見的
幾種青銅器名稱也比較明確，如鼎、爵、卣、盤、觥、壺、戈、鉞、簋、
鬲、彝、匜、鐘等都得到了史學界的認可。對青銅器分類的研究是最直接
反映各種各樣青銅器性質、造型的研究工作，它是其他各項研究的基礎。
第三，對青銅器紋飾的研究。商周青銅器上的紋飾詭異瑰麗，雕飾種類、
內容、方法眾多，之所以吸引我們對它進行研究，紋飾所具有的審美功能
是一個主要的原因之一，紋飾還具有一定的承前啟後的嬗變過程，無論是
對原始紋樣的繼承吸收發揚光大，還是對魏晉、漢唐紋樣裝飾的影響深遠，
都是中國文化的一筆寶貴的藝術財富。對紋樣的研究主要集中在內容和形
式上，內容上主要包括各種動物和幾何紋樣，如龍紋、夔紋、鳳紋，來自
於現實生活的變形牛、羊、象、虎紋等，形式上則因時代的不同，或剛健
粗曠，或秀美細緻，這些大都屬於美術學的範疇，對中國古代藝術的綜合
性研究起到了積極的作用。第四，青銅器銘文的研究。青銅器上鑄刻銘文
是商周特別是西周時期青銅器的重要標誌，西周時期的很多青銅器不是以
器物造型而是以銘文所著稱的，如牆盤、大克鼎、毛公鼎、大盂鼎等，青
銅器銘文中包含有許多重要的史實史料，因而為史學家、經學家所格外重
視，龔自珍曾說銘文「凡古文，可以補許慎書之闕；其韻，可以補〈雅〉、

〈頌〉之隙；其禮，可以補逸禮；其官位氏族，可以補《世本》之隙；其言，可以補七十子大義之隙。」郭沫若也認為「傳世兩周彝器，其有銘者已有三四千具以上，銘辭之長有幾及五百字者，說者每謂足抵《尚書》一篇，然其史料價值殆有過之而無不及。」可見對青銅器銘文的史料價值是極其重視的。

關於青銅器銘文與中國文字的發展、書法藝術的關係，也是有關學者研究的重點，青銅器銘文，其字形字意於今大為不同，比較難以理解，早在宋代呂大臨、王楚等已經辨識了好幾百個青銅器銘文文字，並逐漸發現了一些金文構型規律，為進一步理解青銅器銘文字義打下了基礎，唐蘭和于省吾、郭沫若先生總結自己的經驗，也對銘文文字研究做出了貢獻，如唐蘭先生的比較法、推勘法、偏旁分析法和歷史的考證法，都對青銅器銘文文字的辨析起到可借鑑作用。新中國以後對商周青銅器銘文的書法藝術特徵的研究方興未艾，銘文書法由於書寫的格式、形式獨具特色，對當代書法藝術的影響也很大，馬承源先生就在他的《中國青銅器》一書中詳細地論述了青銅器銘文的書法藝術特色及其時代的演進過程。

此外，對商周青銅器的研究還包括對青銅器鑄造技術的研究、防偽青銅器的研究等多方面。對商周青銅器以上幾大方面的研究為我們能從總體上觀察青銅器提供了詳細的資料和重要的方法論，從中可以瞭解商周社會政治、經濟因素對青銅器的產生與發展的重大影響作用，其中的史料價值也為我們續寫中國歷史的脈絡，顯得何其寶貴，中國新時期進行的夏商周斷代工程有很大一部分重要的資料就是直接來自於青銅器的發掘與研究，說明商周青銅器的綜合研究價值是無法估量的。

但是這裡有一個問題，商周青銅器的各項研究工作，看似包羅萬象、蓬蓬勃勃，但卻存在著重大的疏漏，無論是對青銅器的斷代、紋飾、分類，還是對文字、書法、鑄造的研究，都忽略了青銅器本身是作為一個獨立的造型藝術形態而出現的，忽略了它首先是以具有審美性質的整體藝術形態出現的這一事實，它的出現不僅僅是有社會政治經濟的原因，也不僅僅具有實用的功能、經濟的價值、記錄史實的價值，更重要的是它具有特定的

反映時代特色的藝術造型形式和藝術表現手法，明白地說就是它首先是一個雕塑形式，一種極為特殊的雕塑藝術形式，具有雕塑藝術的特徵。翻開中國雕塑藝術史，談及商周時期的雕塑藝術，目光僅僅關注在玉雕、陶塑和普通意義上的鑄銅雕塑上，而這些雕塑在商周時期是比較少的，面對眾多青銅器雕塑精品，要麼寥寥數筆，一筆帶過，要麼將其歸入工藝美術之類，以實用器的裝飾藝術出現，這不能不說是一個很大的失誤和缺憾。

　　藝術是文明的象徵，是一個國家一個民族精神文化的心靈的表現，也是智慧與審美趣味的外在形式，雕塑作為一種特殊的藝術形式，在人類的審美造型活動中產生最早，它是物質的，以造型、質感、複雜的結構成為最接近人類生活現實形態的經過雕刻和藝術手法處理昇華了的靜態造型藝術，「從一定意義上講，它是人類形象的歷史，反映著不同時期人類的感情世界和文化藝術的審美傾向，被認為是典型的造型藝術，」（《美術考古學導論》）從某方面來說我們研究一個國家民族的文明史雕塑是最好的研究對象，在世界四大文明中，雕塑藝術是最直接的最多被提及的藝術形式，這首先是因為雕塑最直接反映這個國家和民族的性格和社會政治經濟特徵，我們看埃及雕塑，那遍布在上下埃及神廟裡的龐大法老雕像和無數的由奴隸鮮血凝結而成深邃高大的陵墓，直接說明了埃及奴隸制社會王權的巨大威力和奴隸主對社會財富的完全占有，我們看古希臘雕塑，那健碩的運動員雕像，優美的阿芙羅迪納（維納斯）雕像，也能看出希臘城邦社會裡平民與貴族的審美趣味和對生活的熱愛，兩河流域巨大的花崗岩石雕猛獅撲人和建築上野蠻血腥的獅與人、獅與牛搏鬥的大面積的浮雕，都完整鮮明地以雕塑藝術的形式展現了人類早期社會的階級關係，並且在這種階級關係存在條件下人類所產生的對抗與對美好生活的嚮往，這種關係的殘酷性和必然性雖然在繪畫、建築、文學、詩歌等方面都有所表現，但其震撼力和可直接觸及與感受到的空間實體是無法與雕塑藝術比肩的，另外，雕塑是人類精神世界的最容易感知的外在空間實體，早期原始人類的精神世界最直接的表現就是宗教與巫術，人類是有思想的動物，一經誕生就存在著精神和物質的兩大世界，由於科學地認識世界的能力尚處在愚昧狀態，

早期人類文明認為在與人類生活平行的另一個世界，是一個能主宰人的生命禍福的神靈的世界，並且為了自身的生存不僅要與自然界作殊死搏鬥，而且還要取得冥冥之中神的佑護，在各個世界文明中這種巫教都是非常盛行的，是早期人類生活中最重要的精神活動，這種精神活動對早期的雕塑無論是造型還是雕塑的內涵產生著重大而深刻的影響，有的作為圖騰偶像，有的作為具有特殊意義的裝飾品，中華文明、埃及文明，甚至於太平洋彼岸的馬雅文明都具有顯著的宗教巫神文化特性，這在所遺留下的雕塑藝術作品中顯示得非常明顯，埃及的長著鷹頭、貓頭的人神和長著人頭的獅身人面像，都是宗教神秘文化對雕塑藝術造型帶來的直接結果，他們相信這些特殊的形象掌握著人的生殺大權，只不過隨著階級和階級社會的產生，擁有私有財產的奴隸主為了自己本階級的需要將自己打扮成神的後裔、神的使者、神在人間的代言人，從而利用其愚弄廣大的下層人民和鞏固自己的統治，馬雅文明和其他文明一樣，統治者同樣將自己說成是天之子，是天上的太陽，那些裝飾著黃金寶石或以黃金寶石雕塑的人的頭顱、骷髏，顯示著統治者對甚至是人的生命的無情占有，從雕塑上看來這種統治更形象更殘酷更真實。

雕塑當然附有一定的歷史史料價值，可以從中分析出某個社會某個時代的經濟生活和政治生活特徵，但這僅僅是雕塑藝術所給與我們的實用價值之一，作為一種藝術產品，我們還應該重視它的藝術精神價值，這種價值是永恆的，是任何焚燒、砸碎、掩埋所不能毀滅的。對青銅器研究而言不能不說是大師輩出，收穫頗豐，但此前的對商周青銅器雕塑的研究的疏漏有歷史的原因也有從事研究者個人的原因。在中國古代，雕塑藝術的發育是非常不完整的，遠古時代中國早期雕塑藝術萌芽所顯露出的生動、活潑、天真和純樸，是藝術對生活的歌頌和欣賞，「是一派生氣勃勃，健康成長的童年氣派」，然而進入階級社會，雕塑藝術受到的政治、思想意識的束縛驟然加劇，生存的空間是非常狹小的，它被用來作為一種政治和宗教的統治工具，在統治者的手中掙扎成長，不是以宗教偶像出現（比如石窟、寺廟中的佛、菩薩），就是被埋入暗無天日的墳墓中陪葬死人（如各

個時期的俑、帝王將相陵墓前的陵墓雕刻），雕塑只是小技小藝，從事雕塑藝術創作的人也只是一般的工匠技術工人而已，有關雕塑藝術的記載也極少，創造了輝煌雕塑史的雕塑家也無留名留姓，和中國古代雕塑在世界雕塑藝術史所取得的地位極為不相稱。

　　商周青銅器首先是屬於藝術的範疇，青銅器不是一般的以青銅為材料鑄造的簡單的具有一定造型和思想內涵的實用器皿，它要先具有審美功能，再以審美發揮其所有上述的其他諸如史料、實用的功能，否則在將近一千多年的時間裡我們的祖先不會一而再再而三地對青銅器進行造型、紋樣、雕飾的改革變化。從一個方面講，商周青銅器甚至是屬於純藝術的精神上的審美再現，它有美的形式、豐富的藝術表現內容和完美的雕塑技法，由此表現出的藝術風格也極其獨特，對它的藝術方面的理論研究無疑對完備中國古代雕塑藝術來說是起重要作用的，這也是本書最初的寫作心得和出發點，基於以上所述，這本書的重點在於結合前人的研究成果，對商周青銅器雕塑藝術做一個較為全面的闡述，一部分是雕塑理論方面的論述，主要闡明商周青銅器的雕塑藝術特徵，鮮明而獨特的雕塑藝術風格及其雕塑藝術的表現形式，也包括論證了青銅器雕塑更為具體詳盡的製作方法。第二部分按照新的分期，著重分析研究了商周各個時期雕塑的藝術特徵和造型特點，雕塑藝術風格的變化及其之間的承襲關係。第三部分則論證了商周青銅器雕塑藝術在中國古代雕塑藝術史上的重要地位。我以為從以上三個部分基本上可以完整地概括論述商周青銅器雕塑藝術的全貌。但是中國古代雕塑何其浩瀚，商周青銅器雕塑的研究也是非常複雜的，頭緒繁多，有些部分的研究還需跨學科，不是一個人一代人能一次完成的，唯希望本書能起到一個對商周青銅器雕塑研究的良好的開端，引更多的學者來關注商周青銅器雕塑，使商周青銅器以其藝術的本來面目展現在世人的面前。

壹、商周歷史概況

一、從成湯到紂王──殷商史話

　　四千多年前，中國廣袤的大地上出現了以親緣關係為紐帶的氏族部落群體，這些氏族部落在一定範圍內聚族而居，具有初步的社會文化形態，各氏族部落通過不斷的兼併和發展，逐漸在黃河流域形成以堯、舜、禹為首領的三個強大的氏族部落聯盟，這一時期是中國原始社會向奴隸制社會過渡的重要時期，私有制初露萌芽。為了擴大領地和攫取更多的私有財產，個個聯盟部落之間軍事上互相攻占討伐，在這個的過程中，掌握著私有財產的氏族聯盟首領擁有很高的權利，但同時為了維護各個集團的獨立和穩定，在氏族集團內部的事務上，又具有一定的民主制特點，特別是在部落氏族王權的繼承問題上，能夠根據「選賢與能」的原則，推薦氏族聯盟的首領繼承人。

　　以民主制度的「禪讓」方式推選氏族首領繼承人在黃帝時代已經形成。黃河流域以黃帝族為主體的部落聯盟，在部落內部設立了最高權力機構──四嶽十二牧會議，也即部落聯盟會議，以便用來處理部落聯盟之間的政事、宗教和戰爭事務，維持氏族部落內部的生存和發展，在最重要的推薦部落聯盟繼承人的重大問題上，採用了民主選舉的方式，這就是中國古

代社會令人津津樂道的「禪讓」制度。

　　傳說堯欲讓位於許由、巢父，許由、巢父不肯而最終禪位於舜，舜年老時在部落聯盟會議上，因禹治洪水有功而禪位於禹，禹是「禪讓」制度下產生的最後一個部落聯盟首領。「禪讓」制在這一時期起到了穩定氏族社會發展的重要作用。堯舜實行禪讓制也是當時特定社會政治現實的必然，一方面堯舜雖然具有雄厚的私人資產，但這種私有化是在氏族的強大基礎上才能實現的，因此為了氏族的整體強盛，氏族首領必須首先為本部族的公共利益著想，進而做有利於氏族群體的實際工作，堯舜由於在這方面很突出因此有很高的德行威望，前任首領親子的勢力不足以取得整個氏族的信任而奪取王位，另一方面，由於私有制的發展和階級力量的進一步分化，氏族貴族包括其本人的子嗣都具有很強盛的力量，他們也把王位看作是私有的特殊物質，企圖完全占有。堯舜面對這種社會情況也不得不以禪位來緩和矛盾，分化各部落的對抗力量。禪位制度到禹繼位後，氏族社會形態發生了很大的變化，私有化更加集中，以禹為代表的大氏族貴族的力量更加強大，使得其他氏族勢力不能與其抗衡，禹後期通過發動強權戰爭，地位得到鞏固，使得「四方歸之，群土以王」，奴隸社會的基本階級結構和意識形態已經形成。禹死後，其子啟繼位，「傳子制」代替了「禪讓」制，啟約在西元前二十一世紀建立了夏王朝，中國開始進入了階級社會。禹傳位於子啟，不是偶然，而是人類社會發展的必然產物，是人類社會歷史發展的一大進步。

　　確立中國奴隸社會制度的夏代共歷 13 世 12 王，四百餘年的時間裡社會生產力水準進一步得到提高，為商周兩代中國奴隸制的高度發達打下了堅實的基礎，對商周政治、經濟、文化的進一步發展作了充分的物質的、思想上的準備。

　　商代是中國第二個以奴隸制社會政治為基礎的朝代。商族是居住在黃河下游的一個有著悠久歷史的部落，傳說商的祖先契，是其母簡狄在河裡沐浴時吞玄鳥蛋有孕而出生的，說明契生活的那個年代商族還正處在只知其母不知其父的母系氏族社會。契是與禹同時代的人，曾協助大禹治水有功，後來舜任命他為司徒，「封于商，賜姓子氏」（《史記・殷本紀》），從此始有

商的名稱，商族經過繁衍發展，逐漸成為夏朝東鄰的一個強大的部落聯盟。

商在興起的過程中因為民族發展與生存環境的變化，曾多次遷移，從契到湯就有八次之多，直到湯最後定都於亳，湯繼位後任用賢相伊尹、仲虺為相，大力發展生產，整頓軍事和政治，隨著商族強盛，其勢力已經遍布黃河中下游地區，在湯的領導下開始積極準備力量滅夏，首先湯藉口葛國不行祭祀之禮出兵滅了夏的盟國葛，使附近的部落紛紛歸降，經過多次大的戰鬥，「十一征而無敵天下」，後來又挾餘威滅了十多個部落和小方國，完成了最後滅夏的準備工作。西元前 16 世紀商湯聯合同盟部落，舉兵討伐夏桀，湯發表了著名的〈湯誓〉，揭露了夏桀的殘暴，經過幾次大戰，最後在鳴條與夏桀的軍隊展開決戰，取得了決定性的勝利，正式建立了商朝政權，都於亳（今河南鄭州一帶）。商朝建立伊始，「改正朔，易服色，上（尚）白，朝會以晝。」（《史記・殷本紀》），認真吸取夏桀滅亡的教訓，實行「寬民政策」，注意發展農業生產，用賢任能，使奴隸制經濟和社會生活得到了穩定快速的發展。隨著私有制的深化，商自中丁到陽甲，內部發生了長期爭奪王權的鬥爭，社會政治動盪不安，經濟發展發生倒退，國民怨聲載道，國勢日趨衰微，政治統治中心又被迫遷移達五次之多，更加重了商王朝的社會危機。力挽狂瀾的是商朝歷史上重要的人物盤庚，盤庚是一位很有才能有遠見的政治家，他繼位後將商都遷於殷（今河南安陽），「行湯之政，然後百姓安寧，殷道復興，諸侯來朝。」（《史記・殷本紀》），使商擺脫了中道衰落的危險，並為以後商的興盛奠定了基礎。盤庚十分重視人才的選拔，積極採取措施發展經濟，緩和奴隸主和奴隸之間的矛盾，安定人民生產生活，同時挾國力之強盛，對周邊小國用兵，擴大了商的影響力，商的疆域不斷擴大，商朝到第二十三個國王武丁時期達到了全盛，史稱「武丁中興」，其疆域已經東至大海，西達陝西西部，東北到遼寧，南至長江流域，是當時世界上一個奴隸制大國。

自商王祖甲之後，商歷代各王腐朽無能，耽於娛樂而荒於朝政，「不知稼穡之艱難，不聞小人之勞，惟耽樂之從。」（《尚書・無逸》），不僅如此，奴隸主為了維護自己的享樂生活和獨尊的權利，對奴隸的壓迫剝削日

甚，尤其是商紂王，其「知足以距諫，言足以飾非，矜人臣以能，高天下以聲，以為皆出己下，好酒淫樂，嬖於婦人。」（《史記·殷本紀》），運用自己手中的特權，「厚賦稅以實鹿臺之錢，而盈鉅橋之粟」，更「以酒為池，縣肉為林，使男女倮，相逐其間，為長夜飲。」（《史記·殷本紀》），只知享受又以殺人為樂根本不關注下層人民的疾苦，在商紂王的殘暴統治下，平民與貴族、奴隸與奴隸主之間的矛盾都達到了極其尖銳的程度，社會動盪不安，反抗之聲、反抗勢力「如蜩如螗，如沸如羹」（《詩經·大雅·蕩》），最終導致周武王的舉兵討伐，由於平時不做戰備，不修仁政，商朝的軍隊在代表新興勢力的周王大軍的打擊下很快土崩瓦解不堪一擊，牧野之戰早已對紂王和奴隸主痛恨入骨的廣大下層奴隸陣前倒戈，助周攻商，紂王兵敗，匆匆奔上鹿臺摘星樓，穿上華麗的玉衣點火自焚而亡，中國第一個奴隸制國家商朝在統治了六百多年後滅亡了。

二、周原部落──西周、東周的興衰

　　周是生活在中國西部黃河最大的支流渭水中游黃土高原上的一個古老部落，它有著悠久的歷史，相傳其始祖名棄，與古代歷史上的陶唐、虞、夏處在同一時期，棄之母為有邰氏，名叫姜原，中國古代傳說其「見巨人跡，……踐之而身動如孕者，居期而生子」，懷胎十月後生下了一個男孩，但後來又「以為不祥，弃之隘巷」，可是「飛鳥以其翼覆薦之，姜原以為神，遂收養長大」（《史記·周本紀》），所以以弃名之。這個傳說與商祖先的傳說有相似之處，說明周族從弃開始才由母系氏族社會轉化到父系氏族社會。

　　弃慢慢長大，顯示出了聰明才智，其好耕農，樣樣農活精通，堯命他為管農業的農師，後人稱之為后稷，由於有這樣一位善於精於耕種的部落首領的領導，周族農業生產很快發展起來，由於還處在原始社會時期，和商族一樣周族的生產生活受環境的影響也很大，因此周也有過幾次重要的舉族遷移，首先后稷的三世孫公劉率領周族遷至涇水中游的豳（今陝西旬邑），在那裡社會經濟得到了進一步的發展，氏族部落的財富與力量大大增強，「周道之興自此始」。（《史記·周本紀》）

　　自公劉以後數百年，周族又在氏族首領古公亶父的率領下由豳遷移到岐山下的周原（今陝西岐山）一帶生活，原因一是戎狄的不斷侵略與騷擾，也是由於生產的發展使得人口增加實力增強，周族必須找到一個更大的生存空間，周原地區背靠岐山，地域開闊，土地更加肥沃，在這裡古公亶父領導周人開疆拓土，辛勤勞作，發展農業，改革民俗，設官分職「作五官有司」建立起國家制度，營建了規模龐大的宮室，建立了政治、經濟、軍事體系，使周人的勢力逐漸崛起，周的稱號日漸顯隆。

　　古公亶父後，周的部落勢力一直是商西部重要的一支力量，商給於其很高的地位和封賞，到季歷的兒子姬昌繼位，周族已經使商不可小覷，姬昌即周文王，他禮賢下士廣羅人才，重用呂尚，整頓政治，制定法律，採取的嚴禁奴隸逃亡的政策，得到了奴隸主貴族的擁護，「懷保小民」的政策也緩和了奴隸與奴隸主之間的矛盾，周的國力強盛，先後征服了西北的諸小國，鞏固了周族的大後方，開始進行滅商的準備，為了繼續向東發展，再次遷都豐（今陝西灃河西岸），占據了富庶的關中平原，在這個過程中商感到了威脅，商紂王曾將姬昌囚禁於羑里（今河南湯陰），後又因收到周族的美女財產而將其放回，使周文王堅定了滅商的決心，到周文王晚年，周的力量已經可以和商相抗衡了。文王死後，其子周武王姬發以「太公望為師，周公旦為輔，召公畢公之徒左右王師，修文王緒業。」（《史記·周本紀》）繼續進行滅商的準備，為了試探自己的權利威信，周武王曾大會諸侯於孟津，發表了「孟津之誓」，孟津之會後第二年，周武王選擇商統治集團內部分崩離析和商軍主力遠征東南夷的時機，再一次大會諸侯，率領軍隊直取商王的離宮所在地朝歌，大軍所到之地所向披靡，商軍一敗塗地，最後迫使商紂王自焚。周武王滅商後，建都鎬京（今陝西西安西南灃水邊），歷史上稱西周。

　　西周建立後，由於實行了著名的井田制和諸侯分封制，使奴隸社會經濟得到了快速的發展。周的土地是屬於周王的，周王把土地和奴隸分賜給各級貴族，讓他們世代享用不得轉讓買賣，周在耕作工具、耕作技術方面取得了巨大的成果，農業產量提高很多，「曾孫之稼，如茨如梁，曾孫之庾，如坻如京，乃求千斯倉，乃求萬斯箱。」（《詩經·小雅·甫田》）描述了奴隸

主貴族的糧倉裡糧食堆積如山的情景。周武王起西周建國二百五十餘年，傳十一代十二王，到周厲王在位時，不再有「天下安寧，刑錯四十餘年不用」（《史記·周本紀》）的景況，西周統治出現了嚴重的危機，周厲王推行「專利」政策，造成了土地私有與土地國有的尖銳矛盾，觸及了社會各階層的實際利益，終於爆發了國人暴動，周厲王被趕出國都。國人暴動一方面推翻了周厲王的殘暴統治，更重要的是打擊了西周王朝的經濟基礎，周厲王死後，其由召公以換子方式才保住性命的太子靜繼位，是為周宣王，雖然周宣王奮發有為，創造了「宣王中興」的奇蹟，但周的社會基礎已經動搖，無可挽回。周的最後一個王周幽王，不理朝政，寵信奸佞，為了博得寵姬褒姒一笑竟然作出「烽火戲諸侯」的醜劇，直至犬戎東侵時，周師大敗，西周滅亡。

東周是相對於西周而言的，歷史上把周武王建立的建都豐鎬的稱西周，把周幽王被殺後周平王遷都洛邑建立的周政權稱為東周。

東周的歷史，史學界習慣上分為春秋和戰國兩個時期。周幽王死後，申侯擁立太子宜臼為周王，這就是周平王，由於犬戎持續強大，鎬京也被破壞得滿目瘡痍，西元前 770 年周政權遷都洛邑（今河南洛陽），建立了東周。東周從西元前 770 年起至西元前 256 年（周赧王五十九年）共經二十五個王，歷五百一十四年，這一時期周室衰微，諸侯以強並弱，齊、楚、秦、晉開始強大，「政由方伯」（《史記·周本紀》），周王逐漸喪失了領導地位，其實際統治的領土只有首都洛邑周圍一二百里的區域，西周初期分封的大小諸侯幾乎都成了獨立王國，不再聽從周王命令和定期向周王朝朝貢，楚莊王甚至在用兵征伐陸渾的戎人時將軍隊駐紮在周的首都洛邑附近，炫耀武力，問周鼎的輕重大小，向周王朝示威，大有取而代之之意，「禮樂征伐自天子出」的制度被踐踏，周王室由於還保存著一個「天下共主」的名義，反而成了一些強大的諸侯國手中被利用的一個招牌，諸侯常常「挾天子以令諸侯」，直到最後形成東周後期各大國爭霸的局面。

貳、關於商周青銅器

一、商周時期銅的開採與青銅冶煉

銅是一種堅韌、柔軟、富有延展性的紫紅色而有光澤的金屬。一般認為人類知道的第一種金屬是黃金，其次就是銅。銅在自然界的儲量很豐富，最初人類使用的銅是存在於自然界的單質的銅，由於加工方便簡單，銅也是人類加以利用的第一種金屬。

西元前二千年至西元前後，隨著人類文明和科學技術的不斷發展，世界聞名的埃及文明、兩河流域蘇美爾文明相繼出現了以銅為材料製作的生產工具和裝飾藝術品，在伊拉克的扎威徹米發現了西元前一萬年至九千年前用自然銅製作的裝飾品，在伊朗西部的阿里喀什發現的銅製品，據測定其時代可至西元前九千年或七千年，而埃及是在西元前四千年進入了銅石並用時代的。歐洲也經過了銅、青銅與石器並用時期，並逐漸將銅與青銅用於生產勞動工具的製作，尤其是在後期大量使用青銅進行雕刻澆鑄，特別引人注目，在西元前六世紀埃及更加成熟的青銅技術傳入後，古希臘、羅馬出現了相當高超的銅雕塑藝術，出現了伯羅奔尼撒豐島的阿爾戈斯等製作銅像的中心地，也造就了波利克萊塔斯這樣的青銅雕塑藝術家。

在廣闊富饒的東亞大陸，以黃河流域為中心的夏商周中原文明也早已

開始了本土青銅藝術的實踐與發展活動，從歷史和考古資料看中國的青銅時代的發展有著相當完整的前後脈絡，中國青銅時代從一開始就具有獨特的風格，這一點是和歐亞其他文明有所不同的。

中國人很早就知道開採並運用銅來進行簡單的加工了，中國在十九世紀五十年代發掘西安半坡仰韶文化遺址時，考古工作者就曾發現有質地不純的黃銅片，而在西安臨潼姜寨遺址中也發現了同一時期的成分不純的黃銅片，在山東膠縣三里河龍山文化遺址中，還曾出土了兩件經過科學分析為銅鋅合金的合金銅堆，這些資料印證了早在六七千年前中國已經開始開發利用銅為材料了。

隨著歷史的發展，到了距今四五千年前的原始社會末期，我們中華民族的祖先已經能夠比較熟練的掌握銅的開採、礦石的冶煉和小件銅器的製作了，到商周時期，由於對銅的冶煉製作日臻成熟和器物的製作需求，就要求有大量的銅原料的供應，找礦與礦產技術得到了發展。礦產一般深埋地下，必須具有一定的科學知識才能進行開採識別，中國古籍《山海經》和《管子》記載：「出銅之山，四百六十七山，出鐵之山，三千六百五十山。」還記載了出金之山一百三十九處，出銀之山二十處，出錫之山五處，說明當時已經有能力發現不少地方有銅礦藏。關於找礦，中國勞動人民根據經驗和已掌握的簡單知識，總結了很多行之有效的找礦方法，《管子·地數篇》記載，「上有丹河者，下有黃金，上有慈石者，下有銅金，上有陵石者，下有鉛、錫、赤銅，上有赭者，下有鐵，此山之見榮也。」所謂「榮」即指礦苗，地下的礦藏常因礦物種類的不同，使岩石和土壤呈現出各種物理化學變化，呈現出各種物質顏色，「赭」即赤褐色，即表示地層中有鐵礦，「慈石」是指黃鐵礦或黃銅礦與磁鐵礦共生的現象。

含銅的礦石大多具有鮮豔而引人注目的顏色，這一點已被現代科學所證實，也是現代找礦的重要依據之一，如金黃色的黃銅礦石，鮮綠色的孔雀石，深藍色的石青，這些像銅氧化以後的銅銹色都顯示礦藏的存在。從各處礦藏開採遺跡來看，中國古代勞動人民基本上以礦石色彩來目力定礦。

中國古代開採銅礦，考古遺跡發現很多，如二十世紀五十至八十年代發

現的湖北大冶銅綠山礦冶遺址、內蒙古林西大井古銅礦遺址、新疆尼勒克努拉塞古銅礦遺址、湖南麻陽古礦井遺址、安徽銅陵金牛洞古礦遺址，使我們可以瞭解當時開礦的情況。由於受到當時生產力的影響，一般只能採用開鑿淺井的方法，採礦主要是以「穴取」為主，湖北省大冶銅綠山銅礦開採冶煉遺址出土的陶片，經碳14測定年代，可知開採礦井的上限是商代晚期，並一直延續到春秋、戰國直至西漢，銅綠山使我們看到了古代採礦的實際情況：當時的礦工通過觀察自然銅、孔雀石的顏色、光澤進行目力找礦後，再利用簡單的器具來測定礦石品位，決定採掘方向，從礦井中清楚看到，礦工們選擇了斷層接觸帶中礦石富集、品位極高的地方開採，在採掘方法上，已經有效採取了豎井、斜井、斜巷、平巷相結合的開採方式，並初步解決了井下通風、排水、提升、照明和井架支護等一系列複雜的技術問題，具有當時先進的技術水準和較大的規模，從遺址面積南北長二公里，東西寬約一公里推測當時已採出礦石約數十萬噸。內蒙古林西大井古銅礦遺址，也是一座大型的銅礦開採遺址，面積約二點五平方公里，在周圍的房屋遺址中發現了陶器、木炭、煉渣等採礦遺物，地表可見露天開採的坑道四十七條，發現了完整的石鎚、石斧、石鑿等採礦工具一千五百多件，在其中一個礦坑中估計大約採出了一千多噸礦石。除此之外，在湖南麻陽東周時期古礦遺址，還發現一處礦井巷道和木支柱保存較為完整的採礦遺跡，與銅綠山相似，採掘都是首先從地表開始，然後沿著礦脈開採，形成斜井，採用了天然護頂和工字形礦柱支撐，說明在使用工具，安全設施，排水技術等方面都有發展提高進步。這些礦井遺址的存在，表明商周時期，在一個廣大的範圍內存在著銅礦開採非常繁榮的時期，為商周青銅器的冶煉發展準備了充足的材料。

　　冶礦遺跡顯示，從銅礦石中提煉銅的基本方式是：把礦石在空氣中焙燒後形成氧化銅，再用炭還原得到比較純的銅，商周時期基本上採用此種方法提煉純銅，值得一提的是生產的發展促使中華民族的祖先找到了更為方便科學的冶煉方法，後來發明的水膽煉銅法，就是中國的首創，這也是水法冶金的起源，為世界冶金史做出了重大的貢獻。大約西元前二千年左右，中國進入了初期的青銅時代，青銅是指紅銅和其他化學元素的合金，銅與錫的合金稱錫青銅，銅與鉛的合金稱鉛青銅，其他還有鉛錫青銅、鎳青銅、磷青銅

等等，中國古代勞動人民在天然銅的開採、冶煉、製作過程中，經過實踐經驗總結發現完善了青銅這種具有優質特性的合金金屬。初期天然銅和青銅的運用同時存在，用青銅、紅銅、黃銅為鑄材，熱鑄和冷鑄的情況都有發現，山東膠縣三里河龍山文化遺址中出土的銅鋅合金堆，說明當時已經有簡單的銅合金存在，而在甘肅東鄉回族自治區林家的馬家窯文化馬家窯類型遺址中，甘肅永登蔣家坪馬家窯文化馬廠類型中都發現了青銅合金材料的小刀，到三千年前的夏代，隨著銅開採和冶煉技術水平的進步，中國古代勞動人民不僅掌握了紅銅的冷鑄和鍛造技術，而且進一步在實踐中隨著經驗的積累和實際的需求，發現了兩種或兩種以上的金屬，經過高溫使之融合在一起可以成為另一種具有新的更優異物理和化學性能的合金，在鑄造過程中對銅進行了合金改造，製成了青銅合金。青銅是金屬中最早的合金，純銅由於熔融的金屬液粘性很大而流動性差，很難鑄就大件的高品質的器物，而銅中加入了錫、鉛或鎳、磷等金屬後，金屬液流動性好，鑄造成品器物表面煥發出銀色的光澤，而且具有耐腐蝕的作用。

　　青銅的合金金屬配比，是青銅冶煉的關鍵，我們的祖先很好地解決了這一問題，《周禮·考工記》記載了青銅的著名配比量，即「六齊」，第一次向人們指明了合金性能和合金配方成分之間的關係，是世界上最早的對合金規律的發現，也使我們看到了古代勞動者在實踐中展現出的聰明才智。「六齊」指出的六種不同合金比例為：

　　　　鍾鼎之齊六分其金而錫居一

　　　　斧斤之齊五分其金而錫居一

　　　　戈戟之齊四分其金而錫居一

　　　　大刃之齊三分其金而錫居一

　　　　削殺矢之齊五分其金而錫居二

　　　　鑒燧之齊金錫半。

　　《考工記》所記載的金，特指的是純銅，在中國古代金與黃金是有嚴格區別的，這六齊明確地指出了銅與錫的化合比例，對青銅的冶煉提供了借鑑

和科學的指導，按照這一配方，就可以熟練的成功地得到錫青銅，中國早期
的青銅合金，除了看重器物鑄成後的外觀精美之外，六齊所起到的作用，主
要還應該在於要獲得不同硬度韌性和其它的機械物理性能，錫青銅一般的含
錫量不會超過 11%，如果提高含錫量，青銅雖然硬度得到增強，但是更加脆
弱易折，錫的用量減少到一定程度，硬度又不夠，材質偏軟，經不起強力碰
撞與長時間的使用，這是經過現代科學所證明了的，中國古代勞動者也發現
了這一規律，在原始社會末期到奴隸社會早期，古人知道的金屬只有銅錫鉛
金銀等幾種，在配置合金時會受到極大的限制，只能在這一狹小的範圍內尋
找不同的合金比例，青銅的錫與銅的比例當然也不例外，這一合理的配比也
是經過近千年不斷探索而得到的。需要說明的是這一比例也會受到操作者
經驗的顯著影響，但僅就將配比解釋得如此之詳細這一點來說，是可證明
這是幾千年來無數代勞動者辛勤和勞動的結晶，是對世界冶金史的一大傑
出貢獻。

　　對河南偃師二里頭出土的屬於夏代晚期的青銅器進行科學分析可知，在
早期的青銅鑄造中，青銅器成分和合金含量是不確定的，合金比例配合知識
尚在初期摸索階段，而對商代早期二里崗文化時期的青銅器進行分析，青銅
成分已經逐漸分為錫青銅和鉛錫銅兩類，說明這一時期已經初步掌握了一些
銅錫鉛合金的配合比例，從成型的器物也可以看出，這時期銅液的流動性能
好，紋飾也顯得精細，可以得到了較高品質的澆鑄成品。

　　商代中晚期的青銅器器物成分分析表明，合金的成分分配比已日趨完
善，銅與錫、鉛的比例維持在 80%、12%、3% 的區間，所作青銅器器形變
大，以司母戊方鼎為代表的一大批青銅器製作精良，司母戊方鼎更達到驚人
的巨大體積，它高 133 釐米，長 110 釐米，寬 78 釐米，銅器表面效果優異，
歷千年而不朽，說明合金成分配比已形成一定的標準並形成了產能規模。

　　在青銅冶煉中對青銅器材料配比的科學實踐和總結，為商周青銅器的大
發展提供了理論根據，從技術層面上促成了商周青銅器藝術的勃興。

二、商周青銅器的鑄造

　　青銅器的鑄造技術，是商周青銅器大發展的前提和必要條件，鑄造技術在生產中不斷的改良也直接影響著各個時代的青銅器藝術造型，為青銅器更加複雜精細的造型不斷出新提供了一個不可或缺的平臺。

　　從中國西安半坡、姜寨等原始人類遺址中出土的銅製飾物，可以看出早期人類充分利用了銅的柔軟具延展性的材料特點，將銅料加工成各種形狀造型，比較常見的方法是將銅片置於具有一定形狀或有意打造的作為模具的石塊上，用石木槌進行冷鍛來塑造紋飾物品。中國在原始社會晚期至夏代開始出現小件青銅器的鑄造物件，通常也是以石製陰模鑄造，山西省夏縣東下馮村二里頭文化遺址中就出土了一件長 21.2 釐米、寬 6.2 — 7.4 釐米的石範，這是迄今為止石範鑄造的最早證物，另外在內蒙古、雲南、江西等地也發現了石範和用石範鑄造的青銅器。大規模鑄造技術成形的青銅器鑄造，則開始於商代，其青銅器鑄造的重大進步就是使用泥範燒製的陶範模來進行鑄造加工青銅器造型。

　　用泥製陶範進行青銅鑄造解決了模具的材料問題，泥製材料易取、廉價，容易加工，也減輕了勞動強度，由於泥製的柔軟，需要的體力大大下降，還滿足了青銅器塑造時勞動者的藝術想像力的發揮空間，由於泥質材料可以反復修改，重複使用，因此可以做更多的技術嘗試，用泥燒製的陶範模鑄造青銅器器物，一直是商周青銅器最主要的鑄造方式。

　　關於中國商周時期青銅器鑄造的一些技術細節，歷史文獻並沒有專門詳細的資料記載，對這些青銅器鑄造的方式方法，我們主要是通過考古發掘來瞭解的，再結合當代雕塑的模具製作過程，從中也可以大致看到商周時期一千多年的時間段內用陶範模進行青銅鑄造的大體脈絡和技術發展趨勢。

　　商代青銅器鑄造遺址多發現在作為商代政治文化中心的中原腹地，包括以鄭州為中心的晉南，豫中的大片地域，五十年代考古工作者分別在洛陽、鄭州、安陽等地發現了大量商代青銅器鑄造遺址，在洛陽東部的泰山廟，鄭州紫荊山，偃師二里頭遺址，安陽殷墟遺址都發掘出了大量的鑄銅生產工

具，包括坩堝、灰陶大口缸、紅陶缸等熔銅工具，還發現了兵器、斝、方鼎、鬲、尊等器物的陶範和泥範，鑄銅的遺物包括銅渣、礦石殘塊、木炭、紅燒土和灑滿銅液的鑄銅場地，其中鄭州偃師二里頭遺址還發現了許多小銅器。

最著名的商代青銅器鑄造場地遺址是在河南安陽殷墟苗圃北地和孝民屯發現的，這裡是商代全盛時期政治、經濟、文化中心，鑄造場地非常之大，面積達一萬平方米，除了工作場地、房屋遺址外，最有價值的就是鑄造用的陶範，其中發現清理出外範三千多塊，內範一千多塊，用這些陶範可復原鑄造出鼎、斝、壺、卣、盤、簋、矛等等常見的青銅器物，從直徑一米的煉銅爐，直徑 83 釐米的大坩堝，長達 120 釐米的方形陶範，可知這裡具有冶煉鑄造大型青銅器的能力。

西周時期的青銅器鑄造技術在商代的基礎上已有大力發展，這從遺址中也得到證實，二十世紀七十年代在河南洛陽北窯村等地，探明發掘的西周時期的鑄造場地遺址面積達 28 萬平米，大大超過了商代的規模，出土了燒製陶範模的陶窯三座，發現了許多紅燒土塊、木炭灰、熔爐殘壁、鑄口餘銅、銅渣等鑄造遺留物，這一時期的熔銅爐更大，最大內徑達 160—170 釐米，可以熔煉更多的青銅溶液，便於一次性澆鑄，保持青銅器的整體完整性，這裡還發現了大約一萬五千多塊陶範，陶範是用質地非常細膩的細沙土經燒製而成的，燒成的陶範模質地堅硬，厚度一般都在 4 釐米左右，從這些遺物看西周時期的陶範青銅鑄造有五個顯著的特點，第一，陶範外範分為內外兩層，亦即現在所說的套模，內層即受熱澆鑄面造型面，一般厚度為一釐米左右。第二，具有複雜的鑄件合範，出土大部分是外範，內範就很少，外範都設計有便於合口的卯榫子母扣，利於加固和穩定器物不致在澆鑄時出現錯位。第三，青銅禮器器物造型居多，器形非常多樣化。第四，車馬器的青銅鑄件增多，為我們展現了當時的交通工具狀況。第五，雕飾紋飾趨於精細，複雜的幾何紋飾大量出現，呈現華麗之風。

東周時期的青銅器鑄造技術得到了更長足的進步，1960 年在山西省侯馬牛村發掘的新田遺址就比較典型，此處遺址面積估計有五千平方米以上，發現了陶範模達三萬多塊，從這些出土的陶範模可以看出，商周後期的青銅

鑄造更加規範，技術含量增加，特點有三，第一，出現了大量的工具範。工具範是一種雙合範，一面是工具形狀的範，另一面是平板，兩者之間放上泥芯，兩面合龍加以固定，就可以進行澆鑄了，大量工具範的出現表明生產可以大批量的進行，節省了勞動力和勞動時間，更便於標準化生產。第二，出現了母模，一模可以翻製多量外範、內範，大大提高了製作程序的規範化，提高了產品的數量和品質，將商周早期的一模一範一器的生產方式提高了一步，且保證每一器物的紋飾同樣精美和統一。第三，鑄造場所按鑄造器物的類型分區展開，在很多遺址中各種陶範模分布很有規律性，工具範、兵器範、禮器範都分門別類存放，彼此毫不混淆，場地之間相距一段距離，這種分區可以在大量大規模鑄造工作時避免近萬塊模具的使用混亂，提高了生產率，這極類似於當代大工業生產的分區模式。

用陶範模鑄造青銅器是一種需要極度細心和一定操作程序的複雜技術，我們通過對考古發掘和史料零星記載的整理，通過對模具翻製的合理技術分析，可以復原商周青銅器的整個鑄造過程。整個過程分為六個步驟：

第一步，塑造青銅器泥塑造型。由具有雕塑技術的奴隸工匠用特製的雕塑泥塑造出形象完備造型精美的青銅器泥塑原型。

第二步，製作泥範模。在雕塑好的尤其是造型特殊的青銅器泥型上翻製模具，這是一個極其繁瑣複雜的工藝技術過程，首先製作外範模，要考慮到模具組裝和便於澆鑄銅液來分塊分模，然後再修整模具，在泥塑型上不便於雕塑的花紋在陰範模上還可以加刻。下來製作內範模，內範模控制鑄造青銅器的厚度，節省材料減輕重量。在這同時製作澆鑄時使用的澆口和冒口，然後將泥範模陰乾。

第三步，燒製陶模範塊。將陰乾好的泥範模燒製成陶範模。

第四步，將燒製好的陶範模在行澆鑄前進行預熱，以防澆鑄時冷熱不均發生炸裂。

第五步，澆鑄青銅溶液。將配比好的青銅液體，通過澆口澆灌到組合好的陶範模中。

　　第六步，由於合範以及澆鑄的諸多原因，青銅器冷卻後要修整範塊在其上形成的範線（工作線），用砂石塊打磨掉毛刺，使青銅器完整美觀。（圖2-1）

圖 2-1 青銅器製作流程

　　商周青銅器鑄造也經歷了一個由簡到繁由易到難的發展過程，從出土的商周青銅器和青銅鑄造遺址、陶範模遺物來看，到商周後期特別是春秋戰國時期青銅鑄造技術在當時的生產條件下，發展到了頂峰，不但器物造型體積大，而且造型複雜，有的青銅器造型複雜到難以想像的程度，鑄造巧奪天工，使東周至春秋戰國時期的青銅器煥發出更絢麗輝煌的色彩。

　　商周後期青銅器鑄造技術的提高不僅是生產技術近千年經驗積累的結果，也和商周青銅器不斷走入社會生活有關，到了商周奴隸社會末期，青銅器的使用已逐漸普及，上層統治者所選用的禮器、日用器日趨精美。技術的提高也使青銅器的鑄造成本降低，為更多的中下層平民所使用，如勞動生產工具和一部分富裕的平民家庭使用的日用品，整個社會對青銅器作為生活生產產品的需求日益增長導致商周後期的青銅器大量出現在市場上進行交易，而以往一模一範一器的生產方式，越來越不適應這種社會需求。

　　青銅器鑄造的最大改進是分範鑄造、分件鑄造、模印鑄造和熔模鑄造。分模鑄造就是陶範模不能一次鑄造青銅器物的整體，而是根據鑄器的形體和雕飾將陶範模分為若干組，根據具體的器物造型而定比較複雜，若干個陶範按照一定的規律組合在一起再合成整器的陶範模。如鼎的耳部、腹部和足部，都分別翻製不同的範模，澆鑄之前再互相咬合在一起，這種分模翻製有時在較複雜的器物上範塊多達數百塊。分模翻製廣泛地運用在商周中後期的青銅器鑄造上，山西侯馬鑄銅遺址出土的陶範塊，很多就是分模鑄造的部件，我們還可以將其互相組合形成一個完整的器物。商代中期，就已經發展到能用多個型的內外範組成複合範模鑄造百斤以上的大型青銅器，如司母戊大方鼎，重達八百七十五公斤，從其鑄痕觀察，鼎身是由八塊外範模構成，鼎底由四塊外範模組成，每只鼎足由三塊外範模組成，範塊分塊合理明確，保證了整器的完整性。

　　分件鑄造。西周時期的青銅器已經使用分件鑄造的方法，分件鑄造是相對於渾鑄法來說的，渾鑄法就是將整器一次鑄成，它是早期製作青銅器的主要方法，製作一些比較簡單的青銅器仍用這種方法，隨著青銅器造型的不斷豐富和複雜精巧，分鑄法應用而生，分鑄法一般是將器物主體單鑄或分鑄成幾個部分，再將需要活動的比較突出的局部，如提梁、耳、足這些比較重要的雕飾部分另行鑄造，然後再拼嵌鑄成一個完整的青銅器，在侯馬出土的鐘範中發現了許多單獨的範模嵌在鐘範上，這種裝配式的範模大大豐富了青銅器的造型變化。分鑄法雖然步驟複雜繁瑣，但增加了青銅器的綜合外觀藝術效果，因此商周中後期的青銅器大量使用，著名的商代四羊方尊，是中國

三千年前高超分鑄技術的見證，尊身上四隻羊頭四隻龍頭都突出於外，形成圓雕形態，從鑄痕看它們都是分別鑄好再接鑄到器身上的，整器渾然一體，精緻美觀。春秋戰國時期，青銅器鑄造已經普遍大量採用這種分鑄法。湖北隨縣戰國早期的曾侯乙墓出土的青銅器，數量多體形大，製作精美，大部分使用了分範模分鑄法鑄造，鑄製精巧幾乎看不出鑄造缺陷，在現代技術條件下達到如此效果也不是輕易能辦到的。

隨著青銅器鑄造技術的發展，青銅器造型更加精細繁複，出現了大量的鏤空和圓雕器形，這時一般的分鑄法往往已達不到鑄造的要求，春秋戰國時期又出現了更為先進的熔模鑄造法，熔模鑄造又稱失臘法，此法是先用調好的油脂塑型然後外敷泥料製模，陰乾後加熱蠟液流出使模具形成中空，入窯焙燒就可以趁熱澆鑄青銅了。熔模法在中國何時開始應用，長期以來存有爭議，因為最早的見於文獻的記載是《唐會要》，該書卷八十九引鄭虔《會粹》說：唐初鑄造「開元通寶」，文德皇后在看「樣」（即蠟模）時，在蠟模上留下了指甲印，因此鑄出的錢上留有掐痕，此後宋代趙希鵠《洞天清錄集》、明代宋應星的《天工開物》對於失蠟法都有詳細地記載，但這一問題隨著河南淅川楚王子午墓所出土的青銅禁、湖北隨縣曾侯乙墓出土的戰國時期鏤空青銅器的出現而得以解決，楚王子午墓出土的青銅禁四周以龍作雕飾，結構複雜的框邊內棱條可以清楚看到蠟條支撐的狀態，曾侯乙墓出土的尊和尊盤，口沿上的鏤空雕飾，層層疊疊繁複複雜，非熔模法而不能完成，這些雕飾是由表層紋飾和內部多層次的銅梗所組成，雕飾外層為高低相同的蟠虺紋，內層為蟠螭紋，鏤空的雕紋之間互不銜接，彼此又獨立，全靠內層銅梗支撐，而銅梗又分層連接，達到了玲瓏剔透參差瑰麗的藝術效果。河南淅川楚王子午墓所處時代大約在西元前六世紀中葉，曾侯乙墓青銅器物的年代約在西元前五世紀中葉至末期，從這些雕飾鑄件的纖細、精緻、規整來看熔模鑄造技術在商周後期春秋戰國時代已經非常成熟。

此外在青銅器陶範模製作上，分工程序化規格化也更加明確，從晚商的青銅器鑄造可以看出，大型的青銅器上常常雕塑出三重花紋，即襯底用雲雷紋，上面凸雕起獸面類主紋，主紋之上又加雕飾幾何紋樣，說明這時已經用

經過淘洗的極純淨的澄泥作為鑄型表面的材料,所以翻製出來的器物陶範模
有很高的清晰度和準確度,澆鑄成成品後上邊的雕紋十分清晰,幾乎看不出
是用泥範模鑄成的。

　　山西侯馬出土的陶範模,還可以看到當時工匠們製作陶模時的一些跡
象,如在陶模上畫有很細的分割線條,或用兩腳規劃出的圓,說明當時的青
銅器製模已運用了相當精確的輔助工具。

三、商周青銅器的重要器型分類

　　商周青銅器是中國奴隸社會時期的商代和西周時代存在於中國以華夏民
族生活的黃河流域為主體地區也包括中國北方地區、西南和南方地區青銅器
物的總稱。

　　商周青銅器與這一時期的政治經濟文化和社會生活存在著緊密地聯繫,
形成整個一個時代的精神文化風貌,因此商周時期被史學家稱為中國的青銅
時代。中國的青銅時代從西元前兩千年左右形成,經夏商周和春秋,大約經
歷了十五個世紀之久,而自夏商以來中國的疆域已經非常廣大,夏代中國的
疆域以今河南嵩山和伊、洛兩水流域為中心,西起河南西部和山西南部,東
至河南河北山東交界地區,南接湖南,北入河北,而到商代,尤其在商朝第
二十三個國王武丁時,商朝經濟文化達到全盛,疆域也更廣大,東已至大海,
西達陝西西部,東北到遼寧,南至長江流域,西周除繼續控制黃河中下游地
區外,地域勢力已達南海。由於地域遼闊,西周初期實行了分封制,以加強
周王對全國的控制,商周時期地域的廣大使西南、南方、東北地區的青銅器
都深受中原文化的影響,成為具有一定關係的商周青銅器發展的一部分,各
地方雖然由於本地風土民俗不同,青銅器藝術風格特點有所差別,但從近當
代中國青銅器考古發掘的成果來看,在近兩千年間各個地區其青銅器藝術、
技術發展幾乎是同步的。

　　青銅器的種類、用途非常複雜,藝術表現也很多樣,有必要對青銅器進
行這方面的梳理研究。「青銅器的分類,主要是為了清楚地區別青銅器的性

質和作用，以利於研究各自所形成的器型體系」，「分類的科學在某種程度上決定於對青銅器器型的正確認識。」（《中國青銅器》馬承源）但要將地域空間如此廣大，器型類別如此豐富，綿延時間又如此長久的青銅器加以規整，分門別類進行整理，確是一項浩繁的工作。

青銅器的初步分類從西漢時就已開始，但由於當時對青銅器的重視與認識程度不高，發掘器物記載又少，因此沒有形成完整的分類標準，到了近代由於金石學的發展，青銅器的分類才進入正軌，其分類的科學性、條理性使之成為一門研究商周青銅器的重要學科。

綜合史書記載和前人成果，商周青銅器大致有四種分類方法：

第一類，即早期分類的羅列法。「大率以器為類聚，以用途為標準」為古代傳統金石學者所常用，如 1914 年王國維在編纂《國朝金文著錄表》時，將夏商周銅器分為鐘、鼎、鬲、敦、簋、簠、尊、彝、壺、卣、爵、觚、角、盉、斝、雜酒器、盤、匜、雜器、兵器等共二十二類。

此種分類法基本上將當時出土已見的商周青銅器羅列出來，優點是器物名稱一目了然，但隨著青銅器發掘新器物的不斷出新，其形態造型也越來越豐富而多變，如將其如此羅列，將是一個很大的數目，不利於研究之用。

第二類，是按青銅器的造型形式來分類，1940 年日本學者梅原末治出版的《古銅器形態之考古學的研究》，利用此種方法將青銅器分為十三類，（1）皿鉢類。有盤、方鑑、簋、盂、敦、豆、鐙等。（2）寬口壺形類。有觚形尊、觶形尊、有肩尊、觚、觶等。（3）窄口細頸壺形類。有壺、細長壺、缶、鐘、鈁等。（4）有蓋和提梁類。主要是各種形式的卣、提梁壺。（5）形寬且橫的器形。有瓿、盥缶、釜等。（6）矩形容器類。有方彝、扁壺、瓠壺等。（7）有圓足類。有鬲、鼎、方鼎、扁足鼎。（8）有角且口部有裝飾形。有角、爵、斝、盂等。（9）注口器類。有兕觥、匜等。（10）筒形及球形容器。有敦等。（11）複合形器。有甗、博山爐。（12）鳥獸特殊形器。有鳥獸形的卣、尊等。（13）樂器類。有各種鐘、鉦、鼓等。

李濟在《記小屯出土的青銅器》一書中也以此種分類法為主，其禮器一

類中分為圓底目：斗形器。平底目：鍋形器，罍型器。圈足目：盤形器、尊形器、觚形器、方彝形器、觶形器、卣形器、壺形器、矮體圓肩瓿形器、高體方肩瓿形器。三足目：圓體圓錐狀實足鼎形器、爵形器、圓體圓柱狀實足鼎形器、圓底扁錐狀實足鼎形器等等。

　　此種分類法割裂了器物與實用功能之間的關係，使各器形之間沒有必然的聯繫。商周青銅器的造型是與其實用功能有關的，如鬲是飲粥器，它的歷史可上溯至原始社會新石器時代，商周時代仍沿用鬲的原始造型，只是材料變為青銅鑄造，鬲形狀為大口袋形腹，猶如三個乳房組合而成，其下是三個較短的錐形足，袋形腹的作用是為了方便接受其下的火焰加熱，擴大受熱面積，使食物受熱也均勻。而鼎則最早是烹煮肉食的器物，後衍生為祭禮的禮器，商周時代的青銅鼎基本上已不再作為具有實用性的烹煮器了，這些實用功能對鼎和鬲的造型是有直接影響的，而僅以外形分類則忽視了其實用性所造成的造型的差別，淡化了青銅器造型的合理性和必然性。再如觥為盛酒器，其出現在殷商晚期，沿用至西周早期，有圈足和三足、四足鳥獸形三類，而匜是盥手注水器，兩者雖造型相似，但實用功能相差遠矣，如僅以造型歸為一類進行研究涉及功能時容易混淆，故隨著中國青銅器的研究，國內學者僅以其為參考大多不採用此種分類法。

　　第三類，是目前較常用的分類法，即按照青銅器的用途和性質加以歸類區別，基本上將青銅器分為七大類，即：工具、兵器、飪食器、酒器、盥水器、樂器、雜器。陳夢家的《美帝國主義劫掠的中國殷周銅器集錄》採用的就是此法。這種分類法以實用功能為基點，具有科學的涵蓋性，目錄清晰，但又對青銅器的藝術造型有所忽視。青銅器的造型雖然有不屬於一類的，但形式又有互相借鑑參照的特點，如鬲為飪食器，盉為酒器，兩者造型由於都需要在其底部生火加熱，因此外部造型有某種相似之處，如僅以用途分割開來，也不便於進一步對這兩種器形的深入研究。

　　第四類，是比較綜合的多層次分類法。青銅器是有一定用途的造型藝術，在分類中從形制或用途單方面考慮問題，對青銅器的綜合研究工作來說還不夠全面。採用綜合分類法比較全面合理的是容庚的《商周彝器通考》，

本著「依照器物的用途，參照形態進行分類」將青銅器分為四大類，即：食器、酒器、水器和樂器，食器中又包含鼎、鬲、甗、簋、簠、盨、敦、豆等，酒器中包含爵、角、斝、盉、尊、觥、觶、方彝、卣、觥、鳥獸尊、壺、罍等，水器中包含有盤、匜、鑑、盂、盆、罐及無名器等，樂器中包含有鉦、鐸、鐘和鼓等。其中每一類又有細分，如食器分為烹煮器、盛食器、挹取器和切肉器五目，水器分為盛水器和挹水器兩目，在目下又有類和屬，通過多層分類區別，將不同用途和不同造型的青銅器排列清晰，兼顧了青銅器的實用性和造型藝術特徵。

馬承源在《中國青銅器》一書中豐富完善了這種分類方法，按照器物用途和其性質歸類，每類又按其形體的時代特徵細分為若干式，「大致遵循兩個原則：一器物造型較為普遍，區別較為顯著而具有一定的時代特徵。二少數形態特異的器物。」將青銅器分為：兵器、飪食器、酒器、盥水器、樂器、雜器六大類。兵器有戈、戟、矛、鈹、鉞、刀、劍等，戈又分九類，戟又分三類，矛、鈹又分九類。飪食器有鼎、鬲、甗、簋、盨簠、敦、豆，鼎又分商代四類，西周三類，鬲又分商代五種形式，西周十四種形式，春秋戰國四種形式，甗又分商代八種形式，西周六種形式，春秋戰國六種形式，簋又分商代十種形式，西周六種形式，春秋戰國十種形式，盨又分九種形式，簠又分六種形式，敦又分十種形式，豆又分四種形式。酒器有爵、角、觚、觶、飲壺、杯、斝、尊、壺、卣、方彝、觥、罍、盉、禁等，盥水器包括有盤、匜、鑑、汲壺、浴缶等，樂器包括有鐃、鐘、鎛、鉦、鈴等，雜器包括有生活用具、車馬器、貨幣、度量衡、符及璽印。這種分類法總結了前人的方法合理之處，條理更清晰，能為科學研究青銅器提供詳細的資料，是迄今為止較為科學的分類方法。

四、商周青銅器的主要器物類型

商周青銅器的類型非常豐富，要研究商周青銅器有必要對青銅器的一些重要器形類別有一個總括的認識。商周青銅器雖然根據其用途造型形式頗多，但仍然有比較集中的一些器形類別，對這些青銅器的形式、名稱、功用

的基本認識是研究青銅器的基礎知識。

商周青銅器主要的也是重要的器物類型如下：

鼎。鼎是商周青銅器的一個大家族，種類形式繁多，其基本造型為圓或方鍋型腹，三或四足，器腹口沿有雙耳，造型一般比較高大，氣勢雄偉，穩重大氣。青銅鼎最初的功用是用來烹煮肉食的器具，原始社會時期鼎已經出現，在陶器時代鼎的形式已經形成基本的雛形，到原始社會晚期夏早期才出現青銅鼎，中國考古發掘在河南偃師二里頭遺址發現了最早的青銅鼎。

隨著時代的發展，鼎最後的功能已經脫離了實用，而轉化成為一種重要的禮器，即代表著一定的政治含義，在某種意義上商周時代的青銅鼎已不再是用來烹煮食物，而是代表國家和權利的象徵，「定鼎中原」既包含著這種含義。

鬲。鬲的歷史也很悠久，在西安半坡、姜寨，山東龍山文化，長江流域河姆渡等遺址都曾發現鬲或類似鬲的陶器，鬲的基本造型是深碗形器下有類似乳房的三足，形成器身、足袋、足三部分，足袋形似乳房是為了便於實用，是用來煮粥的器物。在商代以後，鬲逐漸流行，至周代鬲成為青銅器的重要器形，且雕飾精美，布滿美麗的紋飾，也成為表示身分地位的著名青銅器。

簋。簋是用來在宴會上盛放粟、稷、稻、粱等主食的器具，其基本造型是深碗形容器，圈足兩耳，後期也有加方簋座，造型莊重大方。除了具有實用功能外簋也是重要的禮器，在西周時期它和鼎一樣，在祭祀和宴享時以偶數組合與以奇數組合的方式使用，史書記載有「天子用九鼎八簋，諸侯七鼎六簋，大夫五鼎四簋，元士三鼎二簋」的制度。

爵。《說文·鬯部》曰：「爵，禮器也，爵之形，中有鬯酒，又，持之也，所以飲器象爵者，取其鳴節節足足也」，爵作為禮器出現較早，是重大禮儀場合不可缺少的青銅器，爵的基本形式是前有流，即飲酒的流槽，後有尖銳而翹的尾，中為杯器，一側有鋬，下有三尖狀足，流與杯口有聳柱，商和西周早期的爵具有共同的特點。

觚。觚是飲酒器，觚的基本造型與現代的溫酒壺相像，圓足圓口細長腰，

體形瘦長，只是後者略小，《說文·角部》曰：「觚鄉飲酒之爵也」。

　　觶。觶是飲酒之杯，《說文·角部》曰：「觶，鄉飲酒觶」。觶的基本造型是大圓口、大圓足、大鼓腹，上部有器蓋，腹上常雕飾有精美的紋飾。（圖 2-2）

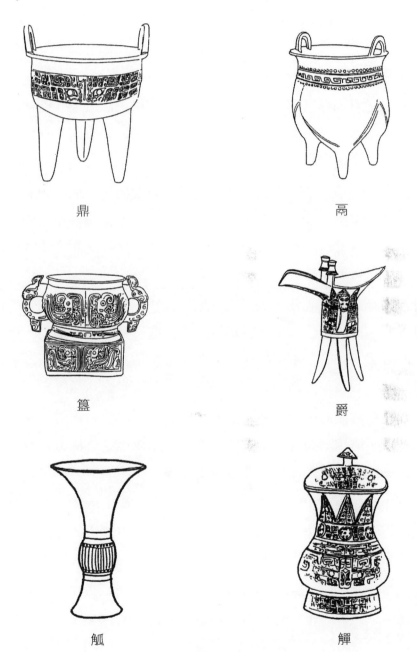

鼎　　　　　　　　　　　　鬲

簋　　　　　　　　　　　　爵

觚　　　　　　　　　　　　觶

圖 2-2

　　斝。盛酒器，造型類似爵與角，像鬲而在口沿部有聳柱，像爵而無流。常有單手持柄。

　　尊。是盛酒器中造型比較大的，基本造型像觚，造型雕飾繁複，也是商周青銅器中重要的禮器，尊又有很多的器形變化，比較有特點的就是以動物為基本造型而變化來的動物形尊，有象尊、犀尊、牛尊、羊尊、虎尊、豕尊、駒尊、鳥尊、鴞尊、鳧尊、雁尊等等，是最具雕塑造型的青銅器類型，是藝術造型美和實用功能完美結合的典範。

　　壺。壺也是盛酒器，體積較大，有蓋，腹部龐大的容器，西周時期壺為酒器裡的大類，當代考古發掘發現的也比較多，壺的裝飾雕刻在商周青銅器中最為優美，變化也很豐富。

　　卣。卣是盛酒器，是青銅器中帶有提梁的重要器物，卣的定名始自宋代沿用至今，其造型豐富多彩，有素面無雕飾的，有布滿雕飾花紋的，有鳥獸動物形的，由於帶有可活動的提梁，卣一般都採用分鑄法鑄造，因此使卣看起來更加輕巧具有靈動感。

　　方彝。方彝也是盛酒器，彝是古代對青銅禮器的總稱，《爾雅·釋器》曰：「彝、卣、罍，器也。」，郭璞注：「皆盛酒尊，彝其總名。」彝也是沿用宋代的說法，彝的基本造型像一個帶屋山形頂蓋的方盒，下為每邊中央都留有方形缺口的圈足，器身每面交界處大都有四條或八條棱脊。

　　觥。觥也是盛酒器，由於史籍記載的缺失，也是約定俗成的定名，觥出現於殷商晚期，沿用至西周早期，觥在商周青銅器中造型極為奇特，有蓋有流，以不知名怪獸形象為器形，顯得神秘詭異。（圖2-3）

　　盉。盉主要用來盛水或其他液體，它與酒器相組合盛水來調和酒，和盤相組合，則起到盥洗的作用，商代早期就已經出現青銅盉，在西周時期較為流行，盉造型像現代的茶壺，但有三圓柱形足，有的還裝有提梁。

　　匜。匜是注水盥手之器，《左傳》有「奉匜沃盥」之說，匜最早出現於西周中後期，在西周一世到春秋時期較為常見，匜的造型像瓢，但常帶握柄和三足。

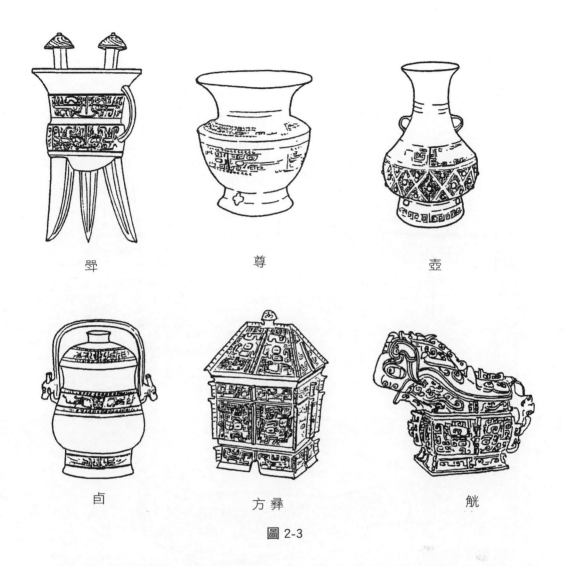

斝　　　　　　　　尊　　　　　　　　壺

卣　　　　　　　　方彝　　　　　　　觥

圖 2-3

　　鐘。鐘在青銅器中屬於樂器類，是古代宮廟祭祀和宴享時不可或缺的器物，它是通過打擊來發出音響的，它的出現表明了中國古代音樂的高超水準，其造型鑄造的最大特點是在造型美的同時，還要有科學的音律規範，具有一定的科技含量。鐘是通過懸掛組合來演奏樂曲的，每一個鐘一般發一個音，完整的一組鐘稱為一肆，《周禮・春官・小胥》曰：「凡縣鐘磬，半為堵，全為肆。」以青銅鑄造鍾技術是非常複雜的。（圖 2-4）

　　車馬器。車馬器種類繁多，基本作用是用來保護木質的車部件，同時也具有很好的裝飾功能，包括轄、轂飾、軸飾、轅首飾等。

需要指出的是，商周青銅器的定名多不是原物所自名，加之古代文獻的缺失，很多器物的名稱，一為約定俗成的叫法，一是古金文學者考古學者通過分析所給的定名，而且有些器物自名與現叫名有所不同，如有一尊自名為**鎰**，現稱卣的器物，有自名為旅**甾**，觶自名為飲壺，鳥尊的銘文，有自名為弄鳥，但這僅僅是少數，因此我們仍沿用常用名。

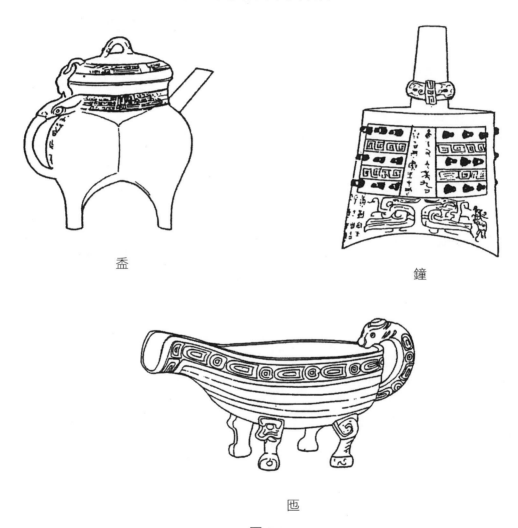

盉

鐘

匜

圖 2-4

五、重要的商周青銅器發掘和典範器物

商周青銅器在史籍上出現，最早是在西元前後的西漢時期，漢武帝時長安曾出土一隻精美的青銅大鼎，漢武帝以此為祥瑞，特命改年號為元鼎。《漢書·郊祀志》記漢宣帝時在京畿附近的美陽又曾出土一鼎，著名漢臣張敞甚至根據武帝宣帝時出土的鼎上的銘文，考察出其是商周時期的王室重器。到了宋代，羅泌《路史·國名紀》卷四記載：「元豐七年（西元 1084 年），水毀，民夷之，有銅器冶之」。呂大臨《考古圖》著錄有出土於鄴郡亶甲墓旁的四件商代青銅器。這裡說的亶甲及亶甲墓，指的是安陽殷墟，殷墟作為商代盤庚遷都後的新都，正是處在商代的鼎盛時期，不僅出土有大量的青銅器，而且製作頗精，殷墟也成為商代青銅器的主要出土地。

殷墟青銅器早在西周時期即有被盜掘現象，現在發掘的很多殷墟大墓多存有西周時期的盜洞，1899 年，自河南安陽小屯村發現甲骨文後，殷墟的盜掘青銅器之風日盛。

對殷墟進行科學系統的考古發掘始於 1928 年，由當時的中央研究院歷史語言研究所考古組主持，考古發掘前後延續了十年的時間，進行了十五次發掘工作，期中僅得青銅禮器就有一百七十件之多，且器類齊全。新中國成立後，從 1950 年起，中國科學院組建考古隊，對殷墟進行了更為科學的系統地發掘工作，到八十年代初，出土的青銅器達六百多件。

殷墟青銅器的第一次大量集中發現是婦好墓，1976 年考古工作者在小屯村西北一房屋基址下發現了這座中型商墓，其為深坑墓，共出土了青銅器四百六十八件，可分禮器、樂器、工具、生活用品、兵器、車馬器、藝術品及雜品，其中僅禮器就有二百一十件之多，是殷墟發掘青銅器種類最多最全的墓葬，婦好墓青銅器不僅品種多而且鑄造水準高超，顯示了商代中期青銅器的鑄造技術已經趨向成熟，其造型也極為精美，裝飾雕塑富麗華貴，堪稱商周青銅器中的精品。

婦好墓出土的青銅器著名的有婦好偶方彝、婦好圈足觥、婦好鴞尊、婦好大方斝。

婦好偶方彝：通高六十釐米，長八十釐米左右，重七十一公斤，是一件商周青銅器中難得的重器，器蓋為屋頂式造型，屋簷下有七各方形槽，器物通體表面布滿高浮雕、淺浮雕、平雕紋飾，器蓋兩面中部各雕飾一個凸起的鴞面，神態詭異，兩側又各雕飾一鳥，勾喙長尾，相對而立，形象又頗為可愛生動，器身中部突出部位是一個巨大的獸面浮雕，兩側又有一龍，圈足上也雕滿紋飾，以雲雷紋襯底，此器雄渾華麗，氣度非凡。

婦好圈足觥：高二十二釐米，長二十八釐米左右，是一件以獸類造型為主體的酒器，器蓋的前端為虎頭，張口露齒兩耳聳立，後端雕飾鴞首，圓目勾喙，器後有牛頭形的鋬，器的前半部分虎身，虎前腿縮回貼於身體，後腿呈蹲式，長尾向後卷起，造型很生動，動感也很強烈，器後半部的鴞身，鴞仰頭振翅挺胸，此觥雕塑造型與器物完美結合，鑄造精良，尤其是將不同動物形象有機和諧組合於一器，活潑自然，構思奇巧，令人歎為觀止。

婦好鴞尊：是以鳥為主造型的青銅酒器，通高五十釐米左右，重十七公斤左右，這件鴞尊鴞的造型生動，頭部微昂，圓眼寬喙，小耳高冠，胸部飽滿外突，雙翅併攏，兩足與寬尾下垂構成支撐，面部和胸部中央雕飾有棱脊，通體布滿各種裝飾紋樣，有龍紋、鴞紋、夔紋、蛇紋、蟬紋等，華麗神秘又富麗堂皇。

婦好大方斝：高六十七釐米，重十九公斤左右，長方形口，方柱形聳柱，頂面和四角都有細棱，深腹平底，足為四棱錐尖形，兩內側有錐形淺槽，鋬以獸頭雕飾，其上浮雕線刻紋樣也很豐富，既有龍紋、夔紋，也有蕉葉紋、對夔蕉葉紋等，內底中部刻有銘文「婦好」。

殷墟出土青銅器較多的發掘還有小屯村 18 號墓，戚家莊 269 號墓、郭家莊 160 號墓和殷墟西區 1713 號墓。其中 18 號墓在 1977 年發掘，出土青銅器 43 件，戚家莊 269 號墓 1984 年發掘，出土青銅器 58 件，其中禮器 20 件，郭家莊 160 號墓 1990 年發掘，出土青銅器 291 件，其中禮器 41 件，殷墟西區 1713 號墓 1984 年發掘，出土青銅器 91 件，其中禮器 11 件。

在這些出土的商代青銅器中著名的還有鴞卣及亞址卣。

鴞卣，大司空村539號墓出土，高十九釐米，整體造型為兩相背立的鴞，其兩頭相聯組稱器蓋，尖喙大眼，大角小耳，器腹為鴞身，前胸挺立呈展翅狀，器腹身下為蹄型足，整體造型飽滿，紋飾華麗，構思頗為新奇獨特。

亞址卣，郭家莊西出土，高三十六釐米左右，器身為橢圓形，器蓋部突起，高高的頸部下腹微鼓，高圈足，肩兩側有耳，有提梁，提梁雕飾奇巧，雕飾夔龍紋，提梁兩側還各雕飾著一獸頭，通體裝飾鳥紋，鳥高冠長喙，長尾捲曲，形象生動，器形華麗端莊，紋飾和雕塑都是典型的商鼎盛時期青銅器藝術風格。

殷墟出土的商代青銅器除了考古發掘確認為此地的以外，還有很多流散在外傳為殷墟出土的，而且很多都是精品，其中最為有名的就是司母戊大方鼎，其高一百三十三釐米，長一百一十六釐米，寬七十九釐米，重達八百七十五公斤，是迄今發現最大最重的商周青銅禮器，製作鑄造也很複雜。據傳其1939年出土於河南安陽武官村，由於正處抗日戰爭時期，司母戊大方鼎出土之後，美日等帝國主義國家所謂考古學者聞風而來，採用威脅欺詐的方法企圖將之攜出國外，幸當地群眾知其為國寶加以掩埋保護，才使這件青銅瑰寶不致流失海外。此鼎四角有棱脊裝飾，四壁周邊有紋飾，上下兩邊雕飾為獸面紋，左右兩側上下也各雕有一獸面紋，中央為縱向的龍紋，四足上端也各有一個獸面紋，雙耳的外側則為雙虎噬人首紋，器內壁有銘文「司母戊」。這件青銅器造型氣勢雄偉，穩重大氣，具有一種攝人心魄的力量。

殷墟大方盉（現藏日本根津美術館），這是一組三件的大方盉，高度為七十一至七十三釐米，器上分別標有左、中、右的字體銘文，這三件大方盉首先在器形上比較特殊，所有的方盉都是圓柱足，而像這三件方盉方形四足是絕無僅有的，雕塑也很精美，圓雕浮雕相結合，是一件優秀的青銅器雕塑藝術品。這三件一組的方盉雕飾大氣凝重，整體氣勢莊嚴。（圖2-5）

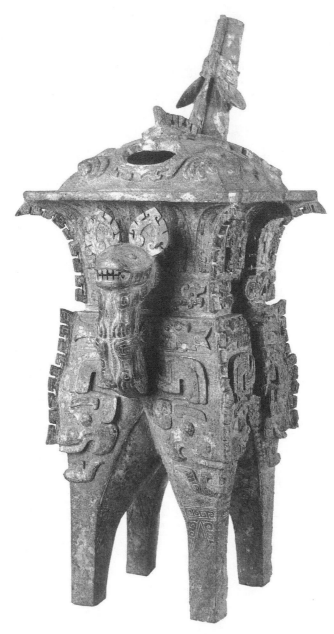

圖 2-5 左方盉　商

　　還有一件著名的商代青銅器人面龍紋盉（現藏美國弗利爾美術館），也
堪稱精品，這件盉的器蓋雕飾成雙角人面形，頭後接龍紋身體成為器身的主
體裝飾，龍的兩隻前爪合抱於盉流的兩側，其造像詭異，這樣的造型在已發
現的商周青銅器中僅見此一件。

　　商周青銅器的發現在中國大陸還有很多，如 1973 年遼寧喀左縣出土的青銅器（《考古》1974 年 6 期）、1957 年山東長清興復河青銅器發掘（《文物》1964 年 4 期）、1958 年山東滕縣井亭煤礦青銅器發掘（《文物》1959 年 12 期）、1968 年河南溫縣小南張青銅器發掘（《文物》1975 年 2 期），都曾出土大批商周青銅器。比較著名的發掘有：1965 年河北槁城台西村出土一批青銅器達八十八件之多。1957 年山西石樓後蘭溝發現二十四件青銅器（《文物》1962 年 4、5 合刊），1971 年山西忻縣出土青銅器三十件（《文物》1972 年 4 期），1965 年陝西綏德出土青銅器二十三件，有鼎、簋、觚、斝、斗、戈、馬頭刀等（《文物》1975 年 2 期），1972 年陝西西安老牛坡出土青銅器十三件（《考古與文物》1981 年 2 期）。

　　陝西關中地區是周王朝的發祥地和國都所在地，也是中國青銅器出土的重點地區，最早發現青銅器可以上溯到西漢時期，《漢書・郊祀志》載：宣帝神爵四年「美陽縣得鼎獻之」，此鼎即為尸臣鼎。這一地區出土的重要商周青銅器有天亡簋、大小盂鼎、大小克鼎、效尊、效卣、毛公鼎，都是商周青銅器中的重器。新中國後 1966 年岐山縣賀家村先後出土五十二件青銅器，1972 年在岐山縣劉家村出土十七件，包括鼎、簋、鬲、尊、卣、壺、爵、觶。1975 年在莊白村又出土十六件重要的西周青銅器。除此之外，自清代道光至西元一九八八年岐周地區發現的西周窖藏約七十餘起，出土八百多件青銅器，著名的大盂鼎、小盂鼎出土於道光初年，末年又出土了天亡簋和毛公鼎。光緒年間，扶風任村發現一個窖藏，出土青銅器一百二十餘件，其中包括刻有二百餘字長篇銘文的大克鼎。（《陝西金石志》）

　　1940 年任家村再次發現窖藏，共有百餘件（《扶風縣文物志》陝西人民出版社 1993），出土著名青銅器梁其壺、梁其簋等。1933 年上康村、1958 年至 1984 年在齊家村先後又發現了五個青銅器窖藏，出土重要器物日己尊、日己觥和日己方彝等六件重器，造型優美，是西周中期的藝術珍品。1960 年在這一地區還發現了重要的器物幾父壺、柞鐘和中義鐘。

　　七十年代最重要的發現是 1976 年在扶風縣莊白村發掘的微氏家族青銅器窖藏，共出土一百零三件，有銘文的七十四件，其中重要的有牆盤、商尊、

商卣，刪人守門方鼎最具藝術價值。1984 年在灃河西岸張家坡村發掘了井叔家族墓十多座，出土了重要的極具藝術價值的鄧仲犧尊。

西周青銅器又一重要出土地是河南洛陽附近，主要是墓葬出土，1928年洛陽馬坡出土約一百件左右青銅器，1971 年分別在白馬寺附近發掘了兩座未被盜掘的西周早期墓葬，青銅器出土二十二件，包括鼎、觚、觶、戈、簋、尊、卣、斝品類眾多。

兩周著名青銅器具有史料和藝術價值的試舉幾件加以介紹。

成王方鼎（現藏美國納爾遜美術館），高二十九釐米左右，器身呈長方形槽，直壁方口，立耳柱足，鼎體四角及四壁中部雕飾山字形棱，兩耳各飾一對圓雕伏龍，豎角卷尾，足根雕飾高浮雕獸面，口沿下雕飾長冠卷尾鳳鳥，腹飾乳釘框，內壁鑄有銘文。（圖 2-6）

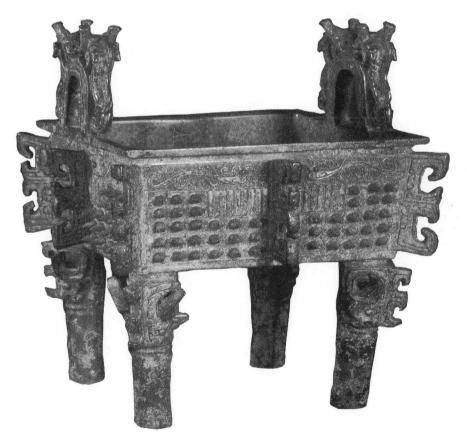

圖 2-6 成王方鼎　西周

　　刖人守門方鼎（現藏周原博物館），青銅器高十八釐米左右，這是一件造型別致用途特殊的鼎形，分兩層，上層為普通鼎形，下層兩側設窗，飾雲雷紋，背面鑄成鏤空獸目交聯紋，正面開門，守門者是一位受過刖刑的奴隸圓雕，鼎的四角雕飾有四條立體龍形，披麟卷尾強勁有力，鼎足為怪獸浮雕。圖（圖 2-7）

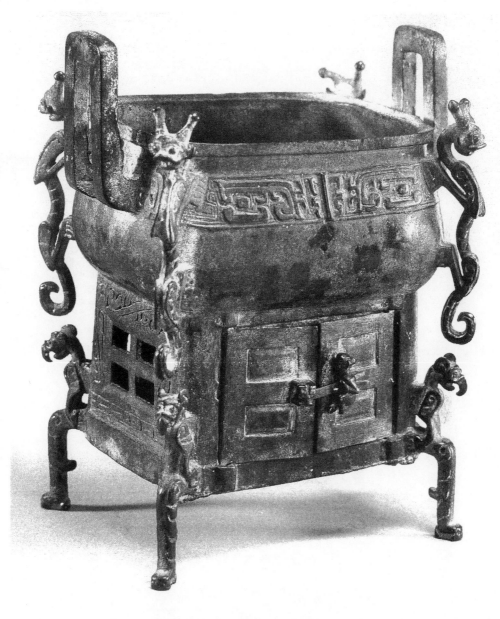

圖 2-7 刖人守門方鼎　西周

　　大盂鼎（現藏北京，中國國家博物館），器高一百二十釐米左右，斂口鼓腹，兩耳，口緣下雕飾分解式曲折角獸面紋，足上部雕飾外卷角獸面紋，雲雷紋襯底，內壁有銘文二百九十一字，記載康王二十三年在宗周對盂的一次冊命，是研究宗周歷史的重要資料，同時出的小盂鼎已散失。（圖2-8）

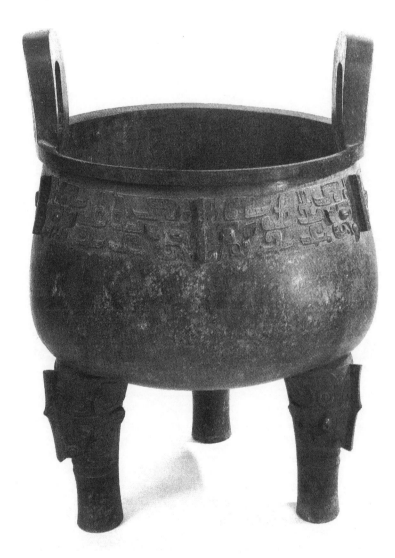

圖 2-8 大盂鼎　西周

　　大克鼎（現藏上海博物館），陝西扶風出土，鼎高九十三點一釐米，方唇寬沿，立耳，器腹略鼓，鼎足粗壯，造型穩重中透出優美，立耳外側雕飾交纏龍紋，口沿下飾變形獸面紋，腹部雕飾有西周時期特有的寬大的波曲紋，三足上又浮雕有獸面，腹內壁有銘文二百九十字，此鼎造型既大氣凝重，氣勢雄渾，具有典型的西周青銅器風格，又具有重要的史料價值，堪稱商周青銅器中的精品。（圖 2-9）

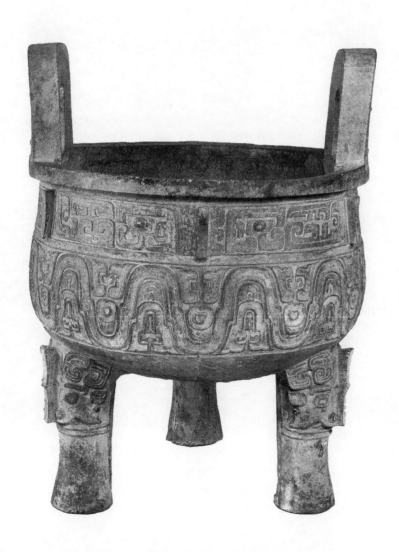

圖 2-9 大克鼎　西周

　　利簋（現藏北京，中國國家博物館），陝西臨潼出土，器高二十八釐米，這是已知西周最早的一件青銅器，侈口鼓腹，下連方禁，腹部雕塑有外卷角獸面，獠牙巨目，詭異可怖，方禁上也雕飾外卷角獸面，兩邊配以龍紋，器上的銘文三十二字，是武王伐商牧野之戰的實物證據。（圖2-10）

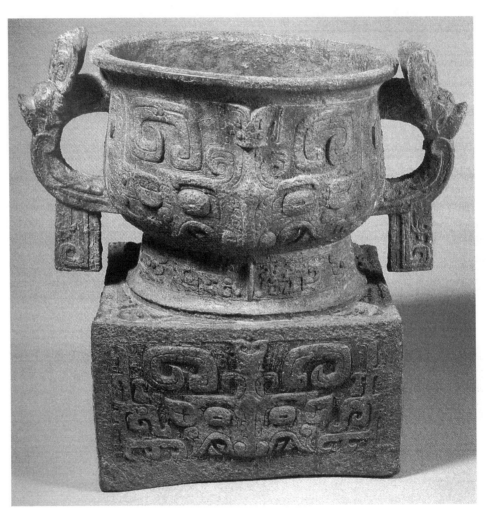

圖2-10 利簋　西周

　　日己觥（現藏陝西歷史博物館），陝西扶風出土，器高三十二釐米，是商周典型的觥形器，曲口方體，四角有棱脊，蓋前端塑造為龍頭形，圓而突的雙目雙角，兩角之間又附塑小獸頭，蓋後部浮雕虎面，背兩側雕飾長冠垂尾鳳鳥，圈足也雕飾鳳鳥紋，整體以浮雕造型形式為主，鋬做鳥尾狀，寬大厚重，上飾鳥羽紋。（圖 2-11）

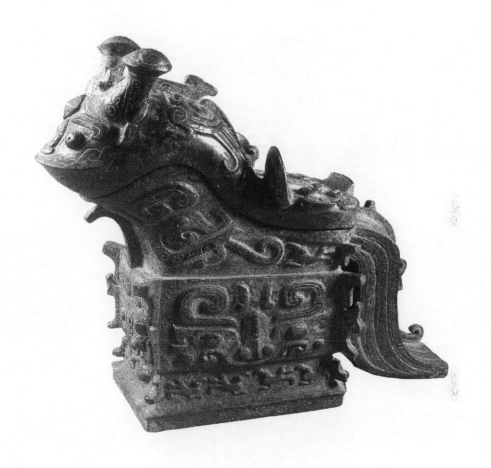

圖 2-11 日己觥　西周（上）

　　梁其壺（現藏陝西歷史博物館），西周晚期青銅器，器高三十五點六釐米，陝西扶風出土，整體呈圓角方形，頸部兩側有一對獸頭銜環耳，口沿做成鏤空波曲紋，平蓋，蓋鈕為圓雕的臥牛，腹部以條帶做格，中間雕飾獸體捲曲紋，頸部和圈足分別雕飾獸目交連紋和絃紋。此器造型和雕飾具有鮮明的西周青銅器雕塑風格。（圖 2-12）

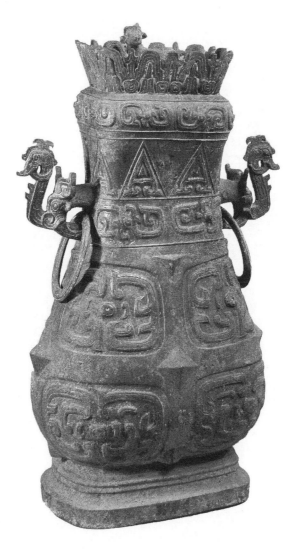

圖 2-12 梁其壺　西周（下）

　　頌壺（臺北故宮博物館藏），器高六十三釐米，造型為橢方形，獸目銜
環耳，蓋鈕和圈足雕飾鱗紋，蓋沿為獸目交連紋，頸部浮雕有波曲紋和交龍
紋，上鑄銘文一百四十九字。（圖 2-13）

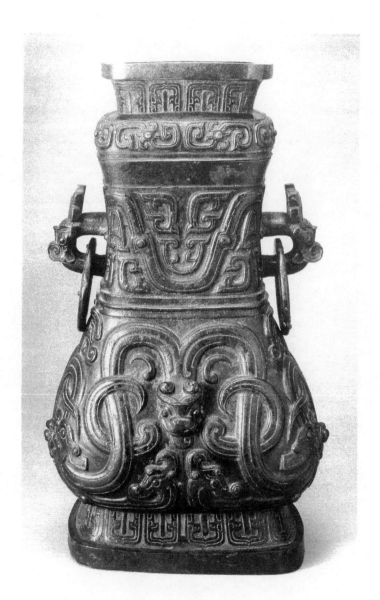

圖 2-13 頌壺　西周

　　何尊（現藏寶雞青銅器博物館），陝西寶雞賈村鎮出土，器高三十九釐米，是商周青銅器尊中佳品，整器呈橢方形，口圓而外侈，四周中線有棱脊，表面雕飾仰葉獸體紋，其下有蛇紋，腹中部有牛頭紋，牛角外捲，尖角立體突出，圈足上雕虎頭紋，通體極富雕塑感，造型凝重，紋飾瑰麗，內底鑄銘文一百二十二字，記載成王五年營建成周，在京室對宗小子的一次誥命，銘文中第一次提到「中國」的稱謂，是研究西周史的重要資料。（圖2-14）

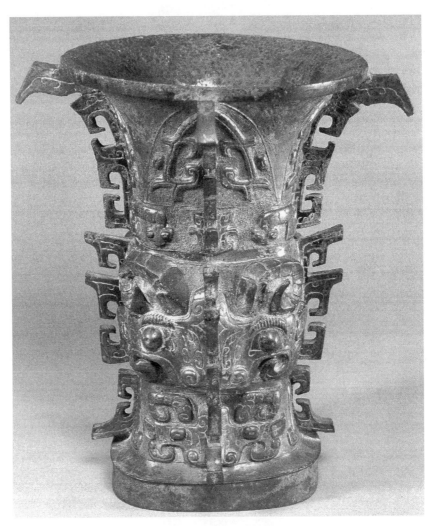

圖 2-14 何尊　西周

　　牛形尊（現藏陝西歷史博物館），陝西扶風賀家村出土，器高二十四釐米，長三十八釐米，整體塑造為牛形，比例造型結構勻稱，雕塑感渾圓，各部分特徵明確，蹄腿粗壯有力，兩目圓睜，作吼狀，以牛舌作流，卷尾成錾，背上開口有蓋，蓋鈕雕塑成虎形，是器形結合的雕塑佳作。（圖2-15）

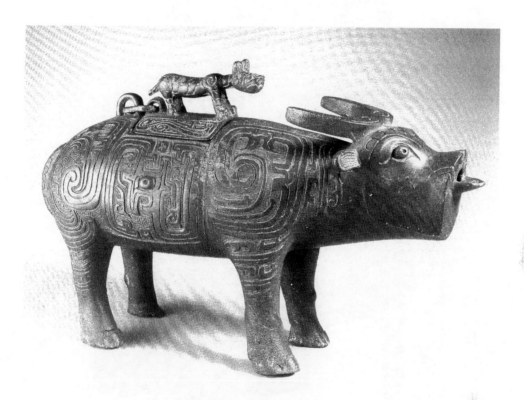

圖2-15 牛形尊　西周

　　鄧仲犧尊（現藏中國社會科學院考古研究所），器高三十八點八釐米，長四十一點四釐米，整體造型為一神獸，曲頸短尾，四蹄足，身有雙翼，頭上立有一卷尾虎雕塑，胸前及尾部各有一回頭卷尾龍雕塑，腹有回顧式虎耳龍紋，胸部雕飾龍虎紋，其後半部雕飾花冠龍紋，底以雲龍紋襯托，層次分明，立體感強烈，雕塑華麗繁縟，精巧細緻。

　　太保鳥形卣，器高二十三點四釐米，整體作昂首站立的鳥形，圓目尖喙，後尾垂地作支撐，形態生動。鳥頭後部開有窄長口，有蓋，頸兩側有提梁連接，蓋內鑄銘文「太保鑄」三字，雕塑整體穩重，造型渾厚。（圖2-16）

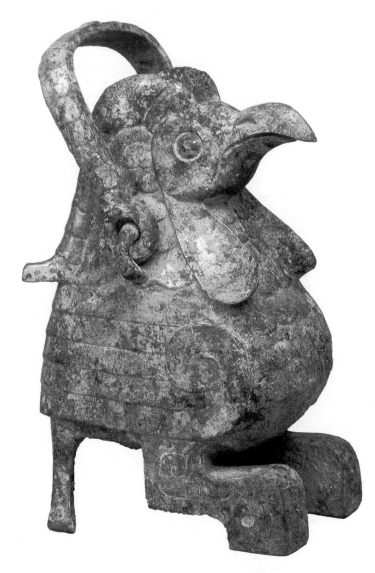

圖 2-16 太保鳥形卣　西周

　　蓮鶴方壺（現藏北京故宮博物院），春秋中期器，河南新鄭出土。此器
方形，雙耳為鏤空的顧首伏龍，頸部及腹部雕飾以獸形棱脊，器身雕飾互相
纏繞的蟠龍，蓋頂作鏤空蓮花瓣狀，中立一鶴，昂首振翅，圈足飾虎形獸，
足下承以雙獸，造型華麗，呈現出商周後期青銅器雕塑的嶄新面貌。

六、商周青銅器銘文研究

在器物上刻或鑄造文字是商周青銅器的一大特色，青銅器銘文又稱金文、鐘鼎文。

仰韶文化時期的西安半坡遺址曾在發掘出的彩陶器皿上發現有刻畫的符號，這些符號是否中國早期文字的雛形雖然尚不可斷定，但至少說明在原始社會時期我們的先民們已經開始在器皿上除了繪畫裝飾使其美觀外也留下了具有特殊意義的記號，這種傳統在商周青銅器上得到了發展和延續。青銅器銘文產生於商代早期，在鄭州白家莊商代早期墓中曾出土了一件青銅罍，肩部鑄有三個類龜字形，是文字還是圖案還無定論，但從總體上看還保留有原始彩陶標誌符號的遺風。商代中期以後，特別是盤庚遷殷，建立了穩定的商人生產生活根據地，銘文隨著青銅器的大量鑄造不斷出現，殷墟出土的很多青銅器上銘文已經很常見了，但這一時期的青銅器銘文字數較少，大多為一、二字或四、五字，殷墟青銅器中銘文最長的是在後岡發現的戍嗣子鼎銘文，有三十字，這種情況一直發展到殷商末期，才有青銅器出現最長的五十字的銘文，但這也是很少的情況。商代青銅器銘文的內容，字少的主要標明器物主人祖氏、名稱、稱謂、用途，如「戈」、「子漁」、「父乙」、「母丙」、「寢小室盂」，字多的則具有了記事的功能，如戍嗣子鼎銘文，如實記錄了戍嗣子在某日在某處受到商王賞賜而為其父作鼎以表紀念之事。這些銘文大都鑄在青銅器不顯眼的陰僻之處，與青銅器的美觀與否毫不相干，有人稱這一時期為「簡銘期」。

西周時期的銘文較商代為之一變，銘文中的書體、性質、內容、數量都在商代銘文的基礎上得到大的發展與豐富，成為商周青銅器銘文的全盛期。

周滅商取而代之以後，為了鞏固新生的政權，建立了規範詳盡的禮樂制度，作為禮制的特殊體現方式，為了頌揚祖先的功德，讚揚周王的豐功偉績，也為了子孫後代牢記祖訓，看中了青銅器可以傳至後代「子子孫孫永保用」，雕刻在青銅器上的銘文不易毀壞的特點，鑄銘之器驟然增多，銘文的內容也規範和豐富多彩。在大量的青銅器銘文中，記載了王室的方針政策、先祖史記、祭奠訓誥，也有宴賜田獵、軍事征伐以及日常生活的記錄，反映

著當時社會的政治、經濟、文化等等方面的重要史料，宛如一部周王朝的歷史百科書。西周中期以後，銘文逐漸成為青銅器的主題，像何尊、大盂鼎、散氏盤、大克鼎、毛公鼎等有著長篇文字的青銅器大量出現，著名的毛公鼎，已達四百九十九字，文字詳盡，文詞也很優美，通達順暢。

　　西周時期的青銅器銘文已經有了比較固定的語句體例和用詞格式，寫法也趨於一致，這些銘文由於相對於器物更加重要，所以幾乎都刻於青銅器上較為明顯的位置，如器腹內壁、器內底面，便於觀看閱讀，這是西周銘文的一個特點。周室東遷以後，諸侯並起，王室式微，已經自顧不暇，王室活動、周王訓令樹立周王威信和為周王歌功頌德為重要內容的銘文，逐漸被諸侯不屑一顧，再者作為需要大量人力物力的青銅器鑄造工作也因為周王室權利的漸失而無能為力，數量品質劇減，因此東周春秋戰國時期的銘文逐漸淡化，具有大數量文字的鑄銘比較少見，內容也逐漸平淡無奇，較為空洞，銘文書體既呈現出多樣化也具有明顯的隨意性，這種情況一直到戰國末期，銘文的製作、功用、書體已毫無商周銘文的風采。

　　商周青銅器銘文對研究商周歷史史實、政治制度、經濟制度、人們的生活風俗都有著不可估量的作用。祭祀是商周時期重要的國事活動，這在青銅器銘文上反映的比較多，記錄商周時期奴隸主祭祀的，如〈剌鼎銘〉：「辰在丁卯，王啻，用牲于大室，啻邵王。」記載的是穆王對昭王的一次祭祀活動。〈段簋銘〉：「唯王十又四祀十又一月丁卯，王貞畢蒸。」記載了西周春秋四時之祭的情況。記錄國家戰爭之事的，如小臣單觶「王後坂克商，在成師，周公賜小臣單貝十朋」，記載了周王派小臣單剿滅武庚叛亂得到周王室賞賜的史實，另有如利簋記載的武王滅商的日期，何尊記載的建立成周的史實。

　　商周青銅器銘文對中國文學和書法藝術的貢獻也是顯而易見的，在文學上銘文從商代的僅有幾字發展到西周中後期的鴻篇巨製，無論是祭詞、冊命、訓誥、記事、追孝，或記敘文或散文，都形成了獨特的文學藝術風格和程序，堪稱是中國早期文學藝術作品的典範。

　　早期的銘文以記事為主，如〈陵罍銘〉「陵作父曰乙寶罍」，單行八字，

就將作器者私名、族名、器名和被祭對象都點了出來，言簡意賅，使人讀起來乾淨俐落，毫不拖泥帶水，西周中後期的銘文則不但簡單地記事，而且運用了一些修辭手法和人物的簡短對話，讀起來抑揚頓挫，莊重雅致，如〈頌鼎銘文〉：「惟三年五月既死霸甲戌，王在周康邵宮，旦，王格大室，即位。宰引右頌入門，立中廷。尹氏授王命書，王呼史虢生冊命頌。王曰：『命汝官司成周貯二十家，監司新窟，貯用宮御。錫汝玄衣，黹純，赤市，朱黃，鑾旂，鑾勒，用事。』頌拜稽首，受冊命，佩以出，返納瑾璋。頌敢對揚天子丕顯魯休，用作朕皇考龔叔、皇母龔姒寶尊鼎，用追孝，祈匄康𪎭，純佑、通祿、永命，頌其萬年眉壽無疆，霝（令）冬（終），子子孫孫永寶用。」

訓誥是西周青銅器銘文中常見的形式之一，主要用來記敘周王室對下級貴族的賞賜，這類銘文比較嚴肅規矩，少用修飾詞語，類於公文，如〈何尊銘〉：「惟王初𨟬宅于成周，復禀武王禮福自天，在四月丙戌，王誥宗小子于京室曰：『昔在爾考公氏克逑文王，肆文王受茲大命，惟武王既克大邑商，則庭告于天。』，曰：『余其宅茲中國，自之乂民。』烏乎！爾有唯小子亡識，視于公氏有爵于天，徹命，敬復哉！叀王恭德裕天，順我不敏。王咸誥。何錫貝卅朋，用作口公寶尊彝。惟王五祀。」

追孝也是西周青銅器銘文常見的文體形式，為了表達對祖先的崇敬和尊重，商周時期祭祀活動是非常隆重和熱烈的，這在銘文上也有反映，或在冊命、獲賞等情況下所鑄器的銘文後續一段追孝詞和有吉祥含意的祈禱詞，或以長篇大論誇耀祖先的美德和豐功偉績，既然誇耀，文詞也就華麗的很，如〈墙盤銘〉，前半部分花了大量的篇幅頌揚周代各先王和當朝周王的美好德行業績，後半部分再記述列祖列宗的功德：高祖為微國君主，武王滅商後追隨周王治國，受到周王的冊封，乙祖輔佐成康，受到重用，亞祖在周王身邊任重要職務，參與周朝的政務活動，其父善法孝友，繼承了其祖的衣缽，銘文非常詳盡完整，可稱為一部簡要的家族史，為了加強語調，渲染文采氣氛，用了很多華麗的詞藻，文章結構舒展，語調生動感人。

西周青銅器銘文的形式還有多種，如約劑紀錄的是有關國家稅收、貨物產品買賣、訴訟等內容，律令紀錄的是政府的法令法規，媵辭記錄的是婚姻

中的陪嫁品的情況等等，這些銘文一般都比較規範，形成了一定的格式，文體莊重，用詞考究，也很注意以詞達意，在文學方面則意義不大。

作為中國現存最古老的文字形式之一，銘文產生於商代，商代中期以後青銅器鑄銘漸得到重視，這時的字體顯示出中國早期漢字的幼稚形態，還沒有形成上下左右對稱字體的規範化的標準間架結構，書寫較鬆散隨意，大小不一，甚至還存有繪畫的意味，但正因鬆散而稚嫩，也顯出書法藝術的童真與質樸的美，如婦好墓出土的青銅器上的婦好銘文字體，筆劃形式狂放不羈，起伏而有彈性，有一種隨意發揮揮灑自如的感覺。商代後期的銘文，其字體間架結構逐漸完整起來，講求筆劃的組合、韻律和書寫方式，這一時期的字體由於雕刻的原因，略呈長方，首尾尖而中間粗，筆道遒勁有力，起止鋒芒畢露，字裡行間疏密有致，結構趨向嚴謹，如司母戊鼎銘、小臣俞尊銘、戍嗣子鼎銘，已有書法藝術的雛形。

商代晚期的青銅器銘文書體在西周銘文中得到繼承和發揚光大，西周時期的長篇銘文增加，記敘內容紛繁複雜，由於這兩方面的原因，使得銘文在書寫時既需要單個字的完整規範又需要整體的統一美觀，書寫時就要刻意字體的結構感和韻律感，記敘內容的複雜也增加了文字的需求量，增加了新的字形組合和創新，也間接刺激了文字向書法藝術的發展。

商代青銅器上的銘文雖少，但總體上來說字體顯得大氣、質樸，如婦好墓青銅器鐫刻的銘文，結構雖然鬆散不施考究，但筆力遒勁、筆劃壯實、情勢凝重，很具運動感，基本上能代表商代青銅器銘文書法的特點，商代銘文向西周過渡時期，書法已經出現了鮮明的藝術風格，主要有兩種：一為以司母戊方鼎和小臣俞尊銘為代表的肥美體，筆勢雄健、筆劃豐腴、柔美而有彈性，整體氣勢外露又有擴張力；一為戍嗣子鼎為代表的勁直體，運筆乾淨俐落、筆劃挺直、結構框架嚴謹、字形形體比較瘦，整體顯得挺拔有力，富有剛性。銘文書法進入西周以後，由於銘文內容字數的增加，不斷有長篇大論出現，使文字的使用頻率增多，銘文的書寫越來越規範化規律化，再者文化的發展可能使一部分人專門從事文字的書寫整理工作，有可能對文字的書寫與書法結構有了一些研究和總結，因此，西周時期的銘文書法風格比較多樣

化，西周前期的銘文書法繼承了商代的特點，偏於凝重，追求大氣，如大盂鼎的書法仍能看到商代肥美體的影子，筆劃壯實雄偉，兼用肥筆，起止不露鋒芒，將二百九十一字進行排列時，行間間距疏密有致，字的大小因整體而施，整體布局獨具匠心非常合理，再如保卣、令簋、天亡簋的書法，繼承了商代質樸活潑的風格，字形古樸，行寫自由奔放，不露鋒或少露鋒芒，波磔現象非常鮮明，故書法家有將其稱為「波磔體」，西周中後期以後，銘文書法已逐漸脫離了商代銘文的風格而自成一體，首先為了書寫的便利，逐漸形成了一種字體結構更加合理美觀的書法形式，此種風格筆劃柔和，粗細變化不大，字正而大小比例舒展，字體間架結構日趨自然，形式感加強，但商周早期書法那種雄奇瑰麗的風格消失，向秀麗端莊方面發展，如登尊、登卣、庚嬴卣銘最為典型，這一時期還出現了被書法家稱為「玉箸體」的書法風格，在西周中晚期比較流行，如大克鼎的銘文書法，筆劃兩端平齊似圓箸，四平八穩，質樸端莊，筆勢圓潤而敦厚，字間有間隔線，每格一字，整體錯落有致，非常講究每個字之間，每字與整體之間的美觀雅致。

　　西周到春秋時期的青銅器銘文繼續進行規範化書寫，很多文字結構字型已經成為定式，風格上字跡優美秀麗，結構疏朗和諧，為秦代大篆的書體形式打下了基礎，另有一種書體形式如虢季子白盤為代表，書寫筆劃剛勁有力，收放自如，間架結構勻稱和諧，字形工整，形成了個體獨有的書法藝術風格，說明經過一千多年的總結和實踐，商周青銅器銘文不但有整體的統一的規範性，也有個性的獨特的書寫方式，對中國古文字和書法藝術的整理發展已基本形成。（圖 2-17）

　　並不是所有的商周青銅器銘文都具有書法藝術形式，無論是在西周中期還是晚期，都有一些銘文書寫粗陋簡率，如伯鼎、簋，此簋銘文，間架鬆散，間有錯字，這一方面和西周中後期青銅器的地位已不像早期那樣受到廣泛的重視，統治集團內部的疏於管理有關，也與此時很多青銅器的鑄造流入民間，文字書寫轉而使用竹簡更為方便實用有關。商周青銅器銘文既是中國古老文化歷史的真實見證，其銘文書法也是中國文字發展的早期階段對藝術美的追求，漢字獨有的橫平豎直筆劃結構使之具有了造型的基本結構元素，

在青銅器銘文上完成了一個重要的演化過程，為以後的文字和書法的發展都
起到了重要的參考借鑑作用。

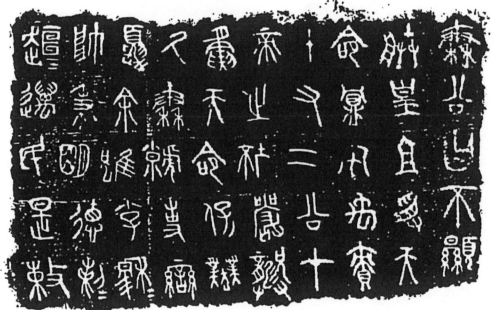

圖 2-17

叁、商周青銅器勃興的時代背景

一、「鑄九鼎，象九州」

　　青銅器是中國商周時期奴隸制政治、經濟、文化發展的產物，它表明了社會生產力發展的水準和社會生產關係，顯示了一種至高無上的權利，這種權利首先是以維護奴隸主的利益對奴隸進行壓迫和剝削為目的的，它反映的是奴隸制社會的上層建築和政治制度。

　　以青銅這種材料鑄造的器物來象徵王權與統治，始於禹鑄九鼎的傳說。禹是經過「禪讓」制度產生的最後一個部落聯盟首領，其個人掌握的權利已經很大，他在對「三苗」部落發動大規模的征伐戰爭之後，威風更加煊赫，「四方歸之，闢地以王」，為了鞏固和加強自己的權利，舉行了多次的盟會，並且處死了態度傲慢的部落首領防風氏，殺一儆百，在著名的塗山之會上，周圍的各方小部落聯盟「持玉帛者萬國」紛紛赴會表示對禹的臣服和接受其領導，成為禹統一全國和對自己王權的一次盛大檢驗，就是在這次會議上，禹將各小國進獻之金（青銅）「鑄九鼎，象九州」，一鼎代表一州，將這代表全國統治的九鼎置於宮殿廟堂之上，表示對各地權利的掌握。自此以後，這些青銅鑄造的大鼎，就附會著王權的內涵，代代相傳，成為各個王朝的鎮國之寶。

　　自夏代中國奴隸制社會形成以後到商代政權，基本政體仍舊是以商王為
首的奴隸主貴族專制體制，商王是全國的最高統治者。商王為了顯示自己至
高無上的權利和地位，為了震懾那些覬覦王權的貴族競爭者，也為了威壓奴
隸進行殘酷的壓迫以求得更多的享受，為自己披上華麗神秘的神的外衣，自
稱是上帝的嫡系子孫，上帝是其宗主神，他們往往自稱「余一人」、「一人」
或者「予一人」，為此商王的名字前都冠以「帝」，表示他們是死後還要回
到天上的帝王。其次，商周時期的階級矛盾是十分尖銳的，統治者為了更加
鞏固其統治地位，制定了嚴密的管理官僚機構，在殷商甲骨文的卜辭中記載
的商的官職就有二十餘種，如「尹」是商王的左膀右臂，著名的大臣伊尹，
在當時地位就很高，他曾經放逐過湯的繼任者太甲於桐宮，尹以下又有具有
各種專職的官員，如「多尹」是管修建王宮，「作冊」是製作策命的，「小
眾人臣」是管理農業的，「百工」、「多工」或「司工」是管理手工業生產
的，「宰」、「臣正」是管理奴隸的，此外還有管理宗教事務、管理軍事的
職官，但這些官職都掌握在奴隸主的手中，由奴隸主貴族世襲擔任。

　　西周的國家機構比商代更加完備，周王是奴隸主貴族的總代表，是全國
的最高統治者，周王以下有太師、太保和太傅，合稱三公，輔佐周王總攬全
國的事物，其下又分為六卿，分三左和三右，三左負責神事宗教事務，具體
為「大史」管冊命，「大祝」管祭祀，「大卜」管卜筮，三右管理人事，具
體為「大宰」管財務，「大宗」管貴族事務，「大士」管司法，另外還設有
五司，即司徒、司馬、司空、司寇、司士，分別掌管農業、軍事、百工、刑
獄、爵祿，這些龐大的官僚機構，其執掌者都是貴族世襲，後世稱之為世卿
世祿。

　　商周兩代還建立有強大的軍事機構和軍隊。商代的軍隊，商王是無可爭
議的最高統帥，有左、中、右三師，他們訓練有素，直接聽命於商王。周王
的軍隊主要有三支，分「宗周六師」或「西六師」，駐守在鎬京，直接擔當
保衛周王和京師的任務，是周王的嫡系部隊，另有「殷八師」、「成周八師」
駐守在朝歌和雒邑，一是為了鎮壓殷商遺民各地奴隸的反抗，也是為了震懾
遠方各國的奪權野心。

　　商周奴隸主對奴隸進行的鎮壓和剝削是極其殘酷的，設立了嚴酷的刑法和森嚴的監獄。商代的刑法號稱有三百多項，形成了完整的刑法體系，商刑非常原始殘酷，形式很多，有炮烙、割鼻、剖腹、活埋、砍頭、桎梏、流放、刖、醢、脯、烹等，醢刑是把人剁成肉醬，脯刑是將人放在臼中搗死，烹刑是用大鍋煮殺人。西周統治者在商刑的基礎上制定了更完備的刑罰制度，主要有五刑，即墨刑，也稱鯨刑，在人臉上刺字；劓刑，割掉鼻子；刖刑，砍掉人的腳；宮刑，割掉生殖器；大辟，砍人頭。五刑之律，洋洋灑灑三千多條，僅墨刑、劓刑就有一千多條，然而周刑又有「刑不上大夫」之規，很明顯這些刑罰都是針對奴隸而制定的，是維護奴隸主統治的手段，體現了商周奴隸主貴族的階級本性。

　　奴隸主貴族階層不僅在刑罰上對奴隸進行殘酷鎮壓，在現實生活中還將奴隸作為牲畜一樣是可以任意驅使奴役殺戮的對象，這在商周時期的人殉人祭制度上反映得淋漓盡致，人殉就是以人來殉葬，如果奴隸主死了，就把奴隸活活殺死或者活埋進奴隸主的墓坑裡陪葬，夢想死後仍能驅使奴隸繼續在陰間為他們服務。商的人殉是非常普遍的，僅以安陽的殷王陵區為例，在八座殷王大墓中，每個墓坑中都有幾十成百不等的人殉奴隸屍骨，其中著名的武官村大墓，殉葬奴隸有七十九人，另在其旁的墓葬中還埋有二百零七人，另一殷王大墓中，僅墓室中就殉葬奴隸達一百六十四人，其場景令人觸目驚心。除了人殉外，還有人祭或稱人牲，就是把奴隸作為「犧牲」用於祭祀活動，在安陽殷墟發現的一座大型祭祀場所，共發現二百五十座祭祀坑，發現了多達一千一百七十八人的殺殉奴隸遺骨。商代後期卜辭中常常見到殺奴隸祭祀的記載，在找出的有關人祭的一千三百五十片甲骨中，卜辭有一千九百九十二條，共殺死奴隸一萬三千零二人，還有一千一百五十二條卜辭未寫明人數，粗略算來全部祭祀活動至少殺死奴隸一萬四千一百九十七人，一次所殺的奴隸人數最多竟達五千人，不僅如此，奴隸主貴族還在房屋宮殿的建設，征伐出征的儀式上用奴隸的生命來做祭祀，舉行一系列的儀式藉以除邪辟妖，鎮宅安居，考古工作者在殷墟的一些房屋基址中發現了大量的奴隸人祭遺骨，其中一個遺址中奴隸主貴族統治者甚至慘無人道地殘殺了四名幼童用作祭品。

面對為了維護一個奴隸主貴族享受榮華富貴的特殊權利而成百上千的奴隸生命低賤的不如牲畜的社會，要想使奴隸接受這一現實，統治者無疑要挖空心思想方設法尋找一種取得心理的滿足，並能時刻代表這種權利的象徵物欺騙和恐嚇奴隸，使後者順從而聽命，這個象徵物在商周時期最後集中在了金屬銅材鑄造的器物上，這其中最重要的就是鼎，造就了中國歷史上的以物象徵的獨特現象，鼎的概念已經抽象化了，之所以如此，首先古代的銅稱作金，是一種貴重的金屬材料，需要進行大量艱苦的勞動過程、雄厚的資金和權利才能取得，而開礦採礦在奴隸社會只有在具有這種財力和權利的奴隸主的參與下才能進行，因此，所謂的金在商周時代是財富和權利的象徵。其次，鼎是原始鍋的變形體，是煮食食物的器具，遠古的人類社會，煮食器是與人類的生存息息相關的，在一定程度上暗示著生存和富足，而鍋是這種生活器具中最常見而重要的一種，這種煮食器經過藝術化的形象改造，不管它裝飾得多麼華麗，它的功能內涵是沿襲下來的，因此取鼎為權利的象徵引申代表著富足和生命的占有。除上兩者原因之外，鼎的製作也不是一般人能進行的，尤其是體積大裝飾華麗複雜的大鼎，必須具有一定的製作場地、製作材料、製作技術才能完成，顯然奴隸被壓迫被奴役被當作牲畜和會說話的工具的身分地位是不具備這些條件的，只有奴隸主貴族，確切地說是商周的最高統治者具有這些條件。取青銅材料的鑄鼎來象徵王權是完全合乎商周時期奴隸制社會特點的。

商周及至其後的中國歷朝歷代，不僅將鼎作為王權的象徵，而且將其與所謂的德行相結合，寓德於鼎，上升到了人文文化精神的層面，「昔夏之方有德也，遠方圖物，貢金九牧，鑄鼎象物，百物而為之備，使民知神奸」，「桀有昏德，鼎遷於商——商紂暴虐，鼎遷於周。」《左傳》記載：「楚子代陸渾之戎，逐之於洛，觀兵於周疆，定王使王孫滿勞楚子，楚子問鼎之大小輕重，對曰：『在德不在鼎』。」可見這樣一件青銅鑄造的器物，在中國古代尤其是在商周時期是非常重要的權力精神體，同樣原因青銅作為貴重金屬製作出的飲食器，例如簋、斝、爵、壺、卣等，不僅是作為日常生活用品，重要的是逐漸脫離了其原有的實用功能，成為在重大的祭祀、

宴享活動中使用的代表一定象徵內涵的特殊器物，象徵著奴隸主貴族的權利和階級地位，反過來奴隸主統治集團更加看重青銅器的製作和雕飾，促成了青銅器藝術在商周時期的勃興。

二、尚鬼神，崇迷信，建禮教的時代風氣

　　商人尚鬼神，宗教迷信活動盛行，商王和貴族每逢出征、田獵、求雨、祭祀等，事無大小都要求告於祖先神靈，卜問吉凶。史載湯「行仁義，敬鬼神」（《越絕書》），有一次逢大旱，連年無雨，商湯曾剪掉自己的頭髮和指甲作為犧牲貢品，親自到桑林野外求雨，禱告於天。崇尚鬼神迷信最直接的證據就是人祭，奴隸主貴族為了獲得所謂的上帝鬼神和祖先對他們的佑護，以殺死的奴隸作為祭禮時的祭品犧牲，以奴隸的寶貴生命顯示奴隸主對神靈祖先的尊敬和虔誠之心，奴隸主奉為神聖的廟堂高殿實際上也是殺戮奴隸的屠場和地域。殷墟發現的很多房屋基址埋有人祭奴隸，奴隸主殺死大量的奴隸在諸如奠基、置礎、安門等的儀式上，考古工作者在殷墟乙組建築群中發現，有七座基址舉行過奠基儀式，舉行置礎儀式的有三座，共殺死四名幼童，兩名成人，同時宰殺的祭品有一百多條犬，四十頭牛和一百零七隻羊，最能表現商代貴族崇鬼神迷信的是殷墟發掘的基址安門儀式，在已發現的一個安門儀式的現場，共挖坑三十個，殺死五十人，埋犬四條，這些被殺埋的奴隸，或拿刀或持戈，帶有頭飾和佩貝，應是作為奴隸主貴族的衛士出現的，埋葬的位置也很講究，一般是大門外埋四人，其中一人面向門朝北呈跪姿，一手拿盾一手持戈，旁邊還埋有一犬，其後三人分左中右，手中也都有武器，面南而跪，其中一人面向主屋，似乎是防備主人身邊的危險，其他倆人應該是為了防備外來的侵害，為了更安全起見，在門內兩側也分別埋有相向而跪的持刀衛士，並帶有警犬，如此陰森恐怖的殺人場面僅僅是為了祈求奴隸主的生活安寧，不僅如此，宗教殿堂落成後還要舉行落成典禮，又往往要殺掉一些奴隸，連同車馬牲畜一起埋在建築物的周圍，因此，奴隸主貴族為主導的鬼神迷信，是建築在奴隸的鮮血和屍骨之上的。

　　商人的迷信鬼神還可從占卜問吉凶的活動中表現出來。商朝專設有史、

卜、祝等宗教官職，以管理祭祀、占卜和文字記錄，而占卜是其中尤為重要
的活動，是日常必做之事，用甲骨占卜風行，形成獨特典型的商代占卜文化。
占卜有一整套完整的程序，占卜前殷人將龜甲和牛等獸骨精心打磨刮削整
治，在龜甲和獸骨背面刻出小圓坑，一切準備好後，負責占卜的專門官員「貞
人」在甲骨的小坑處放進炭火進行燒灼，使之發生爆裂，從而在甲骨正面出
現不同的裂紋，與此同時貞人要不停的禱告，述說所占卜之事，以裂紋的所
謂「兆象」來判斷吉凶，最後將占卜的結果刻於甲骨之上，形成卜辭，用甲
骨來占卜深入觸及到了商代社會的方方面面，舉凡生老病死、出門遠行、田
獵出征、天災人禍都可以來占卜，如有一條卜辭曰：「癸一卜，㱿貞，旬亡
禍？王占曰：有祟，其有來艱，迄至五日丁酉，允由來艱，自西，邛方亦侵
我西鄙田，沚冒告曰，土方征于我東鄙，災二邑，邛方亦侵我西鄙田。」這
是一條占卜一旬之內有無災禍的卜辭，從其甲骨的卜辭看似乎占卜最後得到
了應驗，其實是奴隸主統治者用來麻痺人民顯示自己特殊身分實行自己意志
的隱蔽手法，最典型的武丁尋相的迷信活動，就是一個徹頭徹尾的運用迷信
鬼神手段達到自己目的的騙局，相傳武丁想要起用傅說做宰相，怕貴族們反
對，便假說自己做了一個夢，夢見上帝給自己派了一個賢人，名叫說，並畫
出了他的圖形模樣，派百官四處尋找，最後有人在刑徒中找到傅說，武丁便
將其以大禮引入宮中，給與其宰相之位，其實武丁原先在平民中時對傅說早
有瞭解，只不過是借用一下商人迷信鬼神的思想罷了。

　　商人迷信鬼神對青銅器的勃興起到了推波助瀾的作用，可以想像，奴隸
主貴族為了表示對祖先神靈上帝的敬畏和崇敬，在一個宏大的祭祀和占卜場
面上，放置供奉犧牲的器物是必不可少的，為了烘托渲染莊重靜穆的活動氣
氛，這些器物的造型、體量、數量一定是最美的最好的最多的，以金屬青銅
在商一朝的尊貴地位，商人選擇了這一特殊金屬器物來表示莊重和威嚴，在
普通平民奴隸仍使用陶器的社會，完全能證明奴隸主奉為至上的神明的特殊
性，實際上也是影射自身的權利和地位的存在。青銅器也是奴隸主具有特殊
享受生活權力的象徵，由於奴隸主掌握著全部的私有財產，他們有能力以青
銅器的外在形象造型來暗示這種占有的地位，不僅如此，奴隸主還幻想死後
仍然能永遠享有生前的榮華富貴，將大量的青銅器埋入墓室，使這種權力地

位延續到生命的終結，是青銅器特殊的意義得到了進一步的加強。

　　進入西周以後，隨著生產力和生產關係的發展，類似商代殘酷的殺人祭祀迷信活動相對減少，但青銅器的製作卻更加精緻和完美，這是因為西周的統治者面對奴隸的覺醒及反抗，搞出「制禮作樂」的一套新的統治方法，這是中國奴隸社會特有的一段文化歷史，而「制禮作樂」不但沒有削弱青銅器的繼續發展，反而使青銅器和禮樂結合起來，賦予了其新的現實意義。西周時期的「制禮作樂」就是以「敬天事祖」、「慎終追遠」（《論語・學而》）半神權思想為支柱制定出的一套套生活準則，在西周時期最初禮只施行於貴族階層，並有明確的規定不得僭越違禮，後來禮擴大到平民階層，所謂「禮儀三百，威儀三千」（《禮記・中庸》）目的就是要廣大平民按照這一準則進行社會活動，奴隸主也按這一準則執政行事，用以緩和日益複雜和尖銳的階級矛盾，維護社會安寧，禮將當時社會公開活動的方方面面都以條文的形式規定下來，並用這樣的規則來維繫人與人之間的關係。西周的禮制名目繁多，《儀禮》一書中記載有「士冠禮」、「士民禮」、「士相見禮」、「鄉飲酒禮」、「鄉射禮」、「燕禮」、「大射」、「聘禮」、「公食大夫禮」、「覲禮」、「喪服」、「士喪禮」、「既夕禮」、「士虞禮」、「特牲饋食禮」、「少牢饋食禮」、「有司禮」等等，不一而足。

　　「祭禮」是禮制中的重要組成部分，《禮記・祭統》說：「凡治人之道，莫急於禮，禮有五經，莫重於祭。」一句話道出禮的實質和祭在禮中的地位及作用，所以西周以來要祭天地，祭山川，祭社稷，祭宗廟祖先，這些名目繁多的祭禮，都是圍繞奴隸主貴族的思想意識形態展開的，所謂祭天地、山川、社稷、祖先都是他們能用來麻痺平民奴隸取得自身心理安慰加強統治的手段，如此之多的禮樂制度只是將奴隸主的特權進一步以條例的形式加以固定，說白了仍是以維護奴隸主貴族的權力地位為目的的，在這些禮制的施行中，青銅器是不可或缺的，一是青銅器本身的地位在商代已經確立，已經成為神權宗法權的象徵物，而禮制所蘊含的階級統治的本質也未發生變化，所以禮制與青銅器自然結合在了一起。二是禮樂制度也是奴隸主統治者給予奴隸的一件精神枷鎖，也需要一種外在的物化的象徵物時刻顯示著這樣一種精

神壓迫的存在，所謂「藏禮於器」就點明了禮與器的特殊關係，隨著西周政治思想的進一步完善，奴隸主之間、奴隸主與平民奴隸之間的關係被逐步以禮制的方式嚴格固定下來。

　　商周的崇尚鬼神迷信及禮制的建立，為青銅器的發展提供了廣闊的空間，一方面使青銅器成為迷信祭祀活動的必然參與物和貴族富足生活的標誌，另一方面將禮器為代表的青銅器納入了禮制的軌道，促進了商周青銅器的大發展。

三、手工業經濟的發展與發達

　　手工業經濟的發展是商周青銅器勃興不可或缺的重要一環。

　　農業是商代的主要生產部門，商代統治者為了剝削更多的農產品占有更多的生產資料，非常重視農業的生產，井田制開始施行後，大片肥沃的土地得到了規劃開墾，土地的利用率增加了。井田是商朝的基本土地制度，井田制下全國的土地全部屬於商王所有，並設置「小眾人臣」、「小稭臣」等農業官員來管理和經營井田，商王還親自觀察井田生產的情況，稱為「觀黍」。商代中期活動區域在黃河中下游的中原地區，這裡是黃土沖積平原，土壤肥沃，適宜農業耕種，商的農業生產水準非常高，在農業生產中主要使用木、石、骨、蚌等材料製成的工具，工具的改進如鏟、鐮等實用性加強使之更加便於使用，青銅製作的農具在生產中也大量出現，有青銅耑、青銅鏟、青銅钁、青銅鐮等。青銅農具輕巧鋒利使用方便，提高了農業生產的效率。奴隸主還驅使奴隸們進行集體勞動，甲骨文記載「王令眾人曰啟田，其受年」，共同協力耕田之意，集體協作勞動使土地墑力得到充分利用，便於開墾大片的農田，除此之外，商朝在農業上還掌握了灌溉、中耕除草、施肥技術，這些都促使商朝的農業取得了較大的發展，增加了社會物質財富。

　　西周繼承和發展了商以來的井田制，更加強調周王對土地的無可爭辯的所有權，《詩經・小雅・北田》曰：「溥天之下，莫非王土，率土之濱，莫非王臣。」西周時期的農業比商代有了更進一步的發展。周族繁衍生息的

陝西關中平原西部，地理位置優越，雨水豐沛，適於種植農作物，加之周族向來是以農業立國，很早就掌握了先進的農業耕作技術，周滅商後更加重視農業生產，全國耕地的面積增加了，為了強化周王對土地的所有權，井田制有了比較準確的畝制，更加便於耕作和計算產量，生產工具也更加輕巧適於耕作，針對不同的耕地及種植品種，功能齊全具體，周人在耕作上主要用「耦耕」，即兩人合作耕作，即可深耕，又可提高效率擴大耕作面積，除此之外，還採用了輪耕法、休耕法，這在當時是先進的耕作方法。耕地面積的提高，耕作技術的改進，使得自然降水已經不能滿足生產的需要，因此，周人還注重水利的基本建設，修建了灌溉網絡系統，另外在對農時的掌握、耕作的管理、除蟲施肥等方面都有詳細的操作方法，西周時期較之於商代農產品種類增多，除了稻、麥、穀、粟、菽、黍等，還種植桑麻和瓜果經濟作物，農業經濟異常豐富，社會財富急劇增加，奴隸主貴族的糧倉堆積如山，社會生活呈現出一派繁榮景象，西周奴隸制經濟發展到了頂峰。

　　農業的快速發展，不僅使得商周的社會財富增加到了前所未有的程度，而且奴隸主與平民物質生活的需求直接刺激了商業手工業得到長足的發展，農業為手工業的發展準備了充分的物質條件。商人善於經商，「肇牽車牛遠服賈」（《尚書·酒誥》），說明當時已有載著貨物的車輛在各地之間進行長途販賣，各地的貨物通過交易源源不斷運入人口聚居的城市供奴隸主享用，由於貨物買賣的頻繁，以「貝」為主的貨幣也出現了。西周時期更是設置了許多官吏來管理商業活動，如主管貨物交易的「質人」，主管貨價的「賈師」，負責稅務的「廛人」，貨物產品集散買賣的集市也出現了，在京城諸侯國都形成了固定的集市，農業為商業準備了大量的物質交易可能。商業的發達帶動了商周手工業的發展，為了滿足主要是奴隸主貴族階層的生活享樂需求，商周時期手工業生產規模逐漸擴大，技術水準也越來越高，其門類繁多，如冶銅、製陶、造車、建築、紡織、釀造、骨玉器的製造，專業分工很詳細，生產的產品已經相當精美規範，如製陶業除了繼續燒製比較普通原始的灰陶、紅陶和黑陶外，又可以燒製技術難度要求較高的釉陶和白陶，出土的這一時期的釉陶上可以看到陶器上塗有一層釉色，以青綠色為主，也有少數的褐色和黃綠色，用高嶺土燒製的白陶，爐火溫度已經可以達到一千度以

上，質地堅硬，潔白細膩，形成了中國瓷器的雛形，骨玉器製造業很發達，在安陽北辛莊發現的骨器作坊遺址，出土的骨器半成品達五千餘件之多，種類有骨針、骨匕、骨鼎、骨製器皿，玉器的製作也很精美，琢玉雕刻技術特別發達，安陽殷墟婦好墓出土的一些玉鳥、玉龜、玉龍造型生動傳神，雕刻精緻。這些專門為奴隸主製作的裝飾奢侈品，顯示了手工業在這一時期的高水準。而西周時期官府設立工正、陶正、車正等官職，直接對手工業進行管理，手工業分工號稱「百工」，西周製陶業的進步主要表現在釉陶的燒製技術，這時燒製的溫度已經達一千兩百度左右，器物胎質細膩，結構緊密，吸水性很弱，釉色較純正，燒製的青色、黃綠色在中國陶瓷史上有「原始青瓷」之稱。瓦的發明在中國建築史上占有重要的地位，手工製瓦徹底改變了中國建築的木草結構，在陝西岐山地區發現的周代宗廟遺址，建築物已經更加高大寬闊堅實，更適合於居住活動。西周的玉器漆器和造車業也很發達，有專門的玉石作坊出現，專門雕琢璧、瑗、璜、圭、璋、琮等裝飾品和戈、斧、刀等在重大儀式上所用的仿兵器儀仗器，造車的技術突飛猛進，製造一輛車所需的木工、金工、皮革工、漆工、彩繪工、刮磨工、雕工等分工極細，一應俱全，造車這項綜合性很強的手工業工種全面反映了西周手工業的發展狀況。

　　青銅鑄造業是商周時期最重要的手工業，它始終被奴隸主貴族所壟斷，與製陶、骨玉器製造號稱三大手工業，青銅器製造所需要的技術、設備、材料由於農業商業經濟的繁榮都已具備，技術上一大批專門從事手工雕刻製作的工匠由於雕玉雕骨這些硬質材料所積累的經驗，在軟質泥塑雕塑時得心應手，從事手工業的奴隸數量的龐大，也為青銅器製作準備有充足的熟練工人，鑄造設備上繼承前代，採礦、熔銅技術手段更先進，生產效率品質也更高，殷墟出土的司母戊大方鼎除了製作上的精雕細刻外，在鑄造時估計要用七十多個坩堝同時熔化礦石，同時鑄造，如果每個坩堝配備三人，就需要二百五十人同時操作，再加上其它工序，就需要三百多個手工奴隸密切配合才能順利完成，其鑄造無論是在金屬冶煉、金屬鑄造技術、程序管理、技術設備、分工合作、雕塑藝術等方面，都體現著這一時期手工業發展的高超水準。

　　商周兩代從事手工業的奴隸工匠，他們具有很高的聰明才智，在生產實踐中總結了大量的實際工作經驗，青銅器的勃興與發展一方面是奴隸主貴族政治經濟生活的需求，是社會繁榮的表現，另一方面也是奴隸們智慧的結晶，是其手工技術的水準的真實體現，沒有商周時期奴隸的辛勤勞作及手工業的發展就沒有青銅器藝術所取得的輝煌成就。

肆、商周青銅器與雕塑藝術

一、空間與實體 ── 獨立立體的雕塑藝術形態

　　雕塑是人類文化歷史上最為古老延續時間最長取得成就最大的藝術種類之一，是人類最慣於表達自己內心情感和對世界的理解關注的藝術載體，立體的人、立體的樹、立體的山等等，每個人從一出生睜眼看到的就是一個由具有空間體積、立體形態組成的豐富的物質世界，人類文明從最初的繁衍生命到生存品質的不斷發展，面對這樣一個無比繁雜多彩的生存環境，我們的祖先一早就具有了親手模仿製作宇宙世界立體形態的衝動，無論是在世界的東方還是在西方，雕塑藝術不約而同地在不同的人種族群產生了最初的萌芽。在古代西方的歐洲大陸，古代的兩河流域和古埃及等地區，從西元前五千年至前三千年起原始雕塑很早就已發展起來，這一時期的雕塑描述著人類本性的純真，基於對母性繁殖的好奇，更多地把目光停留在女性的獨特性別形體上，歐洲最具代表性的是維也納附近出土的女性雕像，乳房、臀部、腹部等等體積造型的誇張與塑造，體現出原始時期人們對母性和生殖的崇拜。隨著人類文明的不斷發展，人要成為世界的主宰力量這種自覺的意識萌發，使迷信宗教介入到人類歷史生活中，人從哪裡來到哪裡去，必須得到澄清又暫時得不到一個圓滿的答案，人們把素未謀面的天神與靈魂塑造成立體

可視的雕塑形象加以頂禮膜拜，雕塑以其直觀立體的造型出現在最能體現原始宗教迷信觀念的廟堂與陵墓，反映著不同時期人類的感情世界和文化藝術的審美傾向。亞洲和非洲的雕塑藝術呈現出同樣的意識形態。蘇美爾人的原始雕塑雖然雕刻簡陋，但對人精神世界的刻畫是十分逼真的，如這一地區出土的一件雕塑作品雙手捧於胸前，虔誠的姿勢和瞪得很大流露出純真、樸實、專注的眼睛訴說著對神的敬畏，而古埃及胡夫金字塔前代表著那個時代雕塑藝術水準的獅身人面像，把死去的國王描繪成半獅半人的神獸，仍然是將現實世界與神的世界的融合所致，巨大的體積和精良的雕刻使人過目不忘，這些早期的雕塑藝術將精神內涵依附於雕塑的造型上，既是對人類自身形象的迷戀，也是對雕塑這種獨特藝術形態對人類視覺感官具有巨大刺激作用的發現與利用。

在廣闊的東亞大陸，中國古代雕塑藝術有著同樣的發展軌跡。新石器時代的陶器上已經出現了立體形態的動物和人的雕塑形象，浙江餘姚河姆渡、湖北鄧家灣、黑龍江寧安等地出土的這一時期的陶豬、陶羊、陶狗、小熊、猴、鳥等小動物，體態生動，形象活潑可愛，甘肅禮縣、河南密縣、陝西洛南出土的陶塑人頭，五官具備，形象清晰，表現出原始人類通過雕塑對人本身血肉之軀的注目，而遼寧牛河梁出土的紅山文化時期的泥塑女神像，五官更加逼真，具有神秘的宗教文化氣息，雕塑藝術與宗教迷信的結合是顯而易見。

自夏商以後，中國的雕塑藝術形成了自身的獨特獨立的藝術風格，商周青銅器雕塑的神秘與特別的雕塑手法令人驚歎，秦漢雕塑以大氣磅礡著稱於世，秦俑寫實的手法嚴謹的雕塑刻畫完美而又淋漓盡致地表現出雕塑獨特的藝術魅力，在雕塑家眼裡它的魅力不僅在八千人的整體氣勢上，還在於對每一個個體立體造型形態和對人內心神情地塑造，漢代雕塑繼承了秦代雕塑重氣勢的藝術風格，同時又匯合了漢代朝氣蓬勃的國家氣象，創造出了「馬踏匈奴」這樣有代表性的雕塑藝術作品，使魯迅先生留下了「唯漢人雕刻，深沉雄大」的讚譽。魏晉以後，中國的雕塑在繼承傳統的基礎上又廣納吸收了印度西域雕塑的表現手法，將外來的宗教與華夏民族對世界獨特的理解融會

貫通之後，使其後的唐宋雕塑具有鮮明的本民族特色，注重神，注重氣勢使雕塑「氣韻生動」、「神之所暢」。雖然魏晉以後中國雕塑藝術逐漸成為宗教和王權的奴隸，但其獨立立體的雕塑藝術形態始終是完整與完美的，在對雕塑形體體積的塑造、雕塑技法的探索上都為我們留下了寶貴的藝術財富。

雕塑是什麼？什麼樣的藝術形態才是雕塑？從古今中外大量的雕塑遺存和對雕塑藝術的實踐看，雕塑是最具有實體感的造型藝術形式，它的藝術形象具有立體性，是空間中的三維立體形式。所謂的「雕塑」的稱謂，是因為它的基本製作過程有兩種即「雕」與「塑」，雕是指在硬質材料上造型時用特殊的工具削或磨掉不需要的部分材料，留下具有一定造型的材料部分，一般只能減不能增，如石雕、木雕等，塑則是指用軟質的材料來進行藝術造型加工，通過堆、捏等加工手法作加或減的工作，主要使用泥、陶泥等材料，雕與塑在一件作品的創作過程中是相輔相成的。雕塑可以使不同的材質在雕塑家的手中經過加減變幻出多種多樣的雕塑技法，創造出優美動人的雕塑藝術作品。

古今中外大量雕塑作品，雖然豐富多彩形式多樣風格也有不同，但獨立立體的雕塑形態是相同的，除了具有三維立體的空間形式之外，還有很多一致的特點，第一，雕塑具有存在於空間中的形象的實體感。每一件雕塑在三維空間中所塑造呈現的形象不但是立體的也是非常具體的、物質的，是可以感知的，使觀賞者的視力感官可以從不同的角度、不同的距離去感受從而接納獨立存在的形象，感知豐富多彩的形狀和外貌，它不僅能使人的視覺感受到，更重要的是可以用手觸摸到，通過全方位的觸摸感受到實實在在的立體的物質的造型。第二，雕塑塑造的形象具有單純性。繪畫藝術中能夠表現的複雜的人物關係和陪襯背景，具體細緻的表情和感情活動，四季變化的色彩，在雕塑中就難以表達或不易表達，雕塑表現的主要形象是人，其次是動物，表現內容的狹小使得雕塑的創作具有單純性。雕塑長於塑造人物，易於表現人物的各種各樣的形體變化，並且通過形體的變化透露出人物心靈中最為本質最為本性的東西，沒有任何一種藝術形式能像雕塑那樣將以人為主體的客觀形體表現得如此實在，如此真切而又富有生命感，它可以入木三分地

表現出人的本性，由內而外的表露，「突出地表現出與精神相契合的身體形狀中一般的常駐不變的東西。」（黑格爾）這種單純性要求使得雕塑藝術達到了高度的概括與凝練，雕塑家在進行雕塑創作時的感情活動要排除特殊的個別細節和一時的表情與心理活動，深入挖掘豐富而深刻的人性思想本質，可以以少勝多，因此，真正的雕塑作品總是耐人尋味，使人反復琢磨，具有無限的意蘊和永恆的魅力。從另一個角度來講，雕塑作品立根於當時的時代精神，體會浸潤著時代的足音，它們是一個時代人類形象的歷史反映，也體現著不同時期人類的感情世界和文化藝術的審美傾向，是時代本質的最為典型的造型藝術形式。第三，雕塑題材是非常概括的。雕塑主要表現人，只適合於通過靜態形體來表現內容，在人體雕塑中身體形狀的變化與定格就是人物內在精神的體現，黑格爾說，在雕刻裡感情因素本身所有的表現都同時是心靈因素的表現。他認為：如果心靈內容不是可以用身體形狀完全呈現出來，這樣的雕塑就是不完美的。因此，我們可以說雕塑的全部內容，都蘊含在塑造成的形體之中，形態對內容有高度的概括性。有很多雕塑具有象徵意義，通過外形與內心和諧統一來象徵某種精神、信念、觀念以及自然規律，正是這一概括性的體現。

　　商周青銅器是中國青銅時代的重要標誌，在兩千年漫長的歷史時期代表著中國古代雕塑藝術的最高水準，是中國特殊歷史時期特殊的雕塑藝術形式。無論是在莊嚴肅穆，輕煙繚繞的廟堂之上，還是在陰森恐怖，鮮血淋漓的祭祀場所，青光閃閃數量器形繁多的鼎、卣、瓿、罍、尊擺在最為顯眼的地方，是不可或缺的實用品，也是重要的裝飾品，起著烘托氣氛的作用，它占據著空間，具有著體積和實體感，著力通過奇特的造型引導著參與其間者的觀感，這是雕塑藝術所起到的超乎於其他藝術形式的獨特之處，具有雕塑藝術的基本特徵。每一件青銅器都是一件實實在在的立體實物，施祭者正是利用青銅器的立體實在形象努力加深其對人們的感官的刺激，直刺人的心靈，喚起觀看者心靈深處對所謂神靈的敬畏，如果沒有一個立體的物質的形象，僅僅是平面的一幅畫面，即使它構圖奇特畫面猙獰，也難以達到雕塑那樣震撼的藝術效果。當人們看到一件青銅器時，不僅是其一個面的結構凸凹、豐富的雕刻裝飾和莊重典雅的造型，而是在角度視點的不斷變化中隨著

青銅器立體形態的轉動接收到綜合形態的無窮變換，這本身就給人以一種奇特的好奇感和對新的即將出現的造型的渴望，這種新的造型形態隨著觀察角度的變換會產生不同的各種各樣的形狀和外貌的變化。

立體的雕塑形態不僅隨著角度、視角、距離遠近產生形體變化，它還可以通過觸摸使人加深對空間實體感的進一步體驗，手指的觸覺細胞極為敏感可以感知非常細微的起伏和各種材料所產生的特殊質感，通過對空間實體的觸摸，會形成一個從外在的形象，包括造型、尺度比例、裝飾的花紋，到內在質感，包括肌理、體積的凸凹起伏、空間前後的距離感、材料的溫度、材質的細膩與粗糙甚至重量的一個綜合的完整的印象，是其他藝術種類所不具有的。商周青銅器由於其具有一定的實用功能，與人的生活密切相關，本身就具有可以觸摸這一特徵，奴隸主貴族的宴享活動，青銅器擺在觸手可及的面前，在不斷的推杯換盞之中使用，奴隸們不斷的添換著盛在青銅器中的珍饈美味，就是在可怖的祭祀場所和陰森的墓壙中，一件件巨大的精美的青銅器在幾人幾十人的搬動中，也能從觸摸過程感受到體積和重量。雕塑的可觸摸性無疑加深了對立體形態的感知。

我們從商周青銅上可看到雕塑藝術的另一基本特徵——造型形象的單純。青銅器是不需要背景色彩和相互之間的複雜影響關係來突出自己的，而完全依靠自身完整獨立的空間形態來顯示內涵，它一年四季如此，時時刻刻如此，它的雕塑形象一經鑄就是一成不變的，也唯其不變顯出永恆性，觀察商周青銅器它的造型是單純的，基本上固定在方圓兩種形態，再由這兩種基本形體變化出各種方與圓的組合體，它的雕塑內容也是單純的，青銅器的主要雕塑紋飾仍然是適宜雕塑表現的動物造型，大型的動物集中在牛、鹿、虎、象、犀、羊以及由動物造型轉換而來的龍、鳳、夔、神獸，小型動物及鳥類集中在鴞、鷹、鶴、鴨、魚、蛇、蟬、蠶等，相對於豐富的自然世界來說表現範圍是很狹小的。這些單純的形體和形式內容表現，提取的都是人與動物，主要是人將自身的感情色彩附加於動物身上，無論是牛、羊、虎、龍還是鳥、魚、蟬、蟲都只以自身的單純而典型的形體變化來表現一種涵義，其內涵都是人的最本質的心靈體驗。

　　商周青銅器具有一般雕塑獨立立體藝術形態之外，還具有自身的獨特的雕塑藝術造型特點。商周青銅器雕塑藝術通常依附於實用器皿的造型，每一件青銅器似乎都有一個專設的實用目的，但隨著其含義的深化，與一般意義上的實用器皿又有著巨大的差別，我們所看到的日常所用的生活器皿，儘管人們為了增加實用器皿的美觀加以美化裝飾，其實用是第一目的，從半坡的彩陶到明清的青花，對它的裝飾從來就沒有超過實用的功能性，而商周青銅器恰恰相反，它主要是用來表達一種意念的，是用來體現一種時代精神與觀念的，具有獨立的抽象的象徵性功能。青銅器中的禮器占有很大的數量，幾乎包括了我們所熟知的大部分的青銅器器形，如鼎、鬲、簋、爵、斝、盉、觚、方彝、卣、觥等，這些器皿不唯其具有一定的實用功能，更重要的是它們的造型、紋飾，甚至排列方式都代表著一定的含義，是權力、階級等級的象徵，因此，才有「鑄九鼎，象九州」，才有周禮的列鼎制度，尤其是商周青銅器發展鼎盛時期，青銅器已經脫離了其實用功能而強化了由外在形體所展現的宗教政治內涵。這一現象在青銅兵器、樂器上也表現得很明顯，如兵器裡的鉞，是一柄大斧形器，著名的婦好鉞，其雕刻精細有裝飾味道，是被用來在盛大的儀仗中顯示權威的，是階級地位的象徵物，再如樂器，和兵器一樣原本都是具有很強實用功能的，青銅樂器的宮、商、角、徵、羽五音的音律必須準確，才能保證所奏音樂的純正，但到商周後期以編鐘為代表的青銅樂器也被演化為一種身分權利的象徵，如曾侯乙墓出土的一套編鐘體積之大，鑄造之精美，組合之完整堪稱舉世未見，以曾侯乙的王侯身分和在墓中出土這一事實，可知這套編鐘在某種意義上是以一定的禮儀下葬的，更看重的是它的象徵意義。

　　商周青銅器不但功能上區別於一般的實用器皿，造型上也更複雜更繁瑣，人們生活中使用的器物，在設計與製造時必須注意符合人體工程學的規律，既要實用又要合手拿取方便，用起來輕巧，一般造型上比較簡約，即使有裝飾也以不妨礙取用為原則，這一點從中國新石器時代的陶器製作上可以看出，陶器上裝飾的花紋是用色彩勾畫上去的，是隨器物造型附加在器皿上的，而商周青銅器在造型上則複雜得多，裝飾以立體的雕塑為主，這就造成器物造型由於表面有很多的凹凸起伏取用極為不便，有的青銅器造型複雜到

無以復加的地步，陝西寶雞出土的何尊，有中心對稱的高高凸起的四棱脊，有礙於用手抓握，再如斝，作為飲酒器，口沿上厚大的雕塑造型也不利於飲酒之用，商周青銅器中還有很多動物形器，其實用功能已經被完全掩蓋在雕塑藝術造型之下，呈現出雕塑藝術的獨立立體形態，可見商周青銅器的造型根本重點不在實用而在突出其外在造型，外在的雕塑藝術造型更重要。

「藝術是時代精神的反映」，商周青銅器反映的是商周時代人類對生存環境的客觀認識，我們的祖先把對神秘的自然界的敬畏、恐懼通過雕塑凝練成獨立立體形式的青銅器，是一個偉大的創舉，一方面由於奴隸社會時期階級矛盾異常尖銳，掌握著生殺大權的奴隸主階層需要以堂皇的宗廟儀式來體現自己的特殊身分，以殘酷的祭祀殺戮來展現自己的權威，恐嚇下層奴隸，青銅器以其造型的獨立立體性和可視直觀性能夠滿足這一要求，另一方面奴隸社會人類對自然界的可知性還處在蒙昧狀態，往往把目光集中在對不可知神靈的頂禮膜拜，青銅器雕塑對人的表現是極其稀少的，更多的是表現生活在人類周圍的與人有密切關係的動物身上，青銅器上的牛、虎、龍、鳳作為有別於人的自然界的生靈，完全是作為人與神的媒介體，反映著那個時代的人類精神狀態。

商周青銅器有著近兩千年的發展軌跡，在這漫長的時間裡我們的祖先一直醉心於這種依附於器皿的雕塑造型藝術形式，是一個奇特的現象，那些被我們界定的所謂真正意義上的雕塑藝術在商周時期反而沒有得到大力的發展，這種特殊雕塑造型形式的延續，說明那個時期找到並認可了表達人們精神發洩的外在物化形式，經過重重繁瑣複雜的製造雕塑過程鑄造的巨大的鼎和雕飾精美的其他青銅器，豐富的造型和多變的紋飾完全可以和優美的人體雕塑相媲美。

二、一件青銅器雕塑的誕生——商周青銅器製作與雕塑

雕塑有別於繪畫等藝術種類的一個重要特徵是其有一整套完整的複雜的製作程序，是包括材料運用、工程設計、藝術表現、工具配套等等諸多方面

的綜合工藝，一件精美的雕塑作品必須經過雕塑（主要以雕塑泥等軟質材料完成）、翻製模具、轉換材質（金屬澆注或雕刻成硬質材料）等幾道需要特別技術的複雜工序才能完成，所以瞭解一個完整的青銅器藝術品製作過程頗能體現雕塑的特徵。

為說明商周青銅器的雕塑藝術特徵，我們不妨在這裡根據雕塑從藝術創作到翻製模具再到青銅澆鑄這幾道製作工序，概要描繪一幅青銅器雕塑的製作全景畫。

西元前兩千年的一個日在中天的晌午，一群奴隸在一面土崖邊忙碌，他們手拿骨鏟在挖掘土崖上一層明顯區別於其他土色的紅色土層，隨著一鏟一鏟的挖掘，這些紅色的粘土塊被裝入身邊的小車中，這些紅土是久遠的地質時代中經過洪水的沖刷沉積深埋於地層中的，具有極強的粘性和可塑性，奴隸們早已發現這是最好的雕塑用泥。當身邊的小車裝滿奴隸們顧不得擦去額頭上的汗水，直接運往青銅器製作場地。

在一個臨近小河的青銅器製作場地旁，挖著幾個大池，奴隸們已將池中注滿了河水，通往採土場的小路上剛才取土的奴隸推著車子出現了，他將小車推到大池邊，揚起雙臂把一車紅土傾入水池中，濺起一陣水花。一天過後，當奴隸們再次來到水池邊時，池中的土塊早已變成泥漿沉積在池底，幾個奴隸用大陶缸將泥漿舀上來，在兩個陶盆之間不停的翻倒，每次都將沉於盆底的雜質碎石倒掉，這是一個細緻的活，經過反復多次後，剩下的泥漿已經很細膩了，絕無雜質，奴隸們叫來一個目光敏銳的中年人作最後的材料審定，那中年人用手在泥漿中搓了搓，拈了拈，對泥質的粘度和細度進行了察看，點頭表示了滿意。

很快這些被沉澱多遍的泥漿被運到了鄰近泥池的一座茅草蓋起的大屋中，在這裡也有幾個奴隸，他們的工作是將這些泥漿稍加晾放後，團成一方方的泥塊，整齊地排放起來備用，不停的取些河水噴淋上去進行保濕，這些經過精心採集挑選的泥塊，就是青銅器製作的頭道材料——雕塑泥。

在一個僻靜而光線明亮的茅草小屋中，那個目光炯炯的中年人正坐在一個木製轉盤前，審視著轉盤上堆放的一團紅膠泥，旁邊放置著勾畫著一幅

精緻的青銅器設計圖的泥板，還有一些大小不等形狀不同的骨製、青銅製的雕塑工具，他一邊看著設計圖板，一邊開始雕塑青銅器的大型，只見他先按比例塑出了器形的主體和圈足，這個過程中他不斷地轉動木轉盤，從各個角度觀察器物每一條邊線每一面器面，不時地用特製的測量工具校正著每個邊的長度寬度角度，他聚精會神總在不滿意中不停地修改刮削。經過反復的修改，終於一尊規整典雅的青銅器造型呈現在眼前，這是一個有著高高的長頸飽滿的器腹的飲酒器觶，從每一個角度看去，大型比例都是那麼完美，在光線下顯出體積的美感。

當我們再次來到這座小茅屋時，那中年人已經開始下一步的塑造工作了，他開始在保持著濕潤的器體上劃出對稱的線條和一些點，將小泥條黏附上去，精心地塑造出雙目圓睜的大獸面，他一會兒粘上去一會兒又刮下來，對雕飾反復的修改，經過不停的這麼刮去和塑造，最後青銅器的雕塑終於完美了，雕塑更細緻的花紋細部工作接著進行，這時他手邊的紋樣圖案設計泥板和那一大堆形狀各異的雕塑工具派上了用場，他不停地調換著手中的工具，他屏住呼吸將紋樣精心地刻畫在獸面紋上，翻轉往復駕輕就熟，中年人開始不停的休息，因為越往後塑造越需要沉穩和把握，手稍微的顫抖就會使前邊的工作廢棄，這又是一個漫長的過程，往往要經過很多天的工作才能將複雜的花紋雕飾塑造完畢。

幾天過去了，中年人在那小屋靜靜的工作著，間或有奴隸主來審看一下，外人是不能進入的，一是這一工作的特殊意義，一是怕人多走動不小心碰撞還很濕軟的泥塑。

描述到這裡我們可以基本明白一件青銅器雕塑的泥塑製作過程，那位中年人就是奴隸中一位不知名的青銅器雕塑家。泥塑造型的完成並不意味著雕塑的最後完成，要成為一件真正的雕塑作品，還有更複雜艱巨的工作要在後邊完成。

完成的青銅器泥塑造型要放在小茅屋中讓它充分的乾透，以便進入雕塑的下一道工序──模具翻製。

幾天後，中年人的小茅屋中又來了幾個奴隸，他們一起小心翼翼地拿走

了已經乾透堅硬的泥塑。在另一間寬敞明亮的小茅屋中，他們把泥塑放在另外一個木轉檯上，盯著泥型不停地轉看，不停地和中年人交談，神態非常專注，他們時而爭論起來，對著泥塑指指點點，他們在爭論範模塊的分割法，怎樣最合理地在泥塑上分範模塊，又要好取範模，又要保持紋飾的完整，最低限度地不破壞泥塑的造型，分塊太多不行，那樣合範時有可能出現誤差，使那些對稱精細的花紋出現錯位，分塊少了也不行，那樣範塊從泥塑原型上取下來會對泥塑造成損壞，爭論最終有了結果，大家憑豐富的經驗集思廣益，終於敲定了範模塊的分取方案，翻製模具工作正式開始。

　　奴隸們選定了兩個經驗最豐富的青銅器模具範塊翻製高手來進行這項工作，他們先把極細的草木灰吹到泥塑的表面，起到隔離劑的作用，然後將和製好的質地細膩的陶泥一點一點的小心均勻的按照先高後低的順序按壓到堅硬乾透的泥塑上去，一層又一層的按壓，這個工作是不能重做的，將陶泥揭起重新按壓上去多多少少會破壞泥塑精細的表面。

　　範模塊的厚度是多少為宜，奴隸們是心中有數的，有一定的厚度才能有強度，才能便於燒製。用陶泥按壓翻製範模塊是一個一氣呵成的過程，不能有片刻的停頓，兩人要輪番進行，要防止濕的陶泥軟化泥塑原型，使脫模出現反復，不利於下一步的操作，爭取在最短的時間裡完成整個按模過程。時間在一分一秒過去，汗水順著額頭和肩胛骨流淌下來，他們也顧不得去擦了。很快範模塊按壓完成了，他們麻利地拿起鋒利輕薄的青銅刀，在事先已經商量好的，泥塑突出的高點中心線上對稱地用尺子量著劃切下去，使一整塊泥範模分成幾塊對稱的範模塊，緊接著進行脫模，由於有草木灰作隔離劑，範塊被順利地脫離了泥塑原型，泥塑原型沒有受損，範模塊也完好無變形。

　　整個過程中，中年人都在緊張地注視著這一切，不停地進行著提醒，直到脫模完成，他臉上才浮現出些許的微笑。短暫的休息之後，雕塑家將脫下的泥模範塊拿回到自己的茅屋工作室，泥範模乾得很快，他要趕在範塊乾透之前在陰模上加刻更細緻的花紋，他先要在有花紋的一面噴上一些水，使表面的泥軟化一些，而範塊的另一面讓它自然陰乾，這樣範塊有了一定的強

度，有花紋的一面就可以方便繼續刻劃了。中年人用更細的刻刀在陰模上開始一絲不苟的刻劃，使得青銅器的表面更加豐富更加華麗。他要一邊噴水一邊刻劃，直到整個工作完成，因為要在腦海中想像出所刻花紋的反向造型，這一道工序需要有豐富的造型和翻模經驗才能完成。

與此同時，那件乾硬的泥塑原型在重新清理之後，又被以同樣的方式製作了幾個後備模具，終於花紋模糊被丟進了泥池化為泥漿，以備下次再用。

經過幾天的精心製作，一件青銅器的雕塑和範模模具順利完成了。泥範模又經過幾天的陰乾，乾透後被送到製陶場，整齊的排放在燒陶爐中。燒製陶器的技藝在奴隸們的手中被一代代的傳承下來，範模的燒製已是輕而易舉的事，不久陶範模就被成功地燒製出來。

外陶範模的完成還不能繼續進行下一步的鑄銅工作，還要製作內陶範模。奴隸工匠將外陶範模放置好，再灌入稀泥漿，使之均勻地附著在外陶範模有雕飾的內壁上，形成一個薄層，然後再填塞陶泥，待泥漿乾一些之後去掉外範模，刮掉或揭掉這層薄薄的泥漿層，這樣一個完整的內範模就完成了，再經過修正燒製，製作澆口、冒口，一套完備的青銅器陶範模才大功告成。

青銅鑄造工廠，奴隸們揮汗如雨，這裡充滿了高溫和煙塵，通紅的爐火映紅了奴隸們沾滿塵土的臉，一車車的銅礦石被放進煉銅爐中進行熔煉，又經過提純，澆鑄成一塊塊銅錠，存放在有專人看管的房間，成為奴隸主的財產。

澆鑄青銅的工序開始了，奴隸們從庫房中取來銅錠放入陶坩堝中溶化，爐火熊熊，有奴隸將一定比例的錫、鉛等金屬傾入銅液中，銅液在坩堝中翻滾著散發著灼人的熱氣，與此同時，已被組合預熱好的的陶範模被人拿過來，一位老者指揮著這一切，他再一次檢查了陶範模和銅液的情況，揮手之間，已有分工的奴隸們開始了最後的澆鑄青銅工作。坩堝被一點點的翻轉過來，銅液通過陶範模的澆口被小心的有條不紊的注入，冒口立刻噴出一股熱氣。

　　緊張而興奮的時刻，經過冷卻現在可以去掉陶範模了，工匠們小心地打掉外範模和內範模，生怕震壞剛剛鑄出的青銅器，雕塑青銅器的雕塑家也來了，他迫不及待地看著這一切。終於青銅器的陶範模清理乾淨，它完好無損，紋飾也很清晰，原先擔心的澆鑄失敗的顧慮也煙消雲散。

　　最後的工序是清理和打磨拋光，完成的青銅器青光發亮，冷氣森森，閃著灼人的光芒，奴隸們靜靜地最後看一眼自己汗水和智慧的結晶，因為它最終將被擺在只有奴隸主貴族才能涉足的廟堂聖殿之上，他們是無法看到的。

　　這一幅全景畫，簡要描繪了一件青銅器的全部的製作過程，從中我們可看到，一件青銅器的完成，明顯有別於一般的容器器皿的製作工藝，它具有雕塑製作過程的全部特徵。

　　一：典型的雕塑藝術形式。用泥來塑造造型這是雕塑藝術最重要的特徵之一，雕塑家將自己的審美感受，對造型的體會，對體積的研究，對感情的抒發，通過雕塑泥質這一材料，塑造出立體的藝術造型。青銅器通過塑、貼、削減等等雕塑技法，整個過程已經超越了一般的器皿的簡單的造型。尤其是在商周後期的青銅器製作中，這種雕塑的塑造技法發揮得淋漓盡致，雕塑者需要專門的塑造技術和經驗，才能完成一件精美的雕塑藝術品。

　　二：一件青銅器的完成必須經過泥塑、翻模、澆鑄（轉換為硬質材料）三個階段，缺一不可，與現代雕塑藝術的製作工序完全吻合。雕塑泥塑的完成並不意味著全部雕塑的完成，必須轉換為其他硬質材料才能便於存放欣賞，或鑄成金屬材料，或燒成陶，或打製成石木材質，而且材料轉換是十分複雜的。雕塑有著複雜的外形和變換多樣的體面，一般青銅器皿的鑄造從器形塑造、翻模到澆鑄是不會有如此複雜的過程的。

　　三：特殊的雕塑輔助工具的運用。人手不是萬能的，雕塑的變化在於體面結構的起伏穿插，加之許多工藝化的精細的雕飾，由此就需要多樣的特殊的工具來輔助完成，這也是一般青銅器皿製造時所沒有的。

　　商周青銅器具有雕塑的特徵，也有一個漸進的發展過程，並不是突然變化而來的，當一般的青銅器皿簡單的造型不能滿足其自身的功用和特殊的欣

賞價值，時代的人文精神理念促使它向著雕塑藝術的方向發展，這種趨勢到
商代中後期和西周時期越來越顯著，但無論怎樣的發展，整個青銅器雕塑的
製作過程是萬變不離其宗的，只是雕塑更加藝術化，轉換材料的過程更為
複雜。

三、雕與塑——豐富多彩的雕塑藝術表現形式

商周青銅器雕塑的雕塑表現形式和技法是豐富的，圓雕、浮雕、線刻運
用自如，期間融入了時代審美觀念，達到了渾然天成的藝術效果。

圓雕是雕塑藝術的主要表現形式之一，它是一種完全或比較完全立體的
造型形態，它是對三維立體形體結構美的最直接的表現方式，圓雕可以從各
個角度觀看欣賞，每一個微妙的角度變化都構成一個新的空間關係，使人獲
得新的形體審美感受，圓雕是對立體形式的充分表達，因此它是雕塑中最完
美、最完整、最具生命感的表現形式。

以圓雕形式來表現雕塑內容在商周青銅器中占有相當大的比例，構成商
周青銅器最具雕塑形態的部分，主要包括：

第一：本身就具有完整圓雕形態的青銅器。這一類青銅器雕塑造型獨立，
形體明確，主要以動物鳥類造型為主，動物有牛、羊、象、虎、犀、豬、各
種神獸等，鳥類有鴞、雁、鷙、鳳鳥等，另有小型的動物如蛙、龜等，這些
動物形象經過藝術加工，雕塑造型可以從各個角度去欣賞，其器物的實用性
已退到次要的地位，其藝術價值完全由雕塑造型體現出來。

以圓雕形式出現的商周青銅器雕塑主要集中在尊、卣、觥這三種青銅器
上，如湖南醴陵出土的象尊，象的形象特徵、比例結構生動準確，外露於嘴
角的象牙，有力的四肢，寬闊的腹腔，塑造的飽滿結實，誇張的象鼻向上翻
卷，形成富有活力的形式感，通體浮雕著龍紋、雲紋，給人以完整的藝術形
象，內在形體的堅實有力塑造得一絲不苟，表面裝飾得異常華麗，雕塑造型
完全獨立。（圖 4-1）與象尊造型的渾厚有力相比，鳥類造型的尊又著力刻
劃得輕巧而富於變化，如鴞尊尖尖的喙，抓地的爪，鳧尊長長的彎曲向前似

長鳴的頸，都生動婉轉富有情趣。上海博物館藏的一件豕卣，雕塑抓住了一隻可愛的小豬的形態特徵，形體飽滿渾圓，短小的四肢，突出的吻鼻，低首拱地的動態，刻畫得惟妙惟肖，圓大有神的雙眼和雙耳以裝飾手法的浮雕形式貼附在身體上，突出了整體的形態特徵，突出了雕塑的結構所傳達出的體積美。

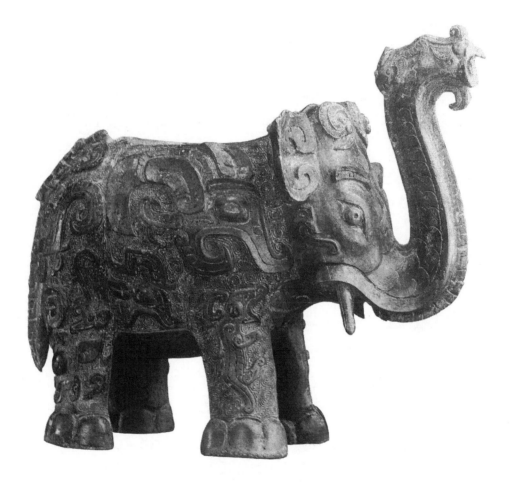

圖 4-1 象尊　商

　　以圓雕動物形態塑造的青銅觥也很有特點，日本藤田美術館藏的一件羊觥，如果不是雕塑背上分割出的器蓋，看不出這是一件可以盛物的器皿，這件青銅器雕塑，抓住了羊的整體特徵，特別誇張了兩隻羊角，大而彎曲的羊角甚至遮蓋了雙眼，從任意角度看去都是完整的雕塑形態。著名的虎食人卣，是傳世的青銅器雕塑藝術精品，這種形式的卣目前僅發現兩件，可惜

二十世紀三十年代都流失到海外，現一件藏於日本泉屋美術館，一件在法國
巴黎池努奇（賽努奇）博物館，兩件虎食人卣造型大體相同，這兩件青銅器
雕塑的獨特之處不僅在於其圓雕手法的嫻熟運用，還因為它具有一定的表現
內容，是內容形式完美結合的雕塑作品。以其中的一件為例，雕塑以典型的
圓雕手法塑造了一隻雄健的猛虎張著大口蹲坐著，在虎懷中又抱著一個側頭
回望面色平靜的人物，人的頭伸入虎口中，一人一虎相向而抱，四肢交錯而
不紊亂，無論人還是虎結構特點交待準確，虎的肥大健碩體積和人物的體形
相互映襯，造型上將虎尾著地形成足狀，不僅加強了雕塑的穩定感，而且也
突出了虎尾的有力，將結構與力量相結合。雕塑結構轉折起伏來龍去脈張弛
有度，給人以特殊的美的享受。虎食人卣的內容存在著兩種看法，一種認為
虎張著極度誇張的大口，面目猙獰，又兩隻強勁的虎爪緊緊抓住一裸身跣足
的人作正欲吞食狀，表現出人類早期對大自然的無以名狀的敬畏之情，因此
名之為虎食人卣。另一種看法認為應名其為虎乳人卣，一虎吃人，一虎養人，
含義完全相反，虎乳人以人與自然的原始順應關係來解釋，《莊子》講到虎
與人的關係說：「虎之與人異類，而媚養己者，順也。」意為人善待動物，
即使是象虎這樣的猛獸也會與人為善，描繪的是人與獸和諧相處的關係，至
於人與虎異類生情的古籍傳說也很多，循著這樣一種虎與人相生的思路，有
學者把這件青銅器定名為虎乳人卣或乳虎卣，認為該青銅器雕塑正是表現虎
蹲踞哺乳小兒的造型意境。但無論是虎食人還是虎乳人，都證明這件青銅器
雕塑在以內容形式完全結合來表現一種奇特審美觀念。

　　大部分以圓雕手法塑造的商周青銅器雕塑在造型上都誇張了動物的特
徵，對眼、足、翅的輪廓造型採用直線和一筆概括的整體弧線，表面再填刻
以複雜的裝飾紋樣，具有一定的裝飾意趣。商周青銅器也有完全以寫實的手
法進行形體塑造的，如陝西寶雞出土的一件犀牛尊，從骨骼結構到皮肉質感
的塑造都是寫實的，代表著這一時期寫實性雕塑藝術的水準。這件青銅器雕
塑高三十五釐米，長五十七釐米，體量在青銅器中可算是比較大的，雕塑抓
住了犀牛這種動物的骨骼結構及骨骼特徵，解剖比例把握得非常精確，形成
非常堅實生動的雕塑形體，尤其是在軀體結構質感的處理上，時而堅硬，時
而柔軟，肌肉富有彈性，骨骼皮毛的質感畢現，在角、尾、蹄的細節處理上

一絲不苟，點明了特徵，豐富了整體造型，器身上均勻淺刻著裝飾雲紋，是錯金留下的痕跡，刻痕很淺隨身起伏，絲毫沒有影響青銅器整體的造型，是製作優異的雕塑藝術品。

圓雕形態的商周青銅器雕塑在外形上有一個共同的特徵，即尋求造型的穩定性，無論是獸形還是鳥形無一例外地以靜立的動態為主，獸形的青銅器雕塑四肢對稱直立，少有走、跳躍和其他的動態，鳥形的青銅器雕塑為符合這種造型一般將尾羽下垂，與兩爪自然形成三點一面，這或許是拘泥於器物本身的實用性特點，也有可能是為了便利澆築青銅所形成的定式。

第二：還有大量的附著在青銅器上的作為附件的小型圓雕作品，它們是和整器相結合，具有實用功能，或僅作為一種裝飾部件增加趣味具有一定的特殊含義。這類青銅器圓雕作品比較多，各類器物上多有塑造。

小圓雕起裝飾作用的如陝西扶風出土的四鴨方鼎，河南安陽出土的旅盤、蟠龍紋盤。四鴨方鼎在器物的口沿四角呈對稱形式雕塑著精巧的小鴨，造型生動活潑可愛，笨重而直線條的鼎的造型與以複雜形體塑造的圓雕形象形成了鮮明的對比，使鼎的整體形象生動起來。旅盤和蟠龍紋盤也在器物的口沿處平均分布雕塑著六隻小鳥，鳥仰頭而尾翅高翹，誇張的眼睛炯炯有神，盤是盥洗盛水用的器物，器物的實用功能使這些口沿上的水禽小鳥給人以豐富的聯想，起到畫龍點睛的作用。傳河南出土的一件龍紋斝，將口沿上的雙柱頭以圓雕形式雕塑成兩隻高高在上的鳳鳥，雙鳳挺胸雙眼平視，動態莊嚴穩重，高貴的氣息撲面而來，是圓雕裝飾作品中的傑作。

在商周青銅器中附件圓雕還具有裝飾和實用兩種功能，著名的刖人守門鬲，將鬲下的小門把手雕塑成被刖足的奴隸，人物形象逼真，一條被砍掉的腿頗為刺眼，集雕塑造型、思想內涵和實用功能為一體，從雕塑藝術的造型中能感受到奴隸制社會階級壓迫的殘酷無情。

將器物附件進行圓雕處理，主要在器物的腿足、蓋鈕、把手等處，這些附件高而突出，能夠產生更加立體的雕塑效果，是圓雕藝術手法所易於表現的，這一部分圓雕內容有鳥禽等小動物，更多的則是頗具神秘色彩的虎、龍、怪獸。著名的蓮鶴方壺，以其蓋鈕塑造的是一隻展翅欲飛的仙鶴而得名，

鶴的雕塑造型極具寫實性，昂頭展翅的動態生動傳神，各部分的比例優美協調，即使將之單獨欣賞也可成為雕塑中的上乘之作，它不但具有提取器蓋的作用，更突出了雕塑造型的美，豐富了整個青銅器的藝術欣賞性。

　　商周青銅器往往將鼎、尊、壺的附耳以圓雕形式塑造，尤其在商周後期表現得較為突出，如趙孟介壺、上海博物館藏的龍耳尊、傳河南淅川出土的蟠龍紋高為代表，這些雕塑內容為傳說中怪獸的小圓雕均作頭向上攀爬狀附於器腹，它們扭身回首，雕塑體積感強健有力，頗有氣勢，增加了青銅器的雕塑立體感。（圖 4-2）

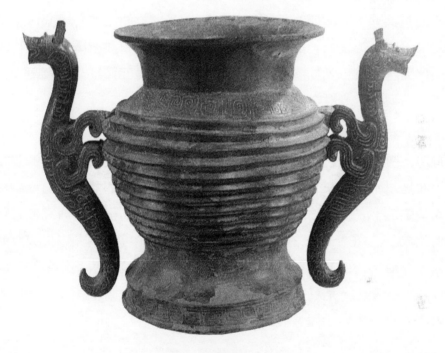

圖 4-2 龍耳尊　商

　　商周青銅器還運用了大量的半圓雕手法。這些半圓雕往往與青銅器的主體部分融合，造型的正面和左右兩面用圓雕手法表現，而背部連接原器物或用平面圖案等不同手段作襯底，這種半圓雕表現形體主次分明，且結構穩固，在青銅器的鑄造中也比較方便。半圓雕仍可認為是一種圓雕的表現技法，因為它不進行形體體積的壓縮，而是用比較完全立體形式來造型，大部

分的角度是可以進行立體觀察的。

　　國寶四羊方尊，是運用半圓雕手法塑造青銅器造型的代表作，這件青銅器雕塑四棱角各塑造為一隻羊的立體形象，扭曲誇張而生動的羊角特徵突出，羊腹與前兩肢比例清晰準確，雖然後兩肢隱沒與器體融為一體，但動態體積非常飽滿，達到了圓雕的藝術效果，隱沒的體積結構又給人以充分的想像力。另一件比較典型採用半圓雕雕塑手法的青銅器是出土於河南安陽殷墟大司空村五三九號墓的鴞卣，它的獨特之處在於將兩隻鴞的立體造型相背連合，鴞首鴞腹腿爪為立體形態，尖喙圓眼，大角小耳，雙翅併攏，挺胸站立，體態豐滿生動活潑，使圓雕藝術與器物造型達到了完美的結合。此種形式的青銅器還有英國不列顛博物館藏的羊尊，上海博物館藏的三鳩鬲，半圓雕的藝術效果是十分突出的，此類以半圓雕形式表現的青銅器雕塑共同特點是動物的頭部完全圓雕，動物胸腹為器腹，或只將胸腹四肢前半部圓雕而後尾部分與器物造型融合，既實用又美觀，生活氣息濃郁。

　　浮雕是商周青銅器運用最多的一種雕塑技法，豐富多彩的浮雕表現構成了青銅器雕塑的無窮魅力。浮雕不類圓雕那樣忠實於表現自然的體積結構關係，而是以平板為底，在底板的平面上雕塑出凸起的體積，這種體積是在平面的基礎之上，經過對自然體積的壓縮藝術處理，從而形成高低起伏的壓扁體積效果，並通過一定的光線照射產生光影，由變幻的光影造成立體的假像錯覺。浮雕主要適於從正面欣賞，有時也可以從側面觀察物象的輪廓起伏和神情姿態的變化，這種雕塑手法採用散點透視和破時空透視，利用體積變異、線條變化的流暢，極具裝飾感。

　　浮雕的高低厚度是與其所依附的建築、器物有很大關係的，以不破壞主體的結構形體為原則，浮雕根據物體體積壓縮至的高度厚度不同，主要分為高浮雕、淺浮雕、薄肉雕和平面雕四種。

　　一：高浮雕是指從底板到浮雕面的起物線厚度比較大，體積壓縮較小而接近於圓雕，某些部位如人面的鼻部、眉部只進行少許的壓縮處理，它的特點是雕塑面突起很高，結構體積面高點具有較明顯的參差錯落，有時為了強化立體的效果，起物線還可以內收，適合於表現體積飽滿氣勢雄壯的形體。

商周青銅器雕塑運用高浮雕技法來表現的比較少見，最著名的是傳出河南安陽殷墟現藏美國弗利爾美術博物館的人面龍紋盉，這件盉的器蓋作雙角人面形，後腦接續為龍紋軀體作為器身的主體雕飾，龍身的兩爪合抱於盉流的兩側，其造型在商周青銅器雕塑中非常少見而奇特，作為主體雕飾的人面為高浮雕藝術化處理，側視其起物線很高，浮雕的整體厚度超過了實體人面體積的五分之二，體積壓縮錯落有致，雕塑手法比較寫實，五官生動突出，比例結構準確，利用壓縮歸納和多層次的藝術處理，人面頭頂兩隻角狀突起，既便於提拿，增強了浮雕的結構變化，又使整器變幻出濃厚的神秘色彩，加之器身龍蛇紋、雲雷紋的襯托，顯得詭異瑰麗，這種樣式的商周青銅器雕塑迄今為止發現僅此一件，高浮雕藝術所產生的視覺效果是非常強烈的，是中國古代早期高浮雕作品的典範。

　　高浮雕作為商周青銅器雕塑的使用手法之一比較少，一個原因是因為以這種手法塑造的青銅器雕塑在翻製範模時要分很多塊翻模，否則起物線厚度高起不便於脫模，程序複雜且容易在合模時產生變形現象，因此除了極少數運用高浮雕手法塑造造型，大部分的高浮雕是作為器物的小附件出現的，如在鼎、鬲、簋、壺的肩部、腹部、就有大量的高浮雕的小獸頭，內容有牛、羊、虎、象、龍、鳳等，如在殷墟出土的商代晚期的黃簋、獸面紋簋、子庚簋、子漁尊、婦好偶方彝等在器物的肩部，亞址斝、獸面紋觥在手柄部雕飾有高浮雕的獸頭，爰方鼎、父己方鼎等在口沿下部高浮雕有連續鳳紋的造像，起到了極好的裝飾作用，增加了器物表面形象的起伏變化。

　　商周青銅器雕塑對高浮雕的運用不是一成不變的，而是在塑造時頗具想像力，也創造了新形的高浮雕塑造技法，試舉兩件，一是將高浮雕與實用附件相結合，如河南安陽殷墟出土的北單卣，將提梁雕塑成雙頭蛇形，高浮雕的蛇頭貼於器身，蛇身扁平，雖然部分懸空而無底板襯托，但起物線體面的壓縮恰到好處，增加了青銅器的造型可視性，獨樹一幟。（圖4-3）。二是同一個造型內容浮雕圓雕相結合，也可看作是高浮雕的變體形式，這是商周青銅器雕塑藝術的獨特創造，如1957年出土於安徽阜南的龍虎尊，其肩部對稱雕飾著四條龍，腹部也對稱雕飾著一頭二身的虎，奇特之處在於龍與虎的頭部都以近似圓雕的高浮雕形式出現，肩部的龍頭伸出器身，龍身則以浮

雕形式貼於器身，腹部的虎身體部分也浮雕於器身，一頭兩身的表現手法使
得無論從那個側面看去，都能觀察到完整的虎的雕塑全貌，使得整器詭異神
秘，整體氣勢氣宇軒昂。這種獨特的雕塑藝術表現產生了奇特的視覺效果。
（圖 4-4）

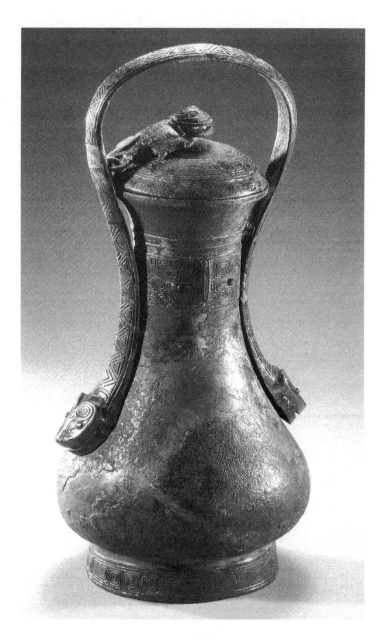

圖 4-3 北單卣　商

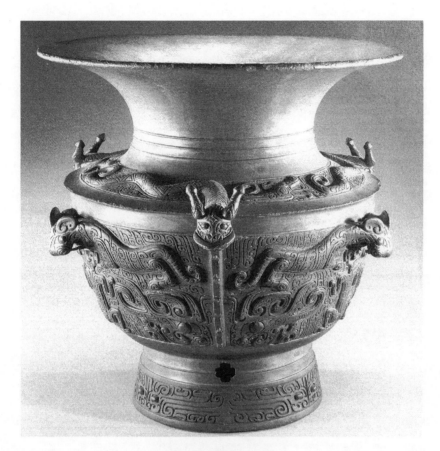

圖 4-4 龍虎尊　商

　　二：淺浮雕是商周青銅器雕塑大量運用的雕塑手法，可以說青銅器如果沒有淺浮雕的裝飾其藝術效果將大為遜色。淺浮雕是雕塑藝術的主體組成部分，它利用大力壓縮物體厚度的方法，把飽滿的體積、複雜的結構通過藝術化處理在底板上壓縮到很低的程度，它利用形體的透視原理和體面層次形成的光線明暗關係，顯示出真實的體積感，它經常與建築、器物相結合起到裝飾的作用，具有平穩緩和，明暗豐富和戲劇化的藝術美感，比較適合於表現複雜的場景，具有一定的繪畫特點。商周青銅器淺浮雕的運用有以下顯著的特點：第一：浮雕壓縮處理省略細節，保持整體，主要形體重點突出，主次呼應，次要的浮雕多以二方連續的形式雕飾於器物的肩部、足底部。這種

藝術處理強化了浮雕的節奏感，既達到了裝飾華麗的效果，也使得浮雕畫面繁而不亂。第二：浮雕壓縮過程中採取了裝飾處理的手法，這種手法往往使人誤認為其為一般的裝飾而非浮雕，採用這種裝飾的手法是和商周時期審美觀念有關係的，商周時期不論石雕還是玉雕都採用同一類的藝術表現，可見其表現手法是一脈相承的，是一個完整的藝術表現體系。第三：淺浮雕和線刻相結合。浮雕可以完美地表現複雜的體積，而線刻則對細節進行深入地刻畫，運用線來雕飾紋樣對浮雕進行豐富，不僅襯托了整體體積的美感，在雕刻塑造翻模時也易於操作，容易達到比較好的藝術效果。第四：淺浮雕主要起到裝飾器物的作用，是從屬於器形的，因此大部分的淺浮雕都隨器形而起伏，繪畫感很強。

　　商周青銅器淺浮雕的內容只有極少的人物表現，以獸類造型為多，包括了很多我們熟悉的自然界的動物形象。

　　對人物形象進行浮雕處理是最能展現浮雕藝術技法與魅力的母題，傳湖南長沙出土的人面方鼎，就是這一主題的傑作。這件大鼎最初是在長沙的廢銅倉庫中找到的，在即將傾入熔爐的時刻被搶救出來，其時已碎為九塊，又丟失一足，幾年後才在株洲找到，經過文物工作者的修復得以復原，這件方鼎器身四面各浮雕一很大的人面，人面形象幾乎占據了各面的全部面積，面部五官完整，體積結構進行了浮雕壓縮藝術處理，除鼻部外，眉弓、顴骨、下頜、嘴部幾乎在一個平面上，又有微妙而豐富的體面參差變化，產生的光影效果十分強烈，人面四周空檔處飾以簡單的雲雷紋，耳部與雲雷紋互相借用融為一體，整器簡約而不失大氣，浮雕壓縮處理鮮明和諧，形象突出。（圖4-5）

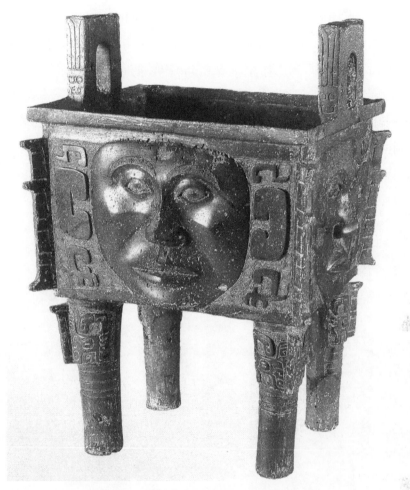

圖 4-5 人面方鼎　商

　　淺浮雕在商周青銅器上的運用可說是無處不在，形式多樣，紛繁複雜，
現舉三件例子用以進一步說明其特點。鹿方鼎、牛方鼎是河南安陽殷墟出土
的兩件商代青銅重器，鹿方鼎高六十點八釐米，牛方鼎高七十三點二釐米，
兩鼎現藏臺北中央研究院歷史語言研究所。這兩件方鼎在器身主體面上分別
浮雕有牛頭和鹿頭，形象結構特徵鮮明準確，鹿的形象，角分四叉對稱分布，
耳呈貝狀，口鼻尖削，眼眶上翹，牛的形象，其角突出特徵粗壯有力，大眼
環鼻，尖狀牛耳，兩形象浮雕在整體處理上抓住主要特徵，對大的結構體積

進行了強有力的浮雕壓縮處理，面部的體積微微起伏，起物線非常淺，但在側光下產生的體積效果是非常強烈的，在這個基礎上浮雕又結合了裝飾的手法對局部進行了雕飾，如鹿、牛的鼻骨中線裝飾成高高凸起的棱脊，下頜裝飾成渦卷，不但更加突出了主題造型的完整，而且線條輪廓更加豐富富有彈性，對形象特徵起到了強化作用。在鹿頭牛頭浮雕上還雕飾以豐富的線刻，如牛的角和眉部，補充了局部細節，線條整齊規律，本身也具有很強的美感。（圖 4-6、圖 4-7）

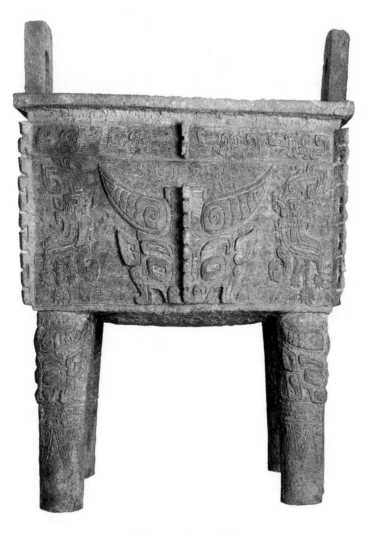

圖 4-6 牛方鼎　商

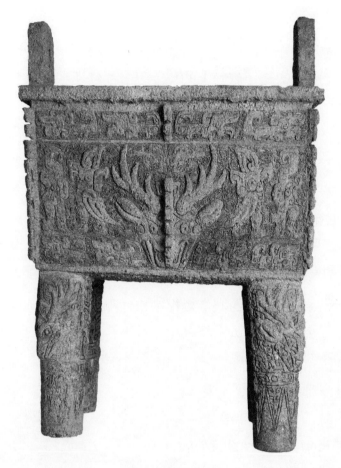

圖 4-7 鹿方鼎　商

　　殷墟出土的婦好鉞，淺浮雕的藝術效果也是十分突出的，這件鉞構圖上是兩隻張口猛虎，虎口中央為一浮雕人頭，整體做虎吞人頭狀，內容充滿了血腥肅殺氣氛，很符合鉞的象徵性功能。兩虎作側面形象，是浮雕表現最理想的構圖形式，側面形象體積空間深度比較單一利於浮雕的壓縮處理，外輪廓也較完整，便於在平底板上刻畫。婦好鉞上的兩虎形象在浮雕壓縮處理上抓住了頭、軀幹、側面兩肢的幾大塊體積結構，骨骼分明，頭部的堅實，腹部的飽滿，肢體的強健都通過壓薄的體積表現出來，富有肌肉的質感，起物線輪廓很清晰，雖然平底板上刻滿了雲雷紋線條，主體形象仍躍然而出，雖

　　然青銅器本身透露著統治階級的冷酷無情，但藝術造型仍顯示出時代的審美趣味，浮雕進行了裝飾化的處理，渦卷而碩大的耳和粗壯的爪，非但沒有使畫面形象輕鬆起來，反而強化了浮雕的緊迫感及力度。

　　雕刻有優秀淺浮雕作品的商周青銅雕塑還有很多，如殷墟出土的婦好偶方彝、亞址卣上雕飾的鳳，旅盤上的魚浮雕，都展現了商周青銅器淺浮雕的獨特藝術魅力。

　　商周青銅器上的淺浮雕還有一種新特的形制，它利用器物兩面交接的棱為中心，每面各浮雕獸面的一半，從側面看為全側形象，而從正對棱線的角度合起來看又是一個完全對稱的完整的獸頭形象，如現存日本根津美術館的左、中、右三件一組的大方盉和日本白鶴美術館的亞矣方卣，很明顯這種浮雕方式借器形展現獸頭的立體感，但由於每個側面都為平底板，體積結構都是經過壓縮藝術處理的浮雕形式，因此仍將其歸為浮雕類型。

　　三：在一千多年的青銅器製作過程中古代雕塑家將浮雕這種雕塑藝術形式運用得爐火純青，技巧方法千變萬化，幾乎涉及了所有的浮雕雕塑技法，這其中還包括薄肉雕和平面雕。

　　薄肉雕是一種塑造難度很大的浮雕藝術形式，它比淺浮雕更薄，體積結構壓縮更厲害，起物線基本消失，只是在平底板上隱現出極薄的體積結構起伏，形式富於裝飾繪畫性，體積變化微妙而肉感很強，表現出的形象纖弱輕盈，隱現出生命的活力。商周青銅器以薄肉浮雕表現的內容多為蟬、魚，也有鳳鳥，大型獸類則比較少，對體形小巧的小動物的塑造極好地體現了它們的靈動性。傳出安陽殷墟現藏美國弗利

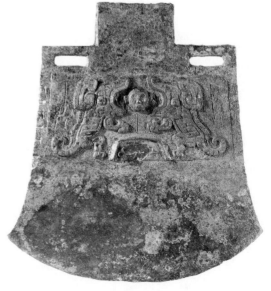

圖 4-8 婦好鉞　商

爾美術館的亞舟鼎和殷墟婦好墓出土的婦好鼎，在圓鼎的下半部都圍繞雕飾
著一圈以薄肉浮雕手法塑造的蟬，蟬的形象雖已經過裝飾化處理，但其微微
隱起於底板的形態，生動自然，輕薄柔軟，其厚度甚至只能從側面才能看到
高起底面的體積，雖然只是很小的體積突起，但已經使平面的雕飾層次光影
變化效果顯著。（圖 4-8、圖 4-9）這種薄肉雕在商晚期以後比較流行，形
成了一種魅力獨具的藝術風格，比較典型的還有殷墟出土的現藏美國芝加哥
藝術館的商代獸面紋方罍，其通體都以浮雕來裝飾，環口沿是兩兩對稱的鳳
鳥，器腹上沿是變形鳳鳥浮雕，器腹每面中部都是薄浮雕的龍頭紋，龍頭紋
和鳳紋壓縮得非常薄，只有在一定的光線下可幻化出豐富的體積變化，器腹
變形鳳紋不但薄且飾以連續不斷的線刻回紋，這些刻劃在極薄體積之上的線
條與平底反差若隱若現，整器表面給人一種朦朧細膩的美，是典型的薄浮雕
產生的藝術效果。（圖 4-10）

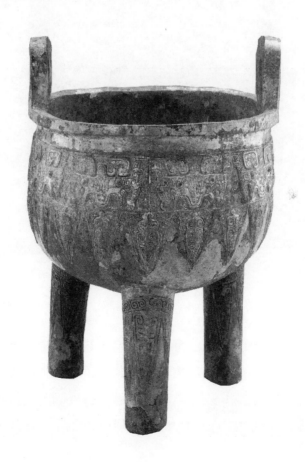

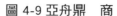

圖 4-9 亞舟鼎　商

圖 4-10 婦好鼎　商

　　平面雕是在整體打平的平面上先刻畫出物象的輪廓，再用刀具剔去一層
多餘的薄底，保留下來的形象表面平整，這種雕刻不是按照原物的體積進行
厚度壓縮，其表現出來的造型高低層次平整，簡練概括，形成有規律的陰影
線塊，明暗效果十分突出，又不傷害整體造型，平面雕製範模也很方便，範
模不易變形，因此，平面雕是商周青銅器運用時間跨度最長，雕飾器形最多，

長盛不衰的雕塑藝術形式。平面雕由於其塑造的特點往往和線刻相互穿插運用，著名的亞址方尊，無論是鳳紋還是獸面紋都採用平面雕的塑造手法，形象稜角分明，陰影反差大，力度感很強。

需要指出的是商周青銅器的雕塑手法，圓雕、浮雕、淺浮雕、薄浮雕和平面雕線刻都不是單獨出現的，在一件器物上大多是以幾種方法並用相互組合陪襯，並能根據器形採用相應的塑造方法，營造出或莊重或瑰麗或活潑的形式美。

商周青銅器上的紋飾和各種動物造型是青銅器雕塑表現的主要內容，帶有鮮明的時代特色，是中國商周先民繼承新石器時期裝飾風格的發展與變化。商周青銅器將紋飾、時代審美與社會政治經濟生活相結合，紋飾是獨立而完美的，通過紋飾的研究可以使我們瞭解數千年前的雕塑藝術所反映的文化內涵。

商周時期的國土已經基本涵蓋了黃河、長江流域的大部分地區，也包括東北、嶺南的一部分地區，從當代青銅器出土情況看，雖然以黃河流域中上游的青銅器出土發現最多，但遼寧甘肅四川湖南等地也有很多精美重要的青銅器出現，它們的紋飾相互之間存在著有機的聯繫，根據考察重點兼顧邊緣的原則，大致可分為四類：

第一類，幾何紋。幾何紋是由幾何形的圖案線條組成的有一定規律的紋樣，追求形式結構上的韻律變化，主要包括雲紋、雷紋、渦卷紋、三角紋、方格紋等。雷紋和雲紋都是單線或雙線自中心往復向外環繞的曲線構圖，以富有彈性的迴旋線條組成的是雲紋，多呈「s」形，迴旋線條有方折角的稱雷紋。雷紋、雲紋常常在青銅器雕塑中起襯底作用，往往低於主紋雕飾，商代中期以獸面紋為主的青銅器和商代晚期、西周早期的浮雕空隙處，常施以大量的雲紋、雷紋，造成繁複華麗的肌理視覺效果。渦卷紋、三角紋、方格紋都是以單線條以一點為中心旋轉或以雙線條平行排列形成似渦卷似山形鋸齒的圓形、三角和方格形的圖案，這些圖形主要以填空的形式根據空隙的形狀而定，起到襯底的作用，有時在雕塑體表面也有刻劃，比較盛行於商末周初。（圖 4-11）

圖 4-11

　　第二類，神獸紋。是人們根據想像借取現實動物特徵重新組合創造出的動物形象，主要包括所謂饕餮紋、龍紋、夔紋、獸面紋、波曲紋、鳳紋。從宋代開始將青銅器上表現獸的頭部或以獸的頭部為主紋的紋飾統稱饕餮紋，饕餮紋之饕餮，其名源自《呂氏春秋・先識覽》，曰：「周鼎著饕餮，有首無身，食人未咽，害及其身，以言報更也。」但商周青銅器的此類紋飾與傳說饕餮之含義有所差異，所以應稱神獸紋比較切實一些。商周青銅器雕塑的神獸紋是主紋雕飾，多以面部正面形象出現，以圓雕、高浮雕、淺浮雕塑造，特點是以鼻梁為中軸左右對稱，耳、鼻、眼、口還有角結構完備，其最顯著的特色是一對突出的獸目，給人以直視而炯炯有神的逼視感，是商周青銅器雕塑的標誌。

　　龍紋，龍的形象在中國有著悠久的歷史，在河南濮陽發現的新石器時代

用貝殼堆塑的龍的形象已相當完整清晰，商代早期龍紋的立體形象又有所創
造，如龍虎尊肩上的龍紋浮雕，有寬闊的吻和似長頸鹿的角，體軀彎曲蜿蜒，
到了商周後期的四羊方尊上的龍，已有鱗片獸爪，頗有氣勢。商中期以後的
龍紋出現頻率增多，且有多種變體形式，如爬行龍紋、卷體龍紋、交體龍紋、
兩頭龍紋，在塑造時裝飾因素逐漸增多，到西周中後期還出現了似蝸牛身體
一樣的蝸卷龍紋。青銅器雕塑中常見有長著奇特的頭部，類似爬蟲的動物形
象，古稱夔紋，由於身體特徵與龍極為相近現將其併入龍紋，便於雕塑藝術
的整理研究。

　　鳳紋，鳳是人們想像中的羽飾和鳥冠華麗的神鳥，在商周青銅器雕塑中
也是主要的雕飾內容，商代早期鳳紋就已出現，到商末周初青銅器中的鳳紋
雕飾大量出現，西周早期到穆王、恭
王時期有人稱之為鳳紋時代。鳳紋圓
雕浮雕都有出現，以浮雕形式出現的
裝飾性很強，表現手法也很多。

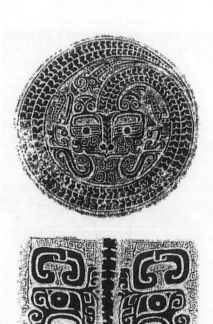

　　波曲紋，這種紋飾是以似波浪
反復的主線夾以變形的獸面紋組合而
成，由於形象奇特又不似幾何紋樣，
因此歸為神獸紋類。波曲紋多以條帶
狀裝飾在器物肩部和底部，為西周中
晚期到春秋早期飪食器和酒器的主要
紋飾之一，西周孝王時代的大克鼎，
宣王時代的頌壺都在腹部和頸部雕飾
有精美的波曲紋。（圖4-12）

　　第三類，動物紋。以現實中存在
的動物為描摹塑造對象，具有明顯的
寫實性。商周青銅器雕塑塑造的動物
種類繁多，主要有牛、羊、象、鹿、犀、
虎、豬等大型動物，小型動物和鳥禽

圖4-12

有鴨、鴞、雁和蛇、蟬、魚、龜、蟾蜍等。動物紋的雕塑大致有幾個特點：
其一，由於表現的寫實性，各類動物的造型形象特徵都力求準確生動，而且
往往作為青銅器的主雕塑出現，占據著重要的位置。其二，造型上正面形象
多只取頭部，以圓雕、高浮雕為主，如是全身形象則多以側身出現，以淺浮
雕加線刻、平面雕為主。其三，選取的動物形象能與青銅器的功能相結合，
如盂、盤多雕飾魚、鴨等與水有關的小動物，給人以身臨其境的想像力，而
鼎、尊等禮器多雕飾以牛、鳳、象、虎等大型動物以增加青銅器雕塑的氣勢。
（圖 4-13）

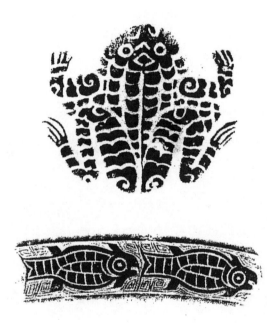

圖 4-13

　　第四類，出現較少但很有特色的人面紋、繩紋等。商周時期整個社會
對自然界的神秘心存疑惑和恐懼，加之宣揚這種神秘感對奴隸主統治具有利
用價值，因此與人存在一定距離的所謂神獸就在青銅器雕飾之中氾濫，反而
對人自身關注的較少。在商周青銅器紋飾中人面紋雕飾少見，但一般比較寫
實，通常與其他神獸紋飾配合被賦予半人半獸的神性，如頭上長角，口中有
獠牙，長有龍蛇的身軀，這種情況在商中晚期出現較多，著名的如人面龍紋
盂，人面方鼎。

四、詭異瑰麗——奇特的雕塑藝術風格

　　縱觀中國古代雕塑藝術史，每一個時期都有其顯著的雕塑藝術風格，這種風格可以使我們從豐富多彩的具體作品中洞察到時代的審美價值取向，商周青銅器由於其悠久的歷史，奇特的雕塑造型，實用性與藝術性的緊密結合在中國古代雕塑史和世界雕塑史上具有無窮的魅力，展現了獨特的有別於其他時代的藝術美。

　　藝術風格是指藝術家的創造個性與藝術作品的語言、情境相互作用所呈現的相對穩定的整體性藝術特色，風格是一個藝術家一個時代創造個性成熟的標誌，也是由此產生的藝術作品達到較高藝術水準的標誌。風格不同於一般的藝術特色或創作個性，它是通過藝術作品表現出來的相對穩定，更為深刻也更為本質的反映出時代藝術家個人精神氣質、審美觀念、審美情趣、審美理想等內在特徵的外部印記，風格的形成是藝術家、民族、時代在藝術上超越了最初的幼稚，擺脫了各種模式化的束縛，從而走向成熟的標誌。風格也是由藝術作品的獨特內容與形式相統一，並由作為創作主體的藝術家的個性特徵與時代民族等社會歷史條件相統一而形成的，風格雖然與藝術作品的內容與形式都有關係，但從根本上說它是形式與內容以特定方式統一起來的一種核心力量。

　　中國原始時期的彩陶，已經很富有藝術的氣息，先民們在生產勞動和生活中將對美的事物和美的情感的抒發轉換成具有美的旋律的抽象的線條，施於陶器之上，藉以美化生活和達到對美的欣賞，這些各式各樣的粗細不一，規律而嚴謹的線，表達出的是精巧、明麗、質樸和和諧的藝術風格，體現出一個原始人類「大同世界」的生活氛圍，雖然人類先民生存的自然環境是惡劣的，時常受的天災、野獸、疾病的侵害，物質生活水準低下，但人們的關係是氏族聚居，沒有階級的從精神到肉體的壓迫，人類一切的活動都只在於與自然的抗爭，反映精神世界的藝術產品完全印證了那個時代的社會歷史本質，夏商周三代中國進入奴隸制社會以後，私有制出現，擁有巨大財富和權利的奴隸主階級為了維護自身的統治地位，建立了服務於奴隸主的政治體制、社會秩序，法律的齊備，軍隊的建立，使占大多數的奴隸屈服於特權，

宗教迷信又使這種屈服披上了天命的外衣，因此人的精神世界產生了變化，作為這種精神內質外在的物質的重要標誌之一，藝術作品風格也為之一變。商周青銅器藝術（包括雕塑藝術）在那個特定的時代是服務於奴隸主階級的重要思想工具，從這些經過複雜製作過程而呈現出的青銅器上，我們已經幾乎看不到輕鬆活潑的藝術風格，取而代之的是凝重、神秘、肅殺的藝術表現，承接於原始彩陶的裝飾紋樣「由活潑愉快走向沉重神秘。」（《美的歷程》）這種藝術風格產生的獨特外在藝術形象是對人精神生活的威壓和迷惑，這種奇特的美的形式以青銅器為載體出現在祭祀、冊命、賞賜等各種體現奴隸主特權的場合，在漫長的商周歷史中始終占據著藝術表現的主導地位。

商周青銅器雕塑藝術對特殊美的追求使其形成顯著的時代藝術風貌，這種美具有時代性，它隨著時代的發展而發展，隨著時代的變化而變化。每一個時代都有著不同的審美要求，正如車爾尼雪夫斯基所說「每一代的美都是而且也應該是為那一代而存在的」，正是時代美的特殊性才造就了商周青銅器藝術風格的特殊性。

商周青銅器藝術風格不是單一的、簡單的美的外在形式，而是一個綜合的審美體系，從幾個方面可以看出商周青銅器藝術具有一種獨特藝術風格所體現的本質特點，首先，商周青銅器藝術的題材選擇具有一貫性。從「天命玄鳥，降而生商」到姜原履巨人跡誕生周的祖先可以看出，掌握著特權和財富的奴隸主階級從一開始就把自己看作是神的子孫，是受神的保護的，為了維護自身的特殊既得利益進行著大量的祭祀和供奉儀式，在這些儀式上出現的青銅器需要體現出奴隸主階級自命為神的後代的高貴身分，它們的等級無疑是高於一般生活用器皿的，在青銅器題材的選擇上，商周時代的人們可能認為那些從未謀面的神祇完全不是現實中所見到的形象。在那個歷史時期人還沒有完全掌握自然的規律，還在與自然作著頑強的抗爭，因此在那時看來有著巨大威力的自然力之下，人是何等的渺小，他們把神想像成具有和人完全不同的軀體精神的神奇生命體，這一理念使得商周青銅器雕塑題材內容多選擇具有奇形怪狀的外在造型，似是而非現實中存在的動物形象，在青銅器雕塑中一般很少以人為主體，而動物無論是兇猛噬人的虎，奇特的鴞鳥、鳳、

蛇，還是體格健壯的牛、犀、象，或是奇形怪物夔、龍，始終在題材上占有絕對的中心位置，它們只有在歷史的沿革中藝術化的外在形式的變化，變得更威猛，更神奇華麗，塑造更精緻，從來就沒有被其他的題材所取代，成為商周青銅器雕塑藝術直始至終的表現內容。其次，商周青銅器雕塑藝術具有獨創性的主題。夏尊天命，商尊鬼神，周尊禮儀，無不帶有強烈的巫教祭祀文化性質，在「國之大事，在祀與戎」的商周社會，社會政治始終圍繞著對祖先神祇的祭祀和對領土權利的爭奪。祭祀是為了祈求冥冥之中的神靈的護佑，商周時期凡事必卜必祀，商代迷信巫風盛行，占卜祭祀成為日常必作之事，祭祀使對超自然力量十分崇拜和對自身能力產生懷疑的上古先民找到了可以寄託希望人神溝通的媒介，雖然最終巫教迷信成為奴隸主階級表達本階級利益的工具，但奴隸制時代夏商周三朝的興起嬗變是與祭祀占卜文化有極大關係的，司馬遷《史記》就說「三代之興，各據禎祥」。

在宏大的被神秘氣氛籠罩著的祭祀場所出現的青銅器，盛滿著為神而奉獻的犧牲，戰爭的俘虜和與牛馬無異的奴隸在這些場合被無情的殺戮，顯示著整個社會對所謂的神的敬畏和對權力的維護，商周青銅器在這些場合頻頻出現成為一種象徵物，祭祀和宴享都是群體性的帶有宗教意義的活動，它的主題十分突出：祭祀的主題都是告慰祖先神靈，或者祈禱神靈給以護佑，宴享也是在與神靈共用酒食之美的同時凝集整個家族王權的力量活動。因此，青銅器藝術的主題是權利和對神祇的敬畏，從禹鑄九鼎開始這一主題就已確立起來。鼎、鬲、簋、卣、刀、戈、鉞這些雕塑主題內容是非常獨特的，只出現在以商周為代表的奴隸制社會，並且達到了後代無可比及的藝術高度。

再次，商周青銅器雕塑藝術有著獨特的形象塑造。從商周青銅器所醉心的主題出發，必定表現出的不是輕鬆活潑愉快的藝術形象和藝術語言，商周青銅器上特殊的形象塑造，雖然看似來自現實生活的動物，但它們被承負著沉重的思想內涵，每個牛頭、虎頭、羊頭、鴞頭都進行了浸潤時代精神的藝術加工，誇張了巨大的面部，誇張了突出的炯炯有神的雙目，突出了尖利的口齒，有力的巨爪，使牛羊一類的較為溫順的動物也充滿著一種力量和神秘感，更不用說龍、夔這些本身就是為著展現神秘與靈異而創造出來的神物

了。（圖4-14）商周青銅器雕塑的獨特造型甚至使鳳鳥、蟬、魚這些本身具備活潑、自由、美麗特質的動物也幻化出凝重莊嚴的造型特點，商代的一件鳳柱斝，聳立於雙柱之上的雙鳳圓雕，頭上頂著無尚的花冠，昂首挺胸，目不斜視，一幅高高在上唯我獨尊的氣勢，誇張的造型足以代表商周青銅器藝術的精髓所在。（圖4-15）

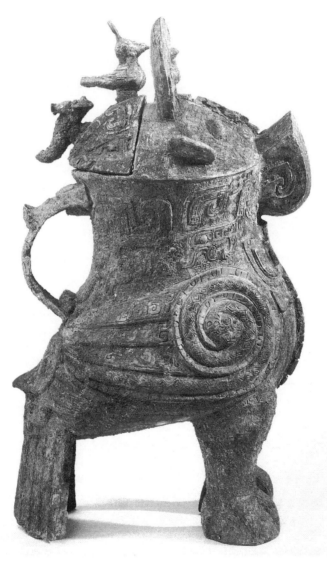

圖 4-14 婦好鴞尊　商

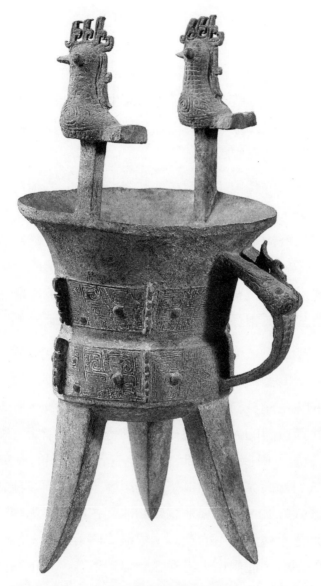

圖 4-15 鳳柱斝　商

　　第四點，藝術語言的獨特運用也展現出商周青銅器藝術的風格。商周青銅器雕塑藝術語言不是以寫實為主的，而是重在寫意。商周青銅器雕塑是要通過可視的實在的雕塑形象體現抽象的神賦予的權利和遠在縹緲之間的神的形象，現實中的動物由於距離人的生活太接近，人們一眼就能看透它的脾性，因此青銅器雕塑初衷就是要以藝術的手段、藝術的語言拉開這些代表神的特殊形象與人的距離，從而使人產生神秘的幻想和處於一種無以名狀的恐

懼狀態之下。青銅器雕塑的寫意，表現在突出能夠使人產生畏懼的內在因素，這種因素不是很大的動態，而是靜態的本質的內心世界，比如看到充滿逼視感的深邃的雙目，比如展現動物的尖利的爪，都可以使人感到即使不是面對著某個具體的人，其威嚇的力量也望而生畏，這就是點到為止，意在筆先，薄薄的浮雕或是以線條勾刻的畫面，那些足以表現出特徵的本質的靜穆嚴肅，就能使我們感到它的威懾。

商周青銅器獨特的藝術語言還在於其對裝飾形式的運用。裝飾可以強化重點，規矩的線條，對稱的塊面，經過裝飾化處理，形象更醒目，更能體現與現實的距離感。商周青銅器的藝術造型是裝飾與寫意的完美結合，完全的裝飾只是表面的華麗，而將現實動物的真實面貌加以裝飾，則賦予了裝飾深刻的內涵，既似曾相識沒有脫離人的思維空間和生活的體驗，又高於真實的生活實體，從而有利於相互的視覺精神溝通，便於留下深刻的印象。

需要特別說明的是，商周青銅器的藝術風格是時代精神的風格，這種風格由於奴隸主階級的操縱從而形成一個時代的藝術風貌，馬克思、恩格斯曾指出「支配著物質生產資料的階級，同時也支配著精神生產的資料，因此，那些沒有精神生產資料的人的思想，一般的是受統治階級支配的。」從人類歷史的發展過程看，民族精神和時代精神在人類早期的歷史中，是通過一種無意識的方式對藝術家的作品風格施加影響，在商周奴隸制時代，雕塑製作青銅器的工匠奴隸並不能自覺地意識到他們在創造一種屬於自己的藝術風格，他們只不過是根據奴隸主的意志，根據流傳下來的習俗、慣例和規範來進行藝術作品的創造，他們也未必意識到自然環境、文化風格對其作品風格形成有何作用，他們沒有一種作為藝術家的自我意識，他們把如此這般的創造雕塑作品完全看作是一個自然的過程。那些成千上萬的工匠藝術家共同創造出了一個時代的藝術風格，因此，商周青銅器雕塑藝術的風格，不是一個人、幾個人的藝術風格，而是整個一個時代的藝術風格。

商周青銅器體現著一個時代的藝術風格，這種藝術風格又是呈現一種什麼樣的美呢？李澤厚先生通過美學上的解析，認為商周青銅器藝術的美是一種獰厲的美。他認為奴隸制社會制度的確立「在上層建築和意識形態領域以

『禮』為旗號，以祖先祭祀為核心，具有濃厚宗教性質的巫史文化開始了，它的特徵是，原始的全民性的巫術禮儀變為部分統治者所壟斷的社會統治的等級法規，統治階級在宗教衣裝下，為其本階級的利益考慮未來，出謀劃策，從而好像他們的這種腦力活動是某種與現存實踐意識不同的東西，它不是去想像現存的各種事物，而是能夠真實地想像某種東西，這既是通過神秘詭異的巫術──宗教形式來提出『理想』，預卜未來編造關於自身的幻想，把階級的統治說成是上天的旨意。」認為「以饕餮為突出代表的青銅器紋飾，已不同於神秘的幾何抽象紋樣。」、「在現實世界並沒有相對應的這種動物，……這種東西是為其統治的利益，需要而想像編造出來的『禎祥』或標記，它們以超世間的神秘威嚇的動物形象，表示出這個初生階級對自身統治地位的肯定和幻想。」因此，「各式各樣的饕餮紋樣及以它為主體的整個青銅器其他紋飾和造型，特徵都在突出這種指向一種無限深淵的原始力量，突出在這種神秘威嚇面前的畏怖、恐懼、殘酷和兇狠。」商周青銅器上雕飾的各種紋樣，如人面、夔龍、鳳、鴞，「它們完全是變形了的，風格化了的，幻想的，可怖的動物形象，它們呈現給你的感受是一種神秘的威力和獰厲的美。」

李澤厚先生認為商周青銅器藝術「它們之所以美，不在於這些形象如何具有裝飾風味等等，而在於以這些怪異形象的雄健線條，深沉凸出的鑄造刻飾，恰到好處地體現了一種無限的、原始的、還不能用概念語言來表達的原始宗教情感、觀念和理想，配上那沉著、堅實、穩定的器物造型，極為成功地反映了『有虔秉鉞，如火烈烈』那進入文明時代所必經的血與火的野蠻年代。」為了證明商周青銅器具有獰厲的美感，又進行了進一步的補充，認為人類早期的文明進化是無情的，「暴力是文明社會的產婆」，青銅器的製作及其特殊的雕飾內涵「與當時大批殺俘以行祭祀完全吻合同拍，……因之，吃人的饕餮到恰好可作為這個時代的標準符號，……這種雙重性的宗教觀念、情感和想像便凝聚在此怪異獰厲的形象之中」。

「在那看來獰厲可怖的威嚇神秘中，積澱著一股深沉的歷史力量」，李澤厚先生從歷史唯物主義的觀點出發，剖析了商周青銅器藝術的美的特徵風

格，把商周青銅器藝術放到了整個時代的大環境之中，從時代精神洞悉青銅器雕飾藝術的具有深刻內涵的美。

王子雲先生是中國古代雕塑藝術理論研究的泰斗，他對商周青銅器藝術的美的分析，剖析時代精神的同時著眼點更多地放在青銅器雕塑本身，從具體的作品中發現美的風格特徵，王子雲先生認為「中國奴隸社會時代大量製作的青銅器，不僅為奴隸主階級所占有，而且是他們統治勢力的象徵，當時的奴隸主貴族，往往由於各種政治特權，如祭祀、戰爭、冊命、賞賜等，驅使奴隸工匠雕鑄各種各樣的青銅器。」但商周青銅器「從設計塑形，脫模，尤其是器身的花紋裝飾，都屬於雕塑藝術的創作範圍。」通過對商周青銅器的塑造特點、紋飾的構成特點，雕飾內容的分析，認為「不論器形整體或紋飾部分，都顯示出渾樸、莊重和精緻瑰麗的氣質，但同時也具有威嚴、神秘的氣氛，反映了奴隸主階級的階級意識和審美觀點。」（《中國雕塑藝術史》）

張光直先生在《中國青銅器時代》一書中的論點與王子雲先生相近但與李澤厚先生的論點卻大相徑庭，他認為青銅器上駭人而詭異的獸頭，尤其是人頭置於猛獸口中的形象，不是吃人的影像，而是人與自然的和諧相處，是象徵祖先保護神對人類的佑護，因此青銅器雕飾的獸乃相助者而非敵對者，特舉了著名的虎食人卣為例，在一隻面目可怖的猛獸懷中抱著的一人，如果是吃人，人卻毫無驚恐掙扎之感，反而左顧右盼神態安詳，似乎要說些什麼，認為這足以證明商周青銅器的雕飾是體現祖先的仁慈與佑護，因此張光直先生稱之為虎乳人卣，如果是這樣，商周青銅器的藝術風格更平添了幾分神秘和詭異，其恐怖猙獰的氣氛就要減弱很多。

藝術和美是密切相連的，因為藝術就是一種美，如果沒有美就無藝術可言了，藝術必須具有美的特徵才能稱之為藝術，才能具有特殊的美的藝術風格，商周青銅器雕飾著奇特詭異花紋的動物，各種散發著神秘色彩的有異於現實中形象的動物造型附著在、爬滿了青銅器的表面，在人的視覺感官中留下了陰森詭秘的印象，這些青銅器雕飾美嗎？答案是肯定的，它不過是不同於我們通常習慣欣賞的美，是一個特殊歷史時期所特有的美。

　　藝術的美對人具有認識作用和教育作用，這些作用必須通過人對藝術作品的審美才能發生，試想在一個彩旗獵獵香火繚繞的重大祭祀場合，一排排盛著牛頭、羊頭、美果甚至人頭的閃著燦燦銀光的青銅器，是為冥冥之中的列祖列宗、無上威力的神靈而奉獻的，承擔著人與神進行溝通的重擔，是作為子民的後代所奉獻給祖宗神靈的人間最美好的東西，青銅器滲透著恭敬仰慕之心，要顯示出其特殊的象徵性功能，必定要引起人的感官關注才能達到，因此對青銅器要進行最美的藝術加工。直接將貢獻的犧牲置放在桌面上就沒有盛於陶製的器皿中顯得恭敬與重視，而盛在青銅器中就又顯得莊重嚴肅，之所以有如此的區別，在於人通過對雕飾著華麗花紋和造型奇特的器物的關注、審視、審美，發現了其中包含著的吉祥美好的隱喻，並由此聯想到了祭祀的精神內涵之所在。

　　在「鐘鳴鼎食」、「子子孫孫永保用」、「藏禮於器」的宴享、冊封、賞賜場合，那些過著富足生活的奴隸主貴族，也需要以美來妝點衣食住行、政教禮儀的生活，商周青銅器成為他們精神生活對美的享受的外在形式和必需品。商周時期雖然人類剛剛告別蒙昧時代進入文明的車道，但先民們已經繼承而且發展了對美的嚮往和追求。人與動物的一大區別就是他有自己獨特的創造美的能力，人類對藝術美有著發自內心地獨特的感知，對美的感知是與生俱來的，雖然有時是無意識的，但卻是本能的。

　　美術的「美」字，甲骨文寫作「羑」，金文寫作「𥺃」或「羑」，「羑」字有著和諧的對稱形態與比例，「𥺃」字像一個頭戴花冠的人像，說明到商周時期我們的先民已經對美有了一個較為明確地認識。古希臘畢達哥拉斯學派認為「美是和諧與比例」，東西文明達到了某種巧合，這種對稱在青銅器雕飾上的運用無處不在，無論是獸頭還是兩兩相對的鳳鳥、象、龍，抑或是繁複的裝飾紋樣，都有著對稱的布局構圖，把對稱與和諧比例發掘到了極致，這個時代的審美認為這樣才是美的，否則不會一而再再而三的不厭其煩的一件一件雕塑出無數計的青銅藝術品來。

　　商周青銅器的美也是非常功利的，青銅器的創造既要表現出對神靈的敬畏，又要表現出高人一等的權力欲望，雕塑的強健的獸頭，神秘的神獸，無

不將人的思想引向一個殘暴的無情的社會特殊階層所享有的特權，魯迅先生說：「社會人之看事物和現象，最初是從功利的觀點考慮的，到後來才移到審美的觀點去。在一切人類所以為美的東西，就在於它有用──為了生存而和自然以及別的社會人生的鬥爭上有著意義的東西。」原始人類對事物的認識，首先是為生存的需要，具有極強的功利性，商周時期青銅器藝術出現在「廟堂之事」上成為祭祀政治的借助物，體現著奴隸主對自己權力的肯定，是功利性的，「藏禮於器」更是赤裸裸地將藝術品的外在形象轉化為權利的內涵，也是功利性的，功利含隱於藝術的審美之上。

　　商周青銅器是藝術化了的人與神界交流的媒介，體現著先民們對神與神靈世界的理解。馬克思恩格斯指出「自然界起初是作為一種完全異己的，有無限威力的和不可制服的力量與人們對立的，人們同它的關係完全像動物同它的關係一樣，人們就像牲畜一樣服從它的權力」，原始人類剛剛從蒙昧走向文明，自覺的意識促使之開始關注自己生活的這個世界，那些奪取他們之中很多人生命的林火、山洪、疾病肆虐無常，人們又無能為力，便對自然界產生了無限的好奇與神秘感，也伴生出了無助的恐懼感，由其無助和人類的生存本能，而選擇了對神秘自然界的無奈的服從，促使人們幻想通過對這個神的世界的順從，換取自身的生存以及對這種生存的眷顧和護佑，在原始時期的人類看來人的誕生更是一個無法解破的迷，能夠創造人的自然力，是和大自然同樣有著巨大威力的神秘力量，這種力量與自然界的破壞力又是不同的，而且與人有著息息相通的關係，人類一代一代的繁衍，造就了祖先的觀念，而那第一任祖先是誰，他來自何方，沒有人曾與之謀面，因此與自然界的巨大威力一樣二者同樣沒有具體的外形相貌，來也無影去也無蹤，在先民看來他們雖然有些許區別，但有一點是共同的，那就是神秘，詭異又不可捉摸。

　　面對祖先與神靈威力所選擇的順從的方式就是祭祀，商周青銅器勾畫出的圖景就是先民們用最神聖的儀式，最好的犧牲，最精美的器具，甚至於人最寶貴的生命來換取祖先神靈的悲憫與保佑，以求得心理的安慰。中國奴隸社會特別是商代，特別重視祭祀活動，所謂「殷人尊神，率民以事神，先

鬼而後禮」，對自然界神靈，對已經死去的先祖都要不厭其煩的進行反復祭祀，有時是對一位，有時是數人或十幾個人和在一起舉行合祭，到了商晚期甚至形成了一種周而復始極為頻繁的「同祭」制度。遙不可及的祖先與神靈是存在於幻想與精神上的，而對祖先神靈的祭祀活動過程卻是實在的，對他們的敬畏是通過具體的物質的外在形象來傳達，這種外在形象還需有美的形式才能吸引人的注意，作為這一重大活動重要道具的青銅器，傳達出的是一種詭異的美，這種詭異的美是不同凡響的，看來恐怖猙獰，大不同於自然形象，那在青銅器上貫穿始終的獸面，在自然界是找不出來的，但它又有自然界生物面部五官的構成，說它是牛頭也好，是羊頭也好，它使人的視覺將之於現實相對照而產生詭異感，那些夔龍怪獸更是人們真實的想像出來的立體造型，它們或一足或兩頭，奇形怪狀，讓人匪夷所思，在一些青銅器如觥和卣，雕塑所塑造的動物也非常詭異與另類，大部分觥以動物（更是神物）為主，造型完全是臆想出來的，各種似曾相識的動物部件互相結合，在錯亂中產生詭異的外在形象，另一些如人面龍身盉，又塑造了一個人頭龍身的奇特之物，它完全出乎了人們對現實世界的瞭解程度，詭異是不言而喻的。

　　商周青銅器詭異的美不僅在外在的形象上，其所包含的暗喻也是詭異而神秘莫測的，縱觀青銅器雕塑，獸面是哭是笑抑或是憤怒，形象幾乎都看不出明顯的感情色彩，只有沉靜、沉寂與肅穆，獸頭如此，人面也如此，人面方鼎上碩大的人面，表情不哭不笑不怒，他不恐怖也不可愛，他只是一個人面而已，但你又似乎能從形象上感覺到其內心深處的微妙的變化，說不清也道不明，詭異感就產生了。還有遍布各類青銅器上的大獸面，它不僅在外形上很怪異，而且也同樣在表情上看不出來變化，它不是張牙舞爪的外露出猙獰憤怒，而是通過不可捉摸的沉靜使人顫慄，使人越想越怕，感到靜靜中將要爆發的威力，那些環眼尖喙的鴞鳥，奇形的龍大抵如此，還有吉祥的鳳鳥，在人們印象中美麗的羽翅，從不張開示人，就那樣仰面靜靜地站立著，寂靜的氛圍，單一的動態，甚至顯出幾分僵硬。商周青銅器之所以選擇這些詭異的造型，引起人聯想的詭異的表情，與先民們對神的神秘感的理解不謀而合，又在情理之中，既然是祖先，既然是給人以生命軀體、掌握著人的命運的神靈，必然具有兩重性的性格，首先它是人的保護神，是人類的創造者，

它具有母性的慈愛與溫柔的一面，但它又要像父親一樣懲罰錯誤罪惡、對外來的侵害冷酷無情，是嚴厲的，它有嗜殺的一面，是不憚於血淋淋的殺戮的，由此而不難理解為什麼那些青銅器上的雕飾都是一幅詭異神秘的表情了，因為它可能隨時變換面孔，只有在常態的靜止中才能最大限度表現這種多變，所謂以不變應萬變，所以猛虎懷中的人物才泰然自若，突出的獸頭雖然睜圓了雙目，卻沒有強烈的嗜人的動態，你只感到它在靜靜之中盯著你，只在詭異中有一股威力襲來。

商周青銅器的詭異的美，是彙集了偉大、雄壯、剛健、莊嚴、高尚、威懾而產生的綜合體，它雖然使人感到一些恐懼、神秘、痛苦，但卻產生出一種不可征服的崇高感，英國哲學家伯克說：「任何東西只要以任何一種方式引起痛苦和危險的觀念，就是說，任何東西只要它是可怕的，或者和可怕的對象有關，或者以類似恐怖的方式起作用，那就是崇高的來源。」商周青銅器雕塑的詭異直接指向了無法征服的，令人恐怖的神靈、祖先，是對神靈世界的詭異通過美的形式表達出來的最好的詮釋。

伍、商周青銅器雕塑藝術的成熟與發展

一、商代早期的青銅器雕塑藝術——由陶到銅

關於商周青銅器的分期，考古學家和歷史學家在田野考古和青銅器銘辭學的基礎上結合青銅器器形的雕飾紋樣進行了大量的研究，通過某一時期青銅器具有相對於其他時期的容易識別的某些方面共同特徵和要素，進行分期，郭沫若和馬承源先生的商周青銅器分期是主要的分期方法。郭沫若在1935 年寫出的〈彝器形象學初探〉一文中，對商周青銅器的器形、銘文、紋飾作了較全面的綜合研究，他將青銅器的發展分為五個時期：

（一）：濫觴期。相當於殷商前期。

（二）：勃古期。殷商後期、周初至昭穆之世。

（三）：開放期。恭懿以後至春秋中葉。

（四）：新式期。春秋中葉至戰國末年。

（五）：衰落期。戰國末葉以後。

1964 年馬承源先生在《上海博物館藏青銅器》一書中，綜合前代研究成果加以補充，進行了自己的分期：

（一）：育成期。商代盤庚遷殷之前。

（二）：鼎盛期。自殷商初期至西周昭王，青銅藝術的轉變抽象期。

（三）：轉變期。西周穆王以後至春秋早期。

（四）：更新期。春秋中期至戰國、秦，青銅藝術的更新時期。

（五）：青銅藝術的衰退，西漢時期。

其他還有幾種分期法，但無出其右，從前面兩種分期可以看出偏重於器形、紋樣和銘文，關於藝術的特點關注較少或者將青銅器的藝術風格與製造技法、器皿功能相混淆，分界含混。雕塑藝術是涉及到造型、材料、技術等各個方面的立體而極為複雜的藝術形式，它與平面的繪畫、紋飾裝飾有著明顯的區別，一個時期的雕塑藝術不但受到時代精神、審美趣味、社會因素的影響，也受到諸如造型內容、特殊材料、技術水準的影響，它的演變發展過程要綜合多方面來界定，因此本書基於上述雕塑藝術的特點把青銅器雕塑置入歷史分期和當時社會的大背景中，將其分為四個大的部分來進行分析：

（一）：商早期的青銅器雕塑藝術。由陶器陶塑藝術向青銅雕塑藝術的過渡，時間相當於夏末商初，截至於盤庚遷殷。

（二）：商代鼎盛時期的青銅器雕塑藝術，青銅器雕塑藝術的成熟昌盛期。時間由盤庚遷殷止於商紂亡國。

（三）：西周時期的青銅器雕塑藝術。這一時期的青銅器雕塑藝術呈現出輝煌燦爛的景象，自身的藝術特點也很突出，時間起自武王滅商建都豐鎬，止於周平王遷洛。

（四）：東周、春秋戰國的青銅器雕塑藝術，此時的青銅器雕塑技法水準提高到了新的高度，新的青銅器造型頻出，但氣勢逐漸衰落，時間自東周建立至戰國末期。

這個分期，將雕塑藝術的發展與當時當代的重大歷史時段相結合，兼顧了雕塑藝術與時代精神的結合，簡明整體，一目了然，便於研究時代的變化對雕塑藝術的重大影響。

　　商代早期的青銅器藝術和中國古文明發展初期的陶器有著千絲萬縷的連繫，不僅是由泥到金屬的材料上的變換，而且在藝術造型上也存在著繼承與發展的關係。

　　人類大約在三十萬年前從對自然生存環境的適應過程中掌握了火的運用，又經過了漫長的數十萬年，大約在一萬年前左右，知道了如何通過泥與火的操作結合來製作陶器，它標誌著人類已進入了對火的廣泛利用和熟食時代的到來，這是人類文明發展的一大飛躍。陶器藝術幾乎是和陶器的發明相同步，人類本能的對美的需求使得早期的陶器就有了一些簡單的造型。製陶工藝出現是新石器時代的標誌之一，中國出土新石器時期陶器的重要遺址主要包括黃河上游的馬家窯文化、中游的仰韶文化、下游的大汶口文化、龍山文化以及長江流域的大溪文化、屈家嶺文化、江浙一帶的河姆渡文化、良渚文化等。

　　陶器既是為了適應與滿足人類的生活需要而製作的，因而產生出不同用途不同造型的器物，如碗、盆、壺、罐等，在適合於實用的同時，塑造者結合對自然物象的觀察體驗，對這些實用的陶器進行了最初的造型設計，使之具有了基本的立體的形態，但其對陶器美的修飾重點不在器物造型本身而在於器物表面的紋樣裝飾，以半坡類型和廟底溝類型為代表的仰韶文化和以馬家窯類型、石嶺下類型、半山類型、馬廠類型為代表的馬家窯文化，在其遺址中出土的陶器上都以礦物質顏料描繪有動物紋樣和抽象的幾何裝飾紋樣，這些裝飾紋樣對美化陶器的造型所起的作用是顯而易見的，是器物裝飾的雛形。

　　銅器的出現使用在中國新石器時代晚期，製作比較粗陋，但卻標誌著一種新的生產關係、新的技術水準、新的材料的產生，在一個相當長的時間裡，中國存在著一個銅陶並用的時期，直到夏代末期，由於對銅的開採與冶煉技術的提高，特別是「禹鑄九鼎」使得銅器具有了一定的象徵性，銅自身的價值和文化價值提升到了一個前所未有的高度。商滅夏奪取了夏的政權「鼎遷於商」，銅的運用規模迅速擴大，尤其是夏商交替時期青銅的發明，為青銅器在商周兩代的空前繁榮打下了基礎。

　　銅的開採與青銅的冶煉是一個複雜的過程，需要大量的人力物力，商代的青銅器一開始就歸為奴隸主貴族所使用和壟斷，奴隸們是無權享用的，他們的日常生活仍然以使用陶器為主，因此商代青銅器無論是造型還是裝飾都是以取悅和適應奴隸主需求為目的的，是為統治階級服務的，具有著特殊的功能。

　　由於年代久遠，出土的屬於夏代早期的青銅器實物很少，從幾件夏代青銅器可以看出其造型比較簡單，仍保留著一些陶器的氣息，如二十世紀八十年代在河南偃師二里頭出土的網格紋鼎，圓腹、三隻細長帶棱尖三角足、兩半環狀耳，與同期的陶器造型基本相同，圓腹是為了增加受熱面積傳熱快，細長尖足便於腹下添加燃料，實用性是很強的。（圖 5-1）同一地點出土的一件爵，造型與同地出土的陶器極似，圓桶狀器身，下也有三尖狀足，有細長的流和把手，器壁很薄，造型外觀似陶器般輕巧，流的造型很長，很隨意，和器身的長短大小沒有一定的和諧比例關係。商代早期的青銅器造型最初繼承了夏代的造型特點，但隨著青銅器地位的不斷上升，對造型的要求也越來越高，加之手工業技術的改進，青銅的配比也越來越科學，鑄造技術積累了更好更先進的實踐經驗，商代早期到盤庚遷殷，商代青銅器在造型雕飾藝術上呈現出跳躍式的發展，形成了這一時期的獨有特色。

　　歷史進入商代以後，青銅器造型比之夏代突然豐富起來，器形在鼎、爵的基礎上又增加了許多新造型，主要有：鬲、斝、盉、尊、壺、盤、簋等，幾乎囊括了商周時期青銅器的所有重要造型，但各類型的青銅器造型由於處於初創階段，造型一般都比較簡陋，還帶有手工陶器製作比較隨意的特點，如斝造型簡單粗壯，只是一支酒杯的造型而已；如爵，仍沿用夏器的三尖錐形足，足與器身的比例略顯矮短粗壯，流也長短不一，足的對稱分布不十分均勻，只是起到支撐的作用，這種情況在隨後出現的斝的造型上有所改觀，美的形式初露端倪。這一時期的鼎和盉也不很規範，如鼎除了沿襲早期的圓腹之外，還出現了方鼎，四足，有矩形器身的，有方形器身的。圓鼎三足，足有尖錐狀的，也有圓柱狀的，比較混亂，說明這一時期的青銅器還處在發育成熟期。

圖 5-1 網格紋鼎　夏

　　商早期後半段新出現的青銅器器形則比較規範統一，器物製作精好，造型規整，充分考慮和顯示了青銅的材質特點，藝術水準呈現出跳躍式的發展，這些器形包括尊、斝、壺、盤，造型勻稱，高寬比例適度，器體飽滿，製作也很細緻，如斝，寬寬的器身和三尖錐足的造型相結合，整器外部造型的三段式已經固定，高高的口沿柱和連接上下器身的把手，形成造型體積的豐富變化以及線條的相互對比，穩重大氣又不失精緻。尊則以整體的渾圓飽

滿的體積，顯示出造型藝術的美，敞大而外翻的圓口和小於口沿與器身的圈足，組合協調，彰顯出尊貴、莊重的氣質，造型與青銅的質感結合得非常完美。壺的造型是細長頸，大而圓的腹，與尊、鼎相比有濃厚的生活情趣。

在中國雕塑藝術史上，陶塑藝術幾乎是與古老的製陶工藝同步而產生的，儘管有的學者認為它與生殖崇拜有關，有的學者認為它是先民對立體的美的追求與欣賞的早期證據，但這些捏、刻、塑於陶器上與器物實用功能相結合的或單獨立體塑造的形象，都是以雕塑藝術的物質而實際的造型顯示出來的，反映了從遠古時期開始一直到奴隸制社會早期中國雕塑藝術的外在形態和獨特魅力。仰韶文化、馬家窯文化及大汶口文化的陶塑作品根據殘片可以看出有很多是陶器上的附屬雕飾品，優秀的製作很多，如陝西洛南出土的人頭形器口紅陶壺，通高二十三釐米，壺口捏塑成微微昂頭的小女孩頭像，似乎是隨意塑造的立體造型，外貌生動可愛。甘肅秦安大地灣出土的人頭形器口彩陶瓶、陝西扶風出土的仰韶文化時期的浮雕陶塑人面、傳出甘肅東鄉今藏瑞典遠東博物館的馬家窯文化半山類型人頭形陶器蓋，雕塑手法雖然原始，但也頗為富有情感，人物的面部五官特徵掌握得恰到好處，表情生動耐人尋味，整體的雕塑造型完整。

除了與陶器器物相結合的雕塑作品外，還有很多優秀的完全獨立的陶塑藝術作品，如湖北天門出土的青龍泉三期文化時期的陶狗、猴、鳥，黑龍江江寧出土的陶塑小豬、狗、熊，對動物的造型形態刻畫生動準確，對雕塑藝術的整體體積塑造手法的運用非常嫻熟。將器物的實用與動物造型相結合達到既實用又美觀的目的，這樣的陶塑在新石器時代也有很多發現，如陝西華縣太平莊出土的仰韶文化廟底溝類型晚期的鴞型陶鼎，山東膠縣三里河出土的大汶口文化晚期的豬形、狗形鬹，江蘇吳江出土的良渚文化的水鳥形陶壺。

雖然中國原始時期具有優秀的陶塑藝術傳統，但在商早期的青銅器上卻很少發現與陶塑藝術相當的此類青銅雕塑藝術作品。商周早期的青銅器可以稱作或者運用雕塑藝術手法的實例很少，這似乎是一個奇怪的現象，難道是這一時期的青銅器塑造與鑄造完全拋棄了業已形成的優秀傳統？這可能和當

時由於從陶到銅的轉換在青銅器鑄造技術上出現了暫時的還無法解決的問題有關，最有可能的就是製範模問題和青銅合金配比的問題，雕塑的造型遠比一般的器物造型複雜，陶器的造型與陶塑只需用陶泥一次塑完定形即可，而青銅器雕塑需要鑄造轉換成青銅材料，必須經過製作範模的過程，而且是內範模、外範模都要進行嚴格精心的翻製，解決了範模問題，還要解決青銅材料的合金成分問題，因為純銅的流動性較差，如果雕塑造型複雜而有很多的細節突出部，合金配比不好的銅液就不能很快很好的到達那些地方從而產生澆鑄不到的孔洞，所以就要按一定的比例在銅液中加鉛、錫等金屬，以增強流動性，增加澆鑄青銅器的成功率，顯然，造型越複雜範模的製作難度就會越高，對青銅的合金比例精度要求就高，如果陶塑上造型生動，體積多變的塊面要範製成陰模，拿去燒製成陶範，再行澆鑄青銅就有許多技術問題要解決，比如鏤空，比如一些高而翻卷的突起。夏商早期的青銅器鑄造，青銅的原料配比還在實踐摸索之中，馬承源先生在《中國青銅器》一書中詳盡分析了各個時期的青銅器合金成分，通過抽樣得出結論，屬於二里頭文化時期的青銅器的成分配比含量極為不穩定，表明合金配比的知識仍處初級階段，直到商代早期（二里崗期）青銅的合金配比才趨於合理一致。

在商早期青銅器上有很多證據可以證明這一時期的範模翻製有問題亟待解決，如鼎，尤其是體積較大的鼎，1974 年河南鄭州張寨南街出土的高一米的兩件獸面紋方鼎，它的口沿上的兩隻耳，不是四面封嚴的而是一面敞開形成凹槽狀，這可能就是因為既不想鑄成實心費料加重重量又無法很好解決內範問題（內範無法取出）而產生的，相同的情況還有如湖北黃陂、河南鄭州、山西平陸出土的獸面紋鼎（分別高五十八、七十三釐米）。

描繪裝飾紋樣使器物看上去既美觀又有一定的象徵性含義，在中國舊石器晚期就已出現，到新石器時代先民們除了滿足於實用需要之外，對色彩、光澤、質感和各種造型的審美感受趨於成熟，仰韶文化和馬家窯文化各類型的原始陶器上都有大量的彩繪圖案出現，仰韶文化的紋樣，可區分為數種類型，其中以半坡類型和廟地溝類型的彩陶藝術成就最為傑出，以西安半坡、臨潼姜寨為代表的半坡類型，花紋多繪於陶器的口沿、器肩部、器腹上部等

比較醒目的位置，或繪於敞口器物的內壁，花紋內容有三角、斜線、波折線等幾何紋樣和描繪動物的紋樣圖案，半坡的人面網紋、魚紋，姜寨的蛙紋，寶雞北首嶺的水鳥銜魚紋都是這一圖案的典型形式。而以石嶺下、半山、馬廠類型為重要代表的馬家窯文化彩陶紋飾，花紋多為幾何紋樣的豐富變化，以漩渦紋、鋸齒紋、網格紋、米字紋及變形人與鳥紋為主，構圖簡潔明朗，極富裝飾的美。

同樣的圖案紋樣裝飾在這一時期的石器、玉器上也在表現，只不過不用筆改用刀具來磨刻，內容主要有獸面紋和幾何紋飾兩種，如良渚文化和紅山文化都出土了裝飾刻工優異的大量的玉琮、玉璧、玦、璜等。這些陶器、玉器、石器上的裝飾紋樣，已經形成了中國器物裝飾造型的基本輪廓，李澤厚先生認為：「占據新石器時代陶器的紋飾走廊的，並非動物紋樣，而是抽象的幾何紋，即各式各樣的曲線、直線、水紋、漩渦紋、三角形、鋸齒紋種種。」並且通過對比認為「這裡還沒有沉重、恐怖、神秘和緊張，而是生動、活潑、純樸和天真，是一派生機勃勃，健康成長的童年氣派。」對其整個裝飾藝術風格的論斷闡述的是比較準確的。彩陶上的裝飾紋樣反映到商周早期的青銅器裝飾紋樣上，主要表現是大多或以帶狀形式刻畫在器肩與器腹上，或以粗大的單線條刻畫於器腹上，這些青銅器如河南輝縣出土的波狀紋鼎。人字紋鬲、互鬲、獸面紋斝、弦紋盉，河北槁城出土的連珠紋罍等。波折紋、網紋、漩渦紋這些簡單的幾何紋表明了商早期青銅器紋樣雕飾是受到彩陶藝術影響的。

隨著祭祀禮儀文化對審美的特殊要求和青銅器製作鑄造技術的提高，商早期紋樣在繼承一部分彩陶幾何紋樣的同時，又形成了獨具時代特色的龍紋、獸面紋、雲雷紋，並逐漸成為商周青銅器雕飾藝術的主紋飾，這一時期稍早的獸面紋只是著重刻畫突出的兩眼珠與眼眶，如河南鄭州出土的獸面紋爵。其後雖然雕飾向著繁複發展，也只是在突出兩隻碩大雙目的同時，以幾乎抽象的線條形式來刻畫出獸面的面部，龍紋、雲雷紋也都以抽象的線條為主，形成了商代早期青銅器裝飾紋樣的抽象裝飾特色。（圖 5-2）

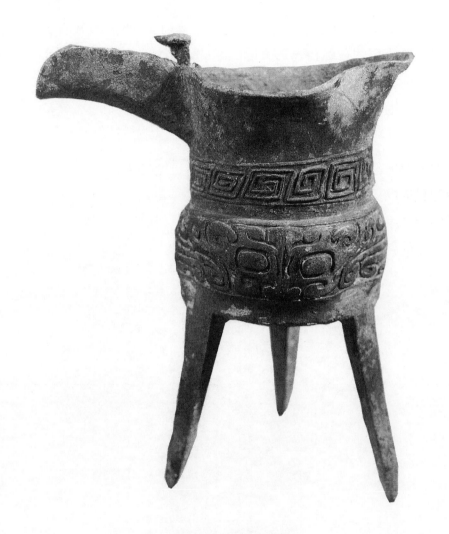

圖 5-2 獸面紋爵　商

　　商代早期的青銅器雕飾紋樣起初較多的是以突出於器面的陽刻線形式出現的，很明顯它的製作方法是在範模未乾時陰刻上去的，這種刻畫比較簡單，對範模沒有特殊的要求，但要在陰形範模上做細緻的刻畫必須掌握陰陽形體轉換的問題，比如對稱、刻線深淺的和諧，才能保證陰形範模翻製成青銅器後仍能美觀，商早期一些以此種方式裝飾的青銅器顯然不夠精細，所以線條形式顯得粗陋，如單尊，這種情況後期有所改觀，開始大量地在青銅器泥型塑造時就雕刻出所需的紋樣來，這樣便於掌握整體的紋樣布局和比例，

以及線條的粗細、深淺、轉折，還可以反復修改，因此商早期青銅器紋樣雕飾越來越精美細緻，複雜的雕飾開始出現，如上海博物館藏的一件獸面紋罍，以平面雕的形式在保持器形大面的基礎上，採用陰刻剔底的手法，造成複雜陰陽線條和陰影的對比，獸面雙目高而突出呈扁圓形，雕飾極其瑰麗，顯現了雕塑藝術的獨特完整形態和藝術魅力。

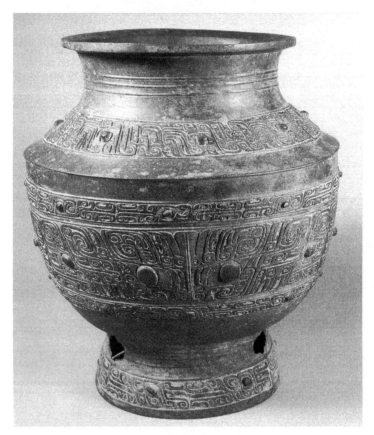

圖 5-3 獸面紋罍　商

　　新石器時代陶塑藝術沒有在商早期青銅器藝術上充分顯現，並不能說明這一時期的雕塑藝術就成為空白，對具有平面繪畫性質的線條的摒棄轉而大量採用平面雕，就說明商代早期的紋樣裝飾已經發現，適於繪畫表現的平面的線並不一定適宜於對青銅器的整體形體體積的突出，基於此逐漸出現了稍有體積起伏的類似於浮雕的雕飾，如出土於陝西城固的獸面紋罍，出土於安徽的龍虎尊等，青銅器上雕飾的大獸面與龍虎造型，已突出器表，與平面的

雲雷紋裝飾形成層次反差，使青銅器產生了豐富的造型變化，很具有雕塑的美。（圖 5-3）

另外，商早期的青銅器整體造型也向富有體積感的雕塑美而發展，由於夏入商以來起初的青銅器造型只注重實用，造型比例，整體的體積感不太講究，因此有一些單薄，如爵、鼎，而此後出現的新的器形，如鬲、觚、斝、尊、壺等，不僅突出了造型比例的優美，而且注重造型體積的美觀，如壺的極富體積感的腹與細而長的頸，觚的整體輪廓的雙弧線及棱脊的出現，都使人感到青銅器體積的飽滿圓渾，結構感也很強，從中可以品味到雕塑的意味。

商早期的青銅器雕飾藝術雖然初期受到彩陶藝術的影響，但很快在藝術實踐中找到了更好的藝術表現形式，那就是具有造型美和體積感的雕塑藝術的形式，雖然還不能完全說明這就是雕塑，但其已經顯示出雕塑藝術的萌芽，事實證明，這株幼小的萌芽在商周青銅器藝術的發展過程中越來越有生命力，直至開花結果，成為舉世矚目的商周青銅器雕塑藝術奇葩。

二、商鼎盛時期的青銅器雕塑藝術──雕塑形態的確立與繁榮

盤庚遷殷是商代政治經濟生活一個大的轉捩點。中國東漢時期的天文學家和文學家張衡曾寫過一篇〈西京賦〉，賦中寫道：「殷人屢遷，前八而後五，居相圮耿，不常厥土。」指出自商的始祖契開始到商的建立滅亡，整整六百年間，作為其政治、經濟、文化中心的國都卻有十三次遷徙的歷史，前八是指契到湯十四代王的八次遷徙，遷徙的區域基本上是在今山東和河南境內的黃河兩岸，湯滅夏建都於亳後，自商王中丁開始，河亶甲、祖乙、南庚至盤庚，平均二十年一次又有五次遷都的過程，五個國都分別是：「傲」（今河南鄭州附近）、「相」（河南黃縣境內）、「邢」（河北邢臺附近）、「奄」（山東曲阜境內），盤庚遷殷完成了商的最後一次遷都，「殷」現代考古已經證實在今河南安陽西北洹河之畔的小屯村周圍。

盤庚是一位有才能有遠見的政治家，由其主持的商代最後一次的遷徙，使商擺脫了中衰的危機，盤庚遷殷後努力推行祖先成湯的德政，讓百姓安心生產，休養生息，「殷道復興，諸侯來朝。」（《史記‧殷本紀》），使得

商朝「至紂之滅，二百七十三年，更不徙都。」（《竹書紀年》）定都「殷」使經常處於動盪不安的商人第一次有了長期安寧穩定的生產和生活環境，有力地促進了商王朝社會和經濟的發展，大大鞏固了商王朝的政治統治。而穩定的社會政治環境、經濟的發展、精神文化生活的需求，促進了手工業水準的大幅度提高，為本有著優良傳統的商代青銅器的勃興客觀上提供了極為有利和重要的條件。

從盤庚定都殷到商紂亡國，商代青銅器無論是器形、紋樣和雕塑藝術都空前繁榮起來，具有顯著的時代特色，首先出現了很多造型獨特的新的青銅器造型，如觥、卣、彝、瓿、角，這幾種器形都與酒有關，觥、卣、彝是盛酒器，角是飲酒器，它們的功用彷彿為我們描繪了一幅奴隸主貴族過著奢華生活歌舞昇平的景象。

商代這一時期出現的新器形酒器占大部分，青銅彝造型為方形，是飲酒器中重要的器具，方形的青銅器在商代早期的青銅器中是不多見的，僅在鼎上偶有出現，這一時期的彝，頂蓋似屋頂，為整面裝飾，四面四角都有棱脊，造型雕飾很華麗，著名的如殷墟婦好墓出土的婦好方彝和婦好偶方彝。婦好方彝高三十七釐米左右，在已發現的方彝中體形比較大，從口沿看剖面為矩形，整體分三部分，屋頂似的頂蓋，方形的器身和方形內斂的圈足，三段造型比例非常協調，器蓋和器身通體主雕飾為巨大的獸面，器蓋上雕飾的獸面為角下吻上呈仰面，器身上為下大上小雕飾的兩獸面，空檔中的浮雕有對稱的夔龍和鳳，底面刻劃有雲雷紋，在器蓋的四周與四棱處有高高的突起於器表面的方條形棱脊，強化了整體的方形線條輪廓，也豐富了造型的變化，使得整體具有俊健、挺拔的氣勢，這件方彝在造型和紋飾方面都堪稱此種青銅器的代表。婦好偶方彝與婦好方彝同出土於殷墟五號墓（即婦好墓），此方彝與已出土的常見的方彝不同，外表看上去似為兩個方彝合併組成，根據這一特色郭沫若先生為其形象的命名為婦好偶方彝，偶即雙也。此件方彝高六十釐米，長八十八點二釐米，是已發現方彝中最大者，整體也分成三段，匠心獨具之處在於屋頂似的器蓋，在蓋沿長邊處塑造有似木椽的裝飾，器身成半弧形內收，方形圈足微呈梯形且中心部切掉透空的一塊，似有四足，立

體造型變化多端，即瑰麗多姿又穩重大方，顯出王家氣派。這件方彝的雕塑形式運用也豐富多彩，很有特色，除了以每條器身中心棱脊為鼻脊的大獸面和鴞面外，最突出的是器蓋上對稱淺浮雕的鳳鳥和兩側面半圓雕的象頭，象頭張口卷鼻，象鼻伸突出於器表面呈立體狀態，五官其他部分以商代特色的裝飾手法加以處理，僅此立體的半圓雕象頭如需翻製範模，既要保證個體的完整，又要考慮脫模，說明商代鼎盛時期的青銅器雕塑在範模製作和澆鑄技術上已經非常成熟。最具雕塑藝術特色的是器蓋上的鳳鳥雕飾，兩隻鳳鳥隔著中心的鴞面對稱而立，採用淺浮雕形式，體積進行了強力壓縮，起物線非常薄，因此為了突出體積感而省略了大部分的細節，只突出鳳身和長而拖地的長尾，造成清晰整體的浮雕輪廓線，在繁複的器物雕飾中形象一目了然，在一定光線下體積感很強烈，達到了極好的浮雕藝術效果，是優異的淺浮雕作品。

　　觥和卣也是商代鼎盛時期占據著重要地位的青銅器形，這一時期的卣似乎是由商早期青銅器中的壺演化而來的，區別在於卣與壺雖都有提梁，但卣腹膨大卻無壺的細長的頸，所以口沿比較敞闊，另一情況是卣有細長頸者提梁底端都在器腹中部，提力點靠下，比較穩重。卣雖然在這一時期才集中出現，器物造型形式卻已多種多樣，既有外部為動物造型的卣，如虎食人卣、豕卣、鴞卣；也有方形卣，如安陽出土現藏日本白鶴美術館的獸面紋卣；有圓腹寬大無頸的卣，如安陽出土的鳥紋卣、雷紋卣、亞址卣；有圓腹長頸的卣，如安陽出土的冊告卣、北單卣；有方腹長頸的卣，如安陽出土的獸面紋卣，現藏日本白鶴美術館的亞卣，種類繁多。

　　觥作為青銅器中的酒器在這一時期一出現就顯示出十分獨特而神秘的造型藝術色彩，它的造型大致分兩種，一種為似獸而非獸的器形，基本分上、中、下三部分，上部為器蓋，造型是一神獸，中部為圓腹，帶手柄，下部為圈足，雕塑感很強，雕飾也很華麗，著名的如安陽婦好墓出土的獸紋觥，大司空村出土的象首獸面紋觥。婦好墓出土的獸面紋觥，造型非常奇特，流的部分塑造成一隻蹲踞的怪獸，四腿爪清晰可辨，手柄處為一隻挺胸而立的鴞，二者結合其含義神秘莫測。象首獸面紋觥則在保留圓腹的基礎上，將器

蓋塑造成長鼻回卷的大象頭，形成雕塑造型與器物的完美結合。

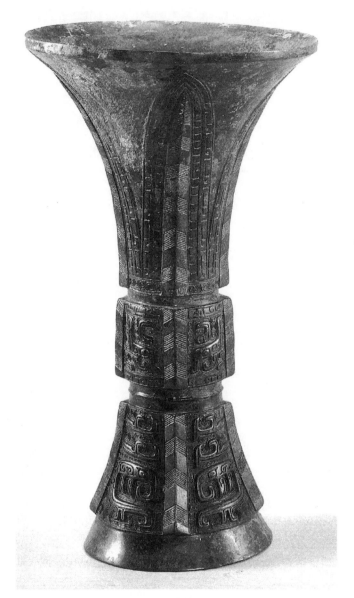

圖 5-4 父己觚　商

　　另一種觚的造型是直接將器體塑造成動物形，有牛、羊、豕等，器蓋即為動物脊背，獸口即為流，有四足，是以完整的雕塑形態出現的，著名的有現藏日本藤田美術館的羊觥，婦好墓出土的司母辛觥。

　　商周鼎盛時期的青銅器不唯有新的造型的增加，而且舊的器形也出現了很多的變化，展現出新的塑造形式。造型變化最大的是觚和盉。商代早期的觚，粗短矮小，還談不上優美的造型，僅僅是實用器而已，而商代鼎盛時期的觚，造型有很強的觀賞性，體面上的雕飾不再是簡單的環帶式，素面面積減少，雕飾面積往往占到三分之二以上，有的觚通體都施雕飾且加有棱脊，進一步又出現了方形觚，變化更為豐富，具有特色的如河南安陽出土的父己觚、亞址方觚，父己觚高五十六釐米，一改商周早期造型的粗短，拉長了器體，使之細長挺拔，形成「）、（」的優美雙弧線，口體部的細長蕉葉紋裝飾和平均分割的通體棱脊，又突出了造型的修長感，浮雕形式的花紋裝飾頗為抽象，富有圖案美，整器塑造得亭亭玉立，富有女性化特徵。（圖5-4）亞址方觚整體為方形，見棱見角，四角和各面中部共計八條弧形棱脊，尤其是口體由蕉葉紋變化而來的棱脊，托起巨大的敞口，舒展大方，圖案為抽象的獸面紋，整體俊朗。

　　盉的造型變化也比較大，商代早期的青銅盉為袋足有管狀流口，造型變化不很豐富，還具有陶器的遺風，而商鼎盛時期的青銅盉則更講究器物的立體造型美，雕塑也漸豐富瑰麗，如婦好盉，左、中、右三件大方盉及人面龍身盉。婦好盉在基本造型上承襲商早期盉的形態，弧形頂，斜管狀流，下體如鬲，分襠款足，空心鋬，但改變了足的尖跟而塑造為低矮的柱形足，誇張了足袋，使之更對稱更豐滿，鋬上雕塑著牛頭，小口寬沿，頸部雕刻環帶狀抽象紋樣，三袋足陰刻大獸面，以立體圓點突出大獸目，整體造型沉穩。（圖5-5）

　　人面龍身盉是著名的具有商代鼎盛時期造型特點的青銅器，它保留了管狀流而沒有鋬，器蓋別具匠心地高浮雕為長角人面，足為圈足，器體上雕飾的繞器一圈的龍身強健的利爪與人面相結合，形象詭異，器身及流口處淺浮雕有鳳紋龍紋、獸頭，更增加了器物神秘感，這是一件造型極為特殊的青銅盉，也說明商代鼎盛時期的青銅器雕塑造型豐富而多變化。

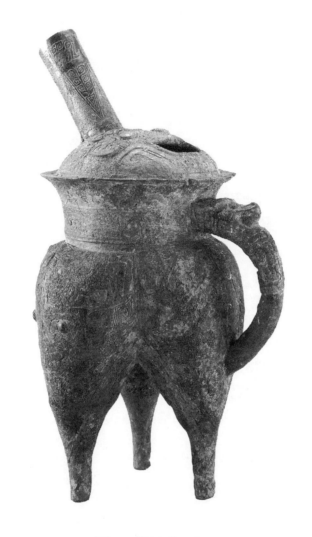

圖 5-5 婦好盉　商

　　將舊器形以方型面貌出現的有很多，如安陽出土的獸面紋方罍、司隻母方壺、亞址方尊。方形青銅器造型的不斷出現，顯示出商代鼎盛時期青銅器雕塑對塊面立體造型的認識進一步加深，也體現出對俊健挺拔的美的審美喜好。

　　商代鼎盛時期青銅器在雕塑藝術方面的最顯著特徵，在於器形的雕塑感加強了，不但雕塑的內容大大豐富，而且出現了以動物立體雕塑為主的動物形器，出現了與之相對應的雕塑形式。商代早期的青銅器造型更多地是從

實用性出發，且受陶器製作方法的影響較深，還未將造型與材質完美結合起來，特定材質所適合表現的造型形式還遠未發揮出來，如早期的鬲、盉、觚等，外觀造型仍取陶器的基本造型，可以看出鬲、盉的袋足仍承襲陶器的泥條盤築法，觚仍似乎是在簡單的轉盤上旋塑而成，體積感偏弱，鬲、盉的三袋足之間，袋與器身之間比例關係粗率，外輪廓也不規整，觚的高寬比率和大口小口比較隨意，還談不上對美感的重視，或可說是對美的欣賞仍在實用性的需求之下，雕塑感也就無從談起。

商代鼎盛時期的青銅鬲、盉、觚注重追求美的造型並且已經達到了很高的製作水準，這一時期的鬲、盉，整器造型基本上已經分為三段式，矮短回收的束頸，肥大而飽滿的袋形器腹和三柱形足，外觀輪廓曲折豐富，器腹飽滿外突富有雕塑體積的張力，在對稱比例方面一絲不苟，加上精心雕飾的華麗的花紋，觀賞性極強。

觚的造型變化也很大，由矮短寬闊而向拉長窄細方面發展，雙「）、（」輪廓曲線非常對稱和均勻，口與器身的比律趨於一致，說明這時期無論從美的欣賞和工匠製作都已認可了這一造形比例，一直沿用下來，有的觚口是經過精細加工塑造的，一般的轉輪製器不可能達到如此的藝術效果。

扁足鼎在商早期青銅器造型中已經出現，但造型不十分考究，第一扁足與器身的長寬對比較為懸殊，要麼器身過大，要麼扁足過長。第二扁足與器身的銜接角度未盡合理，造型穩定感不強。第三扁足的造型變化少，多用整塊扁刀狀，無甚突出雕飾。而商鼎盛時期扁足鼎具有很強的雕塑立體感，在於其扁足與器身的對比比例日趨一致，或挺拔，或穩健，二者造型相得益彰。扁足與器身銜接的角度趨於一致，大多為近 90 度角，整器穩定。扁足的雕塑塑造加強，足尖的變化很多，還有將扁足塑造為各種動物造型的，如婦好鼎，整體觀感穩重與秀麗並重。

商鼎盛時期青銅器雕塑感加強的另一個顯著之處在於對方形造型的認識。方面線條直率，塊面感強，宜於表現結構的力量感和體積感，現代寫實主義雕塑的造型方法在雕塑初期和塑造過程中就多以方塊面觀察表現雕塑的體積結構轉折，使雕塑更富有立體感。這一時期方形青銅器的雕塑感也是很

突出的，如前提到的方卣、方盉、方尊、方罍。以亞址方罍、亞方卣為例，罍是商周青銅器酒器中體形甚為高大的一種，亞址方罍高 44 釐米左右，整體器身為方棱四面形，開口呈方形外翻，四足為三棱面的尖足，雕塑有獸頭的口沿上的雙柱也為棱面分明的方體，為了加強這種見棱見角的方體造型，器身和足都有方形棱脊，獸面及紋樣的裝飾以平面雕為主，整器線條勁力直挺，塊面規整順暢，塊面與塊面之間，線條與線條之間雖交錯複雜，但卻結構明顯，造型具有結構美。特別值得注意的一個細節是：四足的三棱面交接觸地處，原來應為尖跟，但卻將通底的棱脊加寬加厚，變為方足跟，保持了方形結構的整體統一，可見對方形雕塑結構的追求是有意識而為之的。

卣多為圓腹圈足造型，方形的卣雖然少見但卻別具雕塑美感，亞矣方卣具有代表性，這件卣將圓腹改為四面立體的方型，將圈足也改為了方圈足，但又不是簡單的以圓變方而已，而是結合直線的特徵，體形以高大為主，整器棱角清晰俐落，提梁雖為圓弧形，但也分為棱面與器身合諧，在器腹的四個交棱兩面各浮雕獸側面，構思奇妙，即突出了方型的立體結構，又雕飾豐富，內容形式及雕塑感三者俱備。

棱脊和突出的小型雕塑附件對商鼎盛時期青銅器的雕塑感表現也起著很大的作用，青銅器上裝飾突起的棱脊在商早期青銅器造型上比較少見，而在鼎盛時期卻是普遍現象，有學者認為棱脊大概源於範線（現代模具翻製在雕塑上形成的分塊線稱工作線），在夏商早期的青銅器上經常看到明顯的範線印跡，雖經過打磨修整但仍很清晰，這是範塊分模合範的產物，而商鼎盛時期的青銅器上就很少能看到明顯的範線痕跡了，這一方面是範模製作技術的提高，經驗的積累使然，棱脊的出現也是一個原因，因為觀察這一時期的青銅器塑造的棱脊，大都在器物的棱尖或形體高點上，分布也很對稱，和合理的範塊模範線基本吻合，在範模翻製時把範線製作在棱脊高點上易於修飾打磨，這是模具翻製常識，可見這一時期已經熟練掌握了這個技術。但是無論它的來源起因如何，棱脊所起到的加強青銅器造型的結構感，強化器物的線條輪廓和豐富體積的起伏作用是肯定的。亞址方尊通體 24 條棱脊相互對稱，在體積上形成層次變化，每面中心的棱脊除理也很有特色，將其做為獸面的鼻脊，使獸面突出具有立體感，這在商鼎盛時期青銅器塑造上是常用的

手法。

　　在青銅器上塑造小的雕塑附件和將具有實用功能的青銅器附件加以雕塑裝飾，在這一時期繁榮起來，這在早期青銅器上也是不常見的，這樣的器物很多如旅盤、北單卣、亞址方尊、鳳頭斝等。北單卣將提梁雕塑成雙頭連體蛇，造型實用合二為一，提梁與器蓋的連接鈕又雕塑成一隻生動可愛的伏蟬，器物的觀賞性大大超過了實用性，僅僅做為一件陳設雕塑也是可圈可點的，同樣的還有旅盤、鳳頭斝，斝做為飲酒器，通常口沿雙柱上為傘蓋形裝飾，但這件斝將其雕塑為兩昂頭挺立的鳳，通過藝術化的雕塑造型賦予了青銅器高貴的氣質。旅盤做為水器，本為盛水之用，為了增加觀賞性和趣味性，在盤的口沿一圈雕塑了六隻生動的水鳥，如鳴如戲，使普通的生活用器生氣昂然、卓然有趣。

　　商代這一時期青銅器對雕塑美的感悟和追求，使雕塑內容大大增加了。早期的青銅器雕飾內容較少，集中在獸面紋，龍虎等內容只是偶有出現，商代鼎盛期的雕飾內容則包羅萬象，牛、羊、鹿、虎、豬、神獸、鳳、鴞、龍、蛇、魚、鴨、蟬等等都有表現，這些現實中的動物本身所具有的造型體積、結構形態特徵是雕塑藝術表現的極好素材，與此對照，商代早期平面抽象的幾何紋如雲雷紋、竊曲紋退到了次要的裝飾地位，往往做為底面以刻劃細線的方式起到陪襯作用。

　　豐富的素材需要與之相適應的雕塑藝術表現形式，商代鼎盛時期的雕塑手法也因內容而定多種多樣豐富多彩。直接體現雕塑魅力的是大量的圓雕，典型的圓雕包括各種以動物為造型的青銅器，如湘南醴陵出土的象尊、湘潭出土的豕尊，（圖 5-6）河南安陽出土的婦好鴞尊、司母辛觥等等，也包括青銅器上附屬的圓雕獸頭及小獸類，如河南安陽出土的旅盤、蟠龍紋盤口沿上的水鳥、亞址方尊肩部的象、鹿頭像。這些圓雕形象逼真生動，尤其作為器物造型的動物雕塑，塑造完整，已經幾乎看不出它的實用性。（圖 5-7、圖 5-8）

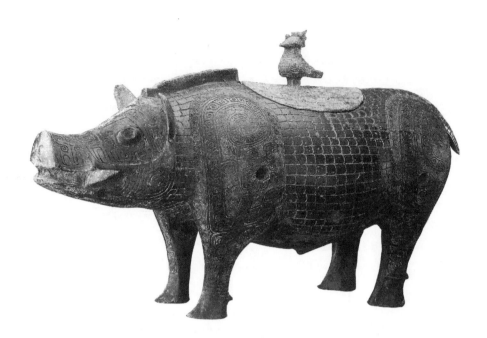

圖 5-6 豕尊　商

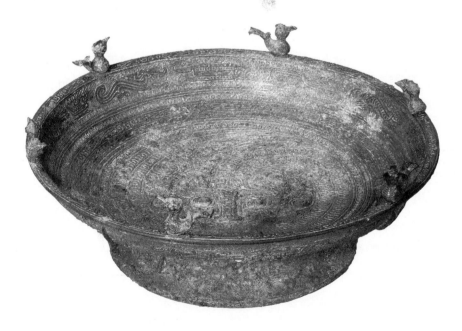

圖 5-7 蟠龍紋盤　商

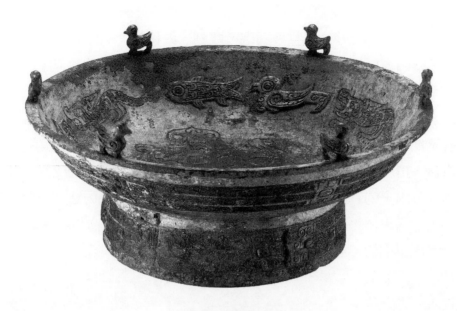

圖 5-8 旅盤　商

　　浮雕的形式很多，這一時期的青銅器上幾乎涉及了所有浮雕藝術形式，
如高浮雕、淺浮雕、薄肉雕、平面雕等，屬於高浮雕的如人面龍紋盉，對體
面壓縮浮雕起物線的藝術處理非常成熟到位。淺浮雕開始大量使用，成為這
一時期青銅器雕塑藝術的重要特色，商早期青銅器的大量獸面紋，基本上都
以線刻、平面雕完成，雕飾沒有高於器身，以線條的繁複、抽象為主，只是
獸目加高為圓點，醒目而突出。商鼎盛時期的獸面紋以浮雕的形式整體加厚
高於器身，由於和器物造型結合的原因，多用淺浮雕，如旅盤內壁雕飾的魚，
鹿方鼎、牛方鼎器身上的鹿面和牛面，婦好鉞上的雙虎等，這些浮雕加強了
青銅器的造型層次，使器身的輪廓和體積得到了極大地豐富，舊時的古董商
人稱這種雕飾為「三層花」加以重點收購，可見這一時期的青銅器看起來瑰
麗多彩，具有很強的雕塑意味。

　　薄肉雕由於凸起高度小，既與器物造型融為一體，又不同於一般的平面
雕和線刻的工藝化和體積的簡單化，在特定的光影照射下，能顯示出一定的
凹凸感，具有朦朧的美，薄肉雕比較多地表現小型動物，極好地體現出鳥、
魚、蟬等類小動物的輕盈、靈動感，如亞舟鼎、婦好鼎雕飾的蟬、獸面紋上
的鳳鳥。都是成功之用薄肉雕藝術形式的範例。

　　平面雕和線刻是商鼎盛時期青銅器雕刻中最普遍的雕塑手法，商早期的平面雕是利用塑造好的器物表面進行雕刻，紋樣表面高點就是器物表面高點，這種雕飾還僅僅停留在裝飾器物表面的性質上，雖然華麗但雕飾是為器物的實用性服務的，典型的如河南鄭州出土的獸面紋壺、陝西城固出土的獸面紋罍、湖北黃陂出土的夔紋鉞。（圖5-9）商鼎盛時期的青銅器平面雕除了保持早期的風格之外，又出現了較為立體的平面雕，具體方法是先將器物塑造好後，再在器物表面上塑一層平面，可高可低，在這平面上進行雕飾，如河南安陽出土的右方彝、獸面紋鉞、婦好瓿，都是以此方法塑造雕飾的。這種平面雕高出器物表面，形成的造型層次非常豐富，能產生變幻的光影立體效果，比早期的平面雕在藝術水準上前進了一大步。

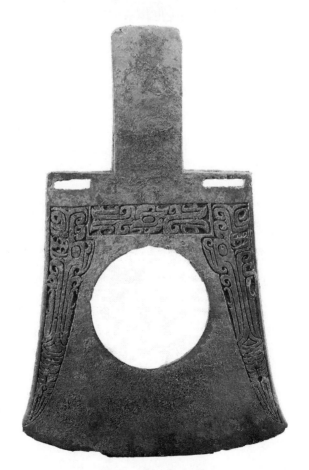

圖5-9 夔紋鉞　商

　　動物造型的青銅器在這一時期大量出現標誌著青銅器雕塑藝術的成熟，以動物形態塑造的青銅器形式多種多樣，第一種是半獸半器類，如各種造型的觥，上部頂蓋部分為獸類造型，而下部器身為通常意義上的器腹和圈足，還可以明顯看出器物的功用性。第二種為以器型為主體，以圓雕浮雕相結合的方法，充分利用器物的造型而塑造的動物形青銅器，如河南安陽出土的鴞卣、羊尊、四羊方尊。婦好鴞卣，自然地利用卣的圓腹造型為鴞腹，蓋頂部塑造出尖尖的鳥啄，將圈足塑造為鴞足，在器腹上線刻出雙翅，兩隻背靠背而立的鴞就栩栩而生了，這種動物造型的青銅器尚能看出器物的造型，但雕刻藝術的觀賞性大大增加了。第三種動物形青銅器，即為完全意義上的雕塑形態。如在河南安陽出土的司母辛觥、鴛尊、小臣艅尊。這幾件動物造型青銅器在功能上反其道而行之，將動物的腹部形成的空腔作為器物的容器，重點在於塑造動物的形態、特徵和體積結構。（圖5-10）

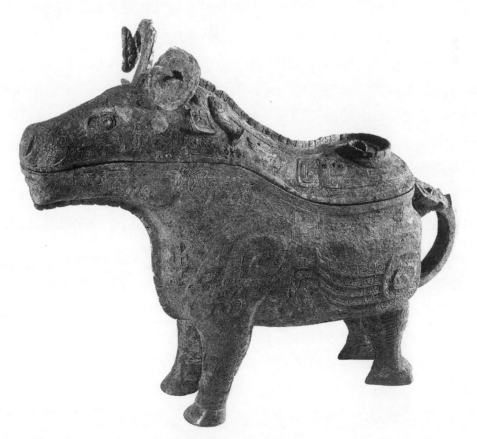

圖5-10 司母辛觥　商

　　這一時期出現的動物雕塑青銅器與同時期的玉雕、石雕相比較，在雕塑方法藝術風格上是一致的，相互之間有著緊密地聯繫，它們之間有幾個共同的重要特徵需要注意，第一，動物動態特徵的捕捉，無論是鴞的機警、羊的溫順、牛的憨厚，都活靈活現，生動自然，如鴞尊塑造的形象，挺胸昂頭，雙爪扣地，雙翅緊貼於身，尾羽下垂而緊縮，寓動於靜。第二，動態比較單一，雕塑以靜止動態為主，商代同一時期石雕、玉雕，無論是跪坐的玉人還是玉鳥、玉象，基本都呈對稱的靜止狀態。商代這一時期的青銅器雕塑也基本上為穩定的靜止形態，幾乎所有塑造的動物都為四肢著地站立狀，頭頸部無動態，形體結構對稱，如前所述的小臣艅尊、司母辛觥、鴞卣等，對稱而靜止的形體易於給人一種引而不發，凝重深沉而神秘的感覺，商代這一時期青銅器雕塑大都採用這種結構方式，看來不完全是為了器物的穩定，而和這時期社會風尚因素有關，靜止的雕塑動態所帶來的穩定感和威嚴感正附合了上層統治者的心理要求，證明了社會風尚時代精神對雕塑藝術的重要影響作用。第三，這一時期的雕塑藝術帶有極強的裝飾性。商周青銅器雕塑和其它材質雕塑的裝飾性特點是有其淵源的，中國早期原始美術以彩陶為代表，是以線面的裝飾構成結合為特點的，線與面組合形成的規律、對稱的圖案美也深刻地影響著商代的藝術，裝飾所形成的華麗的美感，也是奴隸主貴族奢華生活的需求和反映，另外，商代青銅器的功能也影響並導致這種裝飾性的氾濫，青銅器的造型和紋樣內容是和祭祀、禮樂緊密相關的，為了營造神秘而與現實世界不同的迷幻氣氛，採取裝飾處理的手法是大有必要的，它可以使人通過這些經過處理的理想形式形成豐富的聯想，是這一時期雕塑藝術的重要表現手法的主導組成部分。

　　雖然商代鼎盛時期的青銅器雕塑多經過裝飾化的藝術處理，但其整體雕飾與早期的裝飾相比仍是趨於寫實的，一個證據就是大量現實中動物形象內容的出現，與早期抽象裝飾紋樣不同，現實中的動物有著豐富變化的體積動態結構，過度的裝飾只會損害動物本身所原有的體積力量感和動態生動性，而適當的裝飾處理卻能即突出自然的動態體積結構，又富有觀賞性，這一時期的青銅器雕塑顯然已經注意了這一藝術規律，如豕卣、鴞尊。相同的情況還出現在很多青銅器附屬的小雕塑上，如亞址方尊、旅盤，這些雕塑形象基

本上是寫實的，豕、象、鳥動態特徵、結構比例都很勻稱，為了突出這種特徵又加以裝飾化處理，如亞址方尊肩部的象頭，象鼻、象牙寫實，而雙耳造成迴旋式，具有裝飾形式感，旅盤口沿上的鳥，雙翅雕飾為渦卷式線條，與寫實的頭部動態相呼應，豕卣突出了豬的長鼻大耳，在飽滿的器體上雕飾著滿鋪雲雷紋和竊曲紋，體積的塑造和裝飾的華麗相得益彰。

另一比較明顯的寫實性變化是作為青銅器主紋的獸面紋，早期的獸面紋以平面雕為主，常受器身造型的限制，因此多在線條上產生複雜的變化，形成抽象化的裝飾紋樣，往往要以突出的呈圓點狀的獸目才能觀察到獸面的整體形態，這一時期的獸面紋雕飾產生了巨大的變化，多採用了浮雕的方式，獸面的五官結構清晰，如安陽出土的亞魚鼎、亞矱尊等的大獸面，雙目雙角，鼻吻形成完整的獸面結構形象，體積突出變化，結構轉折也趨明朗。

三、西周時期的青銅器雕塑藝術──成熟的美

西周是指從武王滅商建都豐鎬起至於犬戎攻破鎬京幽王被殺這一時期，是中國奴隸制社會發展的頂峰。周立之初統治者鑒於商的滅亡，吸取教訓，大力緩和階級矛盾，對原商朝統治區採用籠絡和以商人治商的政策：一是「散鹿臺之財，發鉅橋之粟，以振貧弱萌隸」（《史記・周本紀》）；二是「釋箕子之囚」、「釋百姓之囚」、「封比干之墓」，三是允許殷人保有原來的土地和房屋等私有財產；四是封紂王之子武庚於殷，令修盤庚之政，從而使「殷民大悅」，隨著各項統治政策和休養生息政策的完善，西周二百五十年間，奴隸制社會的政治經濟文化在一個相對穩定的時期內得以快速發展。

周人本習於耕作，隨著「井田制」的快速全面推廣，促進了新的農業技術的發展，農業產量大大提高了，以農業為代表的經濟的強盛，刺激了手工業的昌盛，西周手工業的繁榮最重要的標誌就是青銅鑄造業的高速發展。

商代青銅鑄造為西周的青銅鑄造業打下了堅實的基礎，西周時期的鑄銅場所規模遠遠超過商代，洛陽北郊發現的西周鑄銅遺址，面積為 12 萬平方米，比商朝後期安陽苗甫鑄銅遺址大 10 餘倍。鑄造技術也大大提高，如在

製範模和鑄造中大量使用一模翻製數範及掌握了多樣的鑄悍技術，從而生產效率優於商代，使西周成為繼商以後中國青銅器雕塑藝術的又一個繁榮時期。

西周時期雖然掌握了先進的青銅器鑄造技術，但從已發現的青銅器實物來看新器形並不多，大多是在商代已有的器形上加以改造和增加雕飾的繁雜程度來表現對青銅器的重新認識，僅簠、盨、匜是周人的創新。

簠是祭祀和宴饗時盛放稻、黍、糧等飯食的器具，《周禮·地官·舍人》曰：「凡祭祀共簠簋。」，鄭玄注曰：「方曰簠，圓曰簋，盛黍、稷、稻、粱器。」簠出現在西周早期，在西周末到春秋很流行，春秋以後消失。簠的基本造型為長方體，分上下對稱兩部分，有方圈足，比較典型而有造型特點的簠為上下兩個梯形立方體相扣而成，下有近梯形圈足，如陝西扶風出土的伯公父簠、山東肥城出土的龍耳簠。

盨也是盛放黍、稷、稻等飯食品器具，它是由圈足簋變形而來的，基本造型為橢方型，斂口鼓腹，長邊兩沿有雙耳，圈足有蓋，如陝西扶風出土的伯多父盨、仲大師子盨。

商代的水器主要有盤、鑒、汲壺等，而匜是西周中後期出現並比較流行的水器，《左傳》曰：「奉匜沃盥。」意思即為執匜倒水用來洗手。匜的造型類似於觥的下半部，有流，後部有鑑，便於手握，有圈足也有柱足，如陝西藍田出土的宗仲匜、山西聞喜出土的荀侯匜。

西周時期青銅酒器少食器受到重視，酒器的減少大概源於商人淫酒以致亡國的教訓，周初統治者為了不重蹈覆轍，屢頒禁酒令，把禁酒列為了立國的頭等大事，如《尚書》中就特有一篇酒誥，言明聚眾飲酒者要受到嚴厲懲罰，甚至於殺頭。西周酒器的減少雖然使青銅器的功用方面減少了豐富性，但這絲毫沒影響飲食性青銅器造型藝術的逢勃發展，大量出土的飲食器如鼎、簋、鬲、簠、盨其藝術造諧是足以代表整個西周青銅器雕塑藝術狀況的。

鼎、簋、鬲等都是發端於殷商的飲食器，西周時期仍在青銅器中占有很大的比例，與商代的同類青銅器造型比較，發生的變化主要在三個方面，其

一，西周時期器物造型形成了多器形造型的融合，比較典型的是簋和鼎。商時期的簋是一個比較單一的造型，大致由鼓腹和圈足兩部分組成，形似現代的碗，有的有雙耳，而西周時比較典型的簋造型複雜，結構發生了重大的變化，如陝西臨潼出土的利簋、岐山出土的天亡簋、鳳翔出土的虎簋，它們共同的特點在於改變了殷商時期簋的兩段式而成為三段式，造型上部兩段大體和殷商時期的雙耳簋相似，而下部圈足又和方禁連鑄一起，使簋的高度驟然增高，形成一波三折的造型結構，使原來較為普通的盛飯器具增加了氣勢，造型更加穩重大氣，造型的視覺衝擊力也更強。西周時期還出現了帶四柱足的簋，同樣別具風格，這種簋吸收了鼎、鬲的柱足造型式樣，圈足下鑄成三足分襠式，如北京出土的西周早期的攸簋、伯簋、山東歷城出土的西周晚期的魯伯大父簋，這種藝術造型的簋抬升了簋的高度，使得造型較為玲瓏，下部柱足形成的空檔造成了豐富的空間透視，結構秀美，是西周時期青銅器造型藝術的首創。其二，西周時期的青銅器喜好在造型上添加大量的附屬雕飾，增加了欣賞性趣味性。在青銅器造型上雕飾大量的附屬小型雕塑是西周青銅器有別於商代青銅器的一個顯著變化，這種變化帶有普遍性，幾乎出現在各種酒器，如彝、尊、卣，飲食器，如鼎、簋之上。西周時期的青銅器造型已經不滿足殷商時期造型的規範與安穩感，改變這種情況通常的做法是在原有造型上增加具有裝飾感的造型分支突出於器體，如簋的雙耳下部加垂耳，在尊、彝的腹部兩側加造型奇特的鋬，或者在器物上加雕塑形態的小型附件，比較典型的如陝西扶風出土的四鳥扁足方鼎，刖人守門方鼎，天津市藝術博物館藏太保方鼎、陝西長安出土的鄧仲犧尊等。太保方鼎造型奇特，其鼎足比一般的鼎高一倍，顯得輕靈高挑，鑄有面對面折角伏龍一對分別在雙耳之上，使鼎的外輪廓複雜多變，更增加了造型的輕巧感，不復有殷商時期鼎的大氣與凝重。（圖 5-11）鄧仲犧尊是西周中期的青銅器，這件動物造型的尊，造型完整飽滿，又在尊的頭部、頂蓋、尾部、胸部各塑造了一個龍形小雕塑，主次分明，在器形穩定莊重中融入了靈動感。其三，青銅器造型進入西周以後，雕塑手法運用越來越頻繁，除了在造型上更加講究結構的變化和外形的繁複，還在於將很多細節雕塑化，這主要表現在將本具有實用功能的鋬、鈕、提梁加以塑造，使之既具有實用性又具立體的觀賞性，如上海

博物館藏盠鼎、陝西扶風出土的㝨簋、它盉、梁其壺、山東濟陽出土的象鼻足方鼎、河南平頂山出土的鴨形盉，此類青銅器特別多，造型也頗為豐富。（圖 5-12）

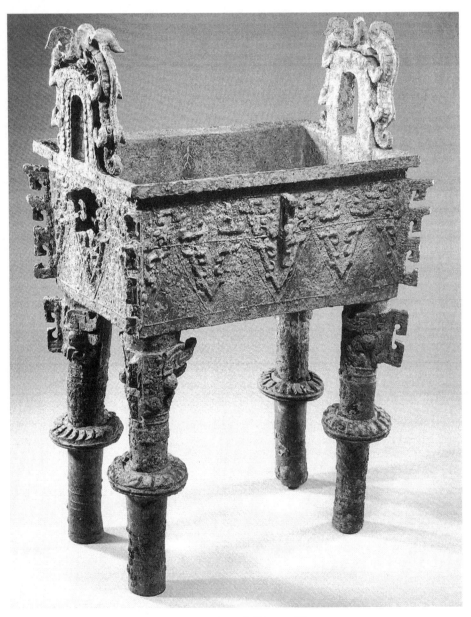

圖 5-11 太保方鼎　西周

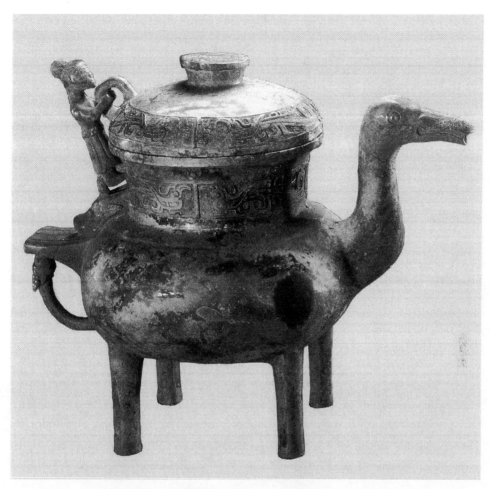

圖 5-12 鴨形盉　西周

　　殷商時期青銅鼎的足大體只有柱足和扁足之分，塑造注重整體的完整，而西周時期出現的雕塑形態的鼎足則使周鼎更加風格化，如𪾢鼎的鳳鳥雕塑形足，雖然整體仍維持了扁足的特點，但從側視看，鳳鳥的五官、形體特徵清晰生動，形體與鼎腹相較也很顯高大，大有取代鼎器的主造型成為觀賞中心之勢，雕塑的形態是十分明顯的。象鼻足方鼎則更加完美地將器物的實用與雕塑美結合起來，形成了獨特的審美風格。這件鼎方口沿而下至足部，從器下腹中部起變換成四隻飽滿的象頭，象鼻朝下呈回捲動態作為鼎足，造型生動，在商周青銅器造型中是極少見的。（圖 5-13）其它的如𫷷簋的兩耳

塑造成昂首挺胸，雕塑華麗的鳳鳥，它盉塑造為臥姿鳳鳥的器蓋和反首式立龍的鋬，梁其壺器頸兩側的變形象頭耳環，鴨形盉連接器蓋與器身的立人雕塑，都是具有這種特點的優異之作，不但顯示了西周時期青銅器雕塑的高超藝術水準，還顯示了青銅器雕塑對造型藝術的生動性、趣味性的追求。

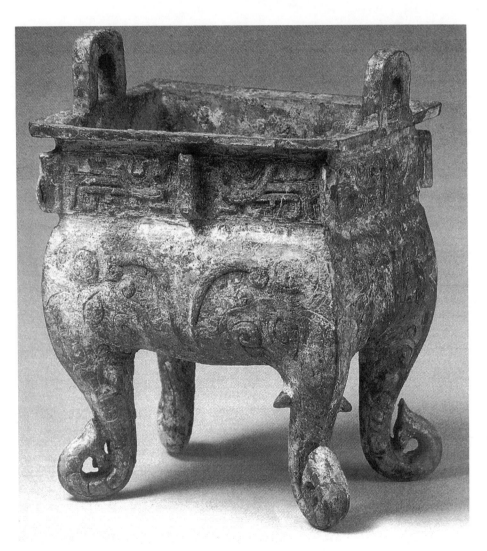

圖 5-13 象鼻足方鼎　西周

　　從歷史的角度來看，西周代商只不過是一個奴隸頭子取代了另一個奴隸頭子的統治，階級本性是一致的，然而商的滅亡又不能不為西周的統治者敲響了警鐘，因此，西周建立後，雖然奴隸的命運仍掌握在奴隸主手中，但奴

隸主與平民之間的矛盾有所緩和，分封制下放了一定的權利，但規定諸侯必須聽從周王的領導，對違規者「一不朝則貶其爵，再不朝則削其土，三不朝則六師移之。」（《孟子·告子下》）這些被分封的諸侯掌握著封國內的政治、軍事、經濟大權，在各自的地域內發展經濟，共同促進了西周的鼎盛國力，使西周出現了「天下安寧，刑錯四十餘年不用」的成康盛世（《史記·周本紀》），為了規範奴隸主貴族之間，奴隸主與平民之間的等級關係，進一步壓迫廣大的下層奴隸，西周時期還確立了禮刑制度，禮之用在於維繫貴族等級，消除其內部分岐，刑之用則是專為鎮壓廣大奴隸，荀子說：「禮者，貴賤有等，長幼有差，富貴輕重，皆有稱者也。」（荀子〈富國篇〉）禮樂制度反映了西周時代的文化特色，使整個社會與商奴隸主王室的絕對權利和巫術的神秘文化相結合的血腥統治比較更注重人與人之間的關係，關注人的情感感受，商代青銅器規範、冷峻、詭異而神秘，造型上器型輪廓線條勁力、規整，努力保持整器的獨立性與完整性，顯示出一種詭異和駭人的威嚴，而西周時期的青銅器造型從早期開始就有曲線化的趨勢，柔美的審美感覺隨之而來。這時期的青銅器外觀造型結構追求「S」線的起伏轉折，最多見的強化曲線的方法是將器物整體壓扁而呈橫向發展，如鬲、鼎和壺都使用此種方法，現藏於美國三藩市亞州藝術博物館的公姞鬲，束頸平襠，寬平緣，整器寬大於高的長度，外型輪廓從器肩至器足呈誇張的S曲線，造型舒展優美，在商代青銅器造型中是前所未見的，這種通過壓扁器形加強曲線感的青銅器比較多見的還有壺，如陝西扶風出土的幾父壺、王伯姜壺，都是將下部的器腹壓縮高度而使寬度相應增加，改變了商代青銅器鼓脹飽滿的器腹造型，從而使造型曲線更加清晰，使之與很長的頸部形成對比，造形柔美秀麗。

方彝的變化也很有代表性，如河南洛陽出土的令方彝、陝西扶風出土的旂方彝。殷商的彝基本為方彝，四面直立，體現出冷峻的立體結構感，而這兩件方彝的中腹部不僅高度與器身幾乎相等，而且四棱為內弧的曲線，器面外鼓，少了殷商方彝的冷峻，而迸發出和諧柔美的藝術旋律。

對造型曲線的追求不僅在器物的整體造型上大量出現，而且在一些青銅的細節造型上也表現出來，如鼎、鬲等的足部造型和簋等青銅器的雙耳造型。鼎是商周青銅器中體形較大、級別最高的禮器，為了突出鼎的威嚴和莊

重,殷商時期的鼎大多造型很厚重,為了強化雄壯的體積感,結構轉折很少,線條少有曲線,足部也不例外,以上下粗細一致的柱足和刀形扁足為主,而西周時期的大部分鼎足已經出現了明顯的雙弧線外輪廓,類似食草動物的獸蹄,使鼎的整體造型向生動和優美方面發展,許多著名的西周青銅器都具有此種造型,如史頌鼎、毛公鼎、多友鼎,以毛公鼎為例,整體器形為半球形,高高的雙立耳,三足為蹄形足,足根部隆起,然後體積內收至足底部又向外擴展,形成喇叭口狀,一起一伏,富有動感,對曲線的追求是非常顯著的。西周青銅器中的鬲、甗、觚等器形及其足部造型都用相同的造型手法。

簋之雙耳,盤、匜之鋬都是具有實用功能的附件,殷商時期對雙耳和鋬雖然已有雕飾,但只是在其上加以雕飾獸頭和紋樣,其基本半環式造型未嘗改變,而西周時期的簋之雙耳及簋、匜等器物上的鋬,在豐富器物整體造型上起著重要的作用,如上海博物館的倗生簋、齊侯匜、陝西長安出土的己簋、山東滕州出土的變形獸面紋盤。己簋的器物造型侈口鼓腹,圈足下連鑄方禁,與西周時期流行的下鑄方禁的簋造型基本相同,而這件簋的雙耳塑造成立體的「S」形卷鼻象頭,蜿轉的曲線與飽滿的器物主體相成鮮明對比,兩者銜接自然,增加了器物韻律感。齊侯匜的鋬也以「S」形曲線加以塑造,雕塑作龍形,俯首而曲體,尾部回卷,頭部面向匜體,口銜器沿,似作探水狀,形象生動,此龍造型動態雄健秀美,與器物結合自然合諧,又富有一定的喻意,充分顯示了曲線動態的美。

婉轉的弧線與勁直的直線相比,運動感比較強,能夠體現造型的節奏美,曲線更生動而富有趣味裝飾性,西周青銅器對曲線的喜好反映在青銅器雕塑的方方面面,裝飾紋樣因其使用的面積大範圍廣,自然會受到這種審美趣味的影響。

首先這一時期出現了幾種以曲線為造型主幹元素的新紋樣,波曲紋和交纏紋就是西周青銅器最有特色的兩種以曲線為造型元素的裝飾紋樣。波曲紋顧名思意是呈連續不斷的波浪狀上下起伏的曲線裝飾,這種波曲紋在西周中後期大量出現在青銅器雕塑上,如著名的幾父壺、虎簋、史頌鼎、大克鼎都是以波曲紋做為主體紋樣,大克鼎在器腹雕塑有非常寬大的波曲紋,為了取

得裝飾變化，上下曲線的中部又形成一階梯狀轉折，在波曲紋的空檔中雕塑著品字形的曲折紋，上下左右呼應，形式瑰麗，波曲呈帶狀環繞器腹一周，與塑造厚重的器體造型相結合，更突出了整器的雄偉大氣。以波曲紋為主紋樣雕塑的虎簋，器蓋、器身，連鑄的方禁上分三層雕飾著寬大帶狀的波曲紋，三條波曲紋的疏密有別，器蓋上的紋樣舒散一些，而方禁上的緊湊，加之以浮雕的形式塑造，整器雖然只有三十四釐米，但宏偉壯麗，飽滿大氣，裝飾效果非常濃烈。

　　與波曲紋的二方連續式裝飾不同，交纏紋往往單獨裝飾器物的一面，以曲線的相互穿插疊壓形成豐富的結構層次，有單獨紋樣的裝飾特點，典型的如頌壺、安徽屯溪出土的公卣。頌壺的交纏紋以雙體龍紋為主體，龍體曲折變化，婉轉扭動，龍頭正面又雕飾有曲線裝飾與龍身交纏在一起，曲線之間疏密合理層次有致。公卣則以雙鳳為雕飾主體，鳳頭回顧而頭上的抽象長翎相互交纏在一起，與同樣抽象化的翅與尾羽形成相互反轉的弧線，華麗而優美的裝飾風格令人難忘。除了具有一定格式化的曲線裝飾外，西周青銅器上的紋樣雕飾是非常豐富的，在這些散布於青銅器上的紋樣中對曲線的追求也是無處不在的，鳳與獸面是青銅器延續始終的主要雕紋樣式，它們與殷商時期的雕飾風格比較發生的變化非常有代表性，殷商時期的獸面紋在雕飾刻劃時，以方為主，棱角轉折分明，目大而圓鼓，眉和角微聳立，口角上翹，呈現出勁利、冷峻、嚴肅的藝術風格，而西周時期的獸面儘管從表面上看與殷商的造型五官結構並無不同，神秘、詭異的意味猶在，但造型的凝重、嚴厲感稍遜與前，雙目逐漸演化為橢方，雙眉雙角細而平，大量使用曲線代替轉角分明的直線造型是一個重要特點。從陝西扶風出土的日己方尊、日己方彝可以看出這一顯著的造型風格變化，日己方尊和日己方彝都在器腹的四面浮雕有碩大的獸面，因是同一套器具所以獸面的結構造型大體相同，雙目為橢方形，刻短槽為睛，平眉，口唇平闊，大量地運用曲線塑造刻劃形體，雙角已經完全沒有殷商時期獸面的硬角轉折，而是呈細長的渦卷形，鼻梁粗短，鼻翼也呈捲曲狀，口吻的轉角處反卷回收，整個造型結構以迴旋曲線為主，形體柔和，殷商時期獸面紋的硬朗而逼人氣勢大為減弱。

　　相比較而言鳳鳥的造型本身就有華麗秀美的特點，這一時期的鳳鳥紋由於曲線的增多而煥發出更加瑰麗的色彩，與殷商時期的鳳紋對比，殷商鳳紋整體比例較粗短，線條短促而整體，西周的鳳紋拉長了造型線條，有時這種拉長的曲線大大超過了頭與身的比例，顯得非常舒展俏麗，為了加強曲線的變化，又往往在鳳紋上刻劃有多條平行的曲線，末端刻劃成迴旋式的勾曲，如效卣、孟簋等裝飾的鳳紋樣式，密不透風的反轉旋轉曲線，循環往復，裝飾感是極其華麗和突出的，有的還將翎羽、尾翅勾畫成相互交纏的圓圈狀，相互參差，形成一定比例的空檔，又有疏與密的對比，如公卣。（圖5-14）

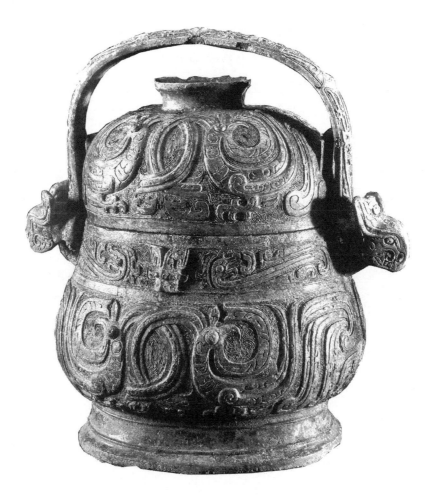

圖 5-14 公卣　西周

　　西周時期的青銅器雕塑用以曲改直的手法形成了本身的整體藝術特色，在這個前提下又具有兩種風格發展傾向，一為寫實化，二為裝飾化。寫實化是雕塑儘量類比現實中的自形象結構動態體積，通過生動逼真的形象反映生活化的自然的美，這種情況多見於以動物為主體造型的青銅器雕塑和青銅器上的附件雕塑，如陝西眉縣出土的駒尊、陝西寶雞出土的魚形尊、湖北江陵出土的虎形尊、山西曲沃出土的兔形尊以及陝西寶雞出土的伯各卣，伯簋等。動物形青銅器雕塑在殷商後期雖也呈寫實趨勢，但其各種動物造型雖然五官結構特徵比較明顯，但在塑造時器物的造型經過了藝術裝飾化的處理，線條挺闊順達，很多生動的結構動態細節都被淡化了，而西周時期的此類青銅器雕塑，在殷商的寫意基礎上更進了一步，都極盡寫實性，造型比例結構符合一定的解剖，一如自然狀態下的活生生的生命形象，著名的駒尊，在形象上抓住了動物的整體特徵，在結構細節上腿的關節，蹄的造型，馬頭的骨骼關係都有很準確的塑造，聳立而富有質感的雙耳，圓而突出的雙目，充滿呼吸感的鼻翼，雖然仍是保持著普通的四肢著地式的站立姿式，但給人以活生生的生命感。（圖5-15）山西曲沃出土的兩件青銅器兔形尊，不但準確地刻畫塑造了兔子的五官動態結構，體積也很飽滿，著意選取了兔子爬伏於地愈奔愈逃的動態，四肢扒地，雙耳貼身，雙目直視前方，兔子機警靈敏的特性躍然而生，外在的造型寫實與內在的本質特性相統一，在西周青銅器雕塑中是非常具有代表性的。（圖5-16）

　　隨著動物尤其是家畜家禽在人們生活中與人的關係越來越密切，通過細緻的觀察是很容易用雕塑形式來表現的，牛、羊、虎、象等是這一時期的雕塑表現最多的動物，如伯各卣提梁兩端圓雕的羊頭、伯簋雙耳雕飾的牛頭虎頭，已經完全脫離了殷商時期四羊方尊，雙羊尊，龍虎尊對牛、羊等的裝飾化處理，牛、羊高高的鼻梁骨和眉弓骨結構緊湊符合解剖，羊角牛角也不再刻意地裝飾化地旋轉扭曲，而是以實際的造型比例進行刻劃塑造，殷商雕塑裝飾化的陰刻線也消失了，更接近於自然的形態，富有濃郁的生活化趣味。（圖5-17）

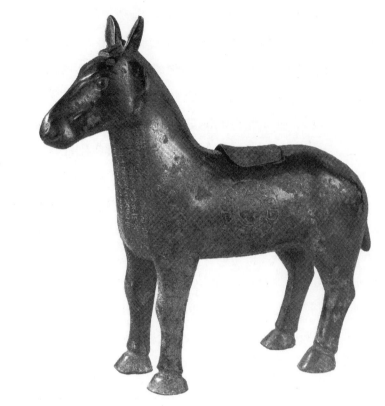

圖 5-15 駒尊　西周

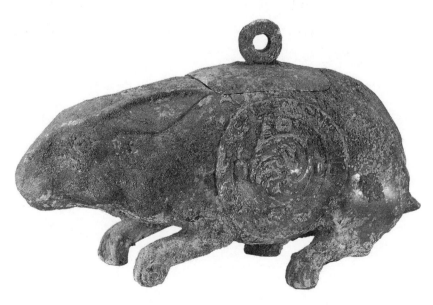

圖 5-16 兔形尊　西周

圖 5-17 伯各卣　西周

　　西周以來青銅器在祭祀方面的功能逐漸減弱，大量的青銅器是在宴饗中增加氣氛顯示身分的，不再塑造凝重、肅穆、嚴厲的藝術形象來產生恐怖的震迫感，而是通過生動的美好裝飾增加與人的親近感，因此，觀賞性裝飾性逐漸突出出來，這形成了西周時期青銅器紋樣雕飾的主旋律，上面講到的各種曲線紋飾的發展是一個例子，各種鳳紋、獸面紋的裝飾化變化也是很明顯的，康侯丰方鼎、匽侯旨鼎、小臣艅尊上雕塑的大獸面紋已經幾乎看不出獸面的整體形象，展現的是將獸面的結構元素如雙目、雙角進行誇張和散狀結合，各元素之間關係疏離，在保持對稱的前提下各自隨著構圖的變化需要可

長可短，創造了新的獸面紋裝飾形態。

　　鳳紋方鼎、呂王鬲、紀侯簋都雕塑有大面積的鳳紋圖案，與獸面紋的裝飾手法相同，甚至更抽象裝飾化，如鳳紋方鼎與呂王鬲的鳳紋只保留了頭部的圓目與尖啄，前者身軀變化為極抽象裝飾紋，後者將身軀抽象變化為多條平行曲轉的寬帶，雖然實際形象已遠離早期鳳鳥的形態，但增加了裝飾的華麗程度，圖案清新明麗。這種抽象雕塑的濫觴，以在這一時期中後期青銅器上出現了渦卷紋雕塑達到極致，這種僅具有裝飾性的造型方式使西周青銅器具有獨特的藝術風格。

　　西周末期，奴隸主統治集團內部矛盾和奴隸主與平民奴隸的矛盾不斷激化，各地方封國勢力逐漸強盛，以巫術宗教禮樂方式來維持奴隸主統治的方式遇到了挑戰，殷商那種青銅器鑄造使用主要是以祭祀為目的情況在西周發生了很大的變化，漸趨走入人的現實生活中，反映到西周青銅器上就是生活化的傾向，既為生活化，都是以悅人耳目為目的，更令人能容易接受，這一時期青銅器雕塑的寫實性和裝飾性，真實地反映了這一社會要求。

　　由於後期青銅器的製作比較分散，統一的鑄造規範與技術水準的不同使西周後期的製作稍顯粗率，但整個西周青銅器雕塑藝術仍保持著旺盛的生命力，無論在造型與裝飾藝術，總體呈現出莊重、大氣、瑰麗、詭異的色彩，反映了西周奴隸制社會時期的時代精神和審美趣味，在中國古代雕塑藝術中有著重要的地位。

四、商周後期的青銅器雕塑藝術──日暮西山

　　西周後期，奴隸主專治的統治政體已經開始出現危機，由於統治階級對內通過宗法制度、禮刑制度更加窮奢極欲地壓迫廣大平民及奴隸，對外發動了一系列的征伐戰爭，引發了社會動盪，前 841 年，最大的奴隸主頭子周厲王被「國人暴動」趕出了皇宮，沉重地打擊了西周王朝，到昏庸殘暴的周幽王宮涅時，西周王朝的統治走到了盡頭。這一時期一方面大量原依附於奴隸貴族的工匠奴隸由於不堪忍受殘酷的壓迫和對禮制束縛的痛恨大量逃亡，

以成為新的「自由民」，擴大了平民階層，另一方面新興的諸侯卿大夫勢力逐漸強盛起來，權力日盛的分封諸侯國之間相互傾紮，覬覦霸主地位，使周天子的王室勢力範圍不但在縮小，而且在實質上已處於日益孤立的地位，據《春秋》記載，在 242 年間做為諸侯封國的魯國國王親自去朝貢周王只有三次。禮制在貴族之間已經不能得到正確的貫徹實行，整個社會呈現出所謂「禮崩樂壞」的局面，周幽王烽火戲諸侯而被入侵的犬戎所殺，表面上看是幽王的可恥與悲哀，實際上正是反映了諸侯國勢力逐漸強大而王室政權日漸衰落各種社會矛盾最終激化的結果，這種矛盾的激化展現的是中國奴隸制向封建制過渡的一個大變革時代，在這個時代「保留有大量原始社會體制結構的早期宗法制走向衰亡，王商貴族和以政刑成文法典為標誌的新興勢力、體制和變法運動代之而興。……懷疑論、無神論思潮在春秋已蔚為風氣，殷周以來的遠古巫術宗教傳統在迅速褪色，失去神聖的地位和紋飾的位置。」（《美的歷程》）。

西元前 770 年，周幽王死後，申侯擁立太子宜臼為平王並遷都雒邑（今洛陽），史稱東周，前後共歷 25 王，514 年。這一時期的社會風氣一方面由於宗法制、禮樂制度的解體，人與人之間的關係得到一定程度的改善，個性思維開始發端，社會政治、文化、經濟的改革勢在必行，精神得到了解放，另一方面，巫術宗教理論遭到懷疑，促進了思想的解放，認為「陰陽之事，非吉凶所生也，禍福無門，惟人所召。」（《左傳》僖公十六年，《左傳》襄公二十三年）人們的目光從遙遠的神界逐漸反觀現實的生活，審美不再僅為幻想中的神祇而服務，現實美的享受成為一種趨勢，在殷商和西周時期做為政權和神權象徵物來威嚇廣大奴隸的青銅器在這一時期無可逆轉地受到新時代風氣的左右，在造型、紋飾、藝術風格、獨特的審美趣味等方面都大為改觀，塑造出嶄新的時代氣象和藝術魅力。

這一社會時代風氣表現在春秋戰國時代青銅器種類上十分明顯，斝、角、觶、觚、爵、方彝、觥、卣、簋、尊、盉這些在商西周時期占據著青銅器顯赫地位，雕飾華麗實際使用起來極不方便的青銅器類型在春秋戰國時期逐漸減少，說明作為祭祀活動神權象徵的禮器已經完成了時代賦予的特殊作用，取而代之的是各種對於現實生活有使用價值的青銅器類型，商西周時期

的青銅器水器匜、盤、鑑更適合在盛大的宴享娛樂活動中使用，因此，其在春秋戰國時代青銅器中占有很大的比例，再如用於娛樂享受悅人耳目的樂器，鐘、鐃、鎛、鐸等在這一時期強力發展，鑄造技術、科學水準、裝飾雕塑藝術達到了高超的水準。

春秋戰國時期手工業經濟發展的一個重要表現是冶鐵技術的進步和隨之而來的鐵器使用，春秋初期，齊國即以「美金」鑄劍戟，以惡金鑄鉏鎒（《國語‧齊語》），所謂「美金」即青銅，「惡金」即鐵，青銅做為具有特殊權力含義的尊貴地位有所下降，因此青秋戰國時期青銅器的功能、造型都有所增加，舉凡建築構件，普通的生活用品如燈具、玩具、車馬器都大量使用青銅來鑄造，這些所謂的雜器成為除青銅禮器、祭器外，春秋戰國青銅器一個重要的組成門類，使這一時期青銅器的造型更生活化，與現實生活產生了密切的聯繫。

春秋戰國時期樂器的鑄造大量出現，由於其是特殊的實用青銅器，造型結構自商西周以來比較規範，不可能有較大的變化，但這一時期青銅鐘、鐃、鎛的數量增多，製作也得精良，如 1978 年湖北隨縣戰國早期的曾侯乙墓出土的罕見的大型編鐘，共八組六十五枚，分三層懸掛在鐘架上，其中最大的一件甬鐘通高達 153.4 釐米，重達 203.6 公斤，形體和重量在編鐘中都是空前的，這套編鐘音域寬廣，音色優美，能演奏採用和聲複調以及轉調手法的樂曲，可以想見奴隸主貴族生活的奢華場面。

鼎在商周時期始終是重要的青銅器造型，在這一時期仍有很大的改變，鑄造的數量多，造型體積高大，但如果從其本身所具有的功能來看，仍是以具有實用價值來出現的，這在許多鼎的銘文中已有表述，諸如紀念祖功、作為陪嫁，不一而足。嚴肅莊重的政治意味開始很淡化。加之春秋時期禮崩樂壞，鼎的鑄造不在國家政權的控制之下，使用範圍更多地是出現在「鐘鳴鼎食」的環境中。

春秋時期出現的新青銅器造型比較重要的是敦，它的基本造型分蓋與器身兩部分，兩者上下相合，整體為圓形或卵形，有足或無足，也是做為盛放飯食的器具，它一出現，就以矮短的足和特大的容量顯示出利於實用的一

面，在整個春秋戰國時代非常流行。

　　隨實用功能性的主導，春秋戰國青銅器的造型首先考慮到容量和使用問題，這一時期的青銅器造型像鼎、壺、尊、盤、簋、盂，普遍向矮扁橫向方面發展，如湖南湘潭出土的幾何紋鼎、陝西出土的蟠蛇紋鼎、河南浙州出土的克黃鼎、廣東肇慶出土錯銀鳥紋壺、湖北荊門出土的龍紋壺、臺北故宮博物院藏的庚壺、江蘇丹陽出土的鳳紋尊、安徽南陵出土的龍耳尊等等，這些在商及西周時期造型比較高大挺拔的青銅器，在這一時期都較低矮平闊，器寬大於器高，如蟠蛇紋鼎，器的寬度幾乎是高度的三倍，形成狹長寬扁的造型，在功能上更利於加熱和拿取食物，在耳、足與器身的整體造型就不太考究。壺與尊也有相似的變化，庚壺係春秋中期的青銅器，已經沒有了西周時期高而拔挺有力的長頸，器腹急劇彭大，實際的容量超過了商西周時期，形成大腹便便的造型體態。

　　作為造型藝術的青銅器，春秋戰國時代考慮到了實用，在製作藝術風格上也體現了時代審美的需求，從出土的這一時期的青銅器來看，這種審美風格是纖細的柔和的，表現在青銅器造型上則是纖巧細弱，具有一種清麗的美，甘肅禮縣出土的秦公簋，造型雖然一如商、西周但整體的輪廓線條已經沒有彼時一氣呵成的感覺，線條幾經曲折，細碎而時斷時續，雕塑上細節精細，局部刻劃很精到，氣勢則大不如前。簋在春秋戰國時期很流行，數量很大，西周時期的此類青銅器塊面整體飽滿大氣，而這一時期的造型梯形面的夾角變小而尖，器體變扁平，口沿與圈足也相應回收，加之附鑄的纖細的耳環，給人以清新雅麗之感。春秋戰國時期的鼎，也呈現出同樣的藝術風格，河南淅川出土的蟠蛇紋鼎，半圓腹，有器蓋，器造型圓潤素面，三隻鼎足和兩足鼎耳塑造成半圓弧形外翻，尤其三足弧形誇張更甚富有柔軟感和彈性，整體以弧形線條結合為主，器蓋上有纖細的圓環更加深了整體的纖巧。又如另一件比較典型的是安徽壽縣出土的蔡侯鼎，此鼎在外觀上看雖然造型敦實厚重，但修長纖細的造型線條仍隨處可見，器腹回收形成的雙弧線，三鼎足足根部內收形成曲折線，特別是長而呈弧形外翻的雙耳與裝飾在器腹的細小扉棱雲紋，無不顯現出俊俏、纖弱的造型風格，此鼎出土於蔡侯墓一共七件，依次略小，從墓主身分和形制看，是作為代表權力地位的重要青銅器鑄

造的，因此這種風格在春秋時期是具有代表性的。（圖 5-18）

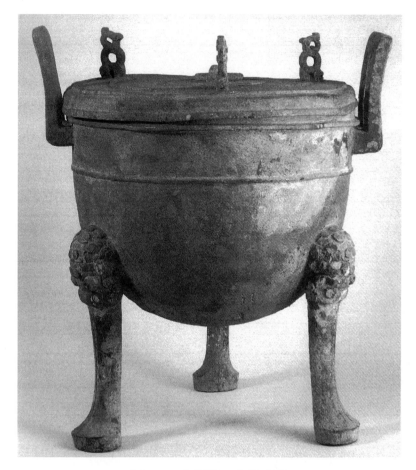

圖 5-18 蔡侯鼎　春秋晚期

　　與春秋戰國青銅器造型的纖弱優雅相匹配的是反映這一時期審美趣味的紋樣雕飾藝術的繁縟華麗，纖小尖細，與商西周時期青銅器雕塑藝術不同，這一時期的雕飾不再是為突出某種特定的內涵，以增加青銅的氣度，而成為青銅器除造型之外重要的器表裝飾手段，雕飾完全服從於青銅器的整體造型，紋樣多以平面雕細刻於器身，便於近看而不利遠觀，雕飾本身的內在寓意退入到次要的位置，因此，商、西周時各種厚重的圓雕，具有豐富層面關係的浮雕的運用在這一時期被縝密、纖小、圖案裝飾化的雕塑藝術所代替。

　　由於追求細密精緻的裝飾美，商、西周時期做為主紋的鳳紋、獸面紋幾

乎消失了，形體矯健、粗壯有力的龍紋雕飾也不復存在，它們在春秋時期的紋樣中已被改造成纖細，追求往復曲線交聯、穿插的圖案，與之相對比的是各種裝飾紋樣以其本身的規整、裝飾化，成為這一時期青銅器雕飾的主角，如雲紋、幾何紋等。河北懷來出土的交龍紋壺和山東莒縣出土的龍紋鼎，其上淺浮雕和平面雕的龍紋仍基本可以看出商西周時期龍紋的特徵，整體形態也比較完整，而江蘇丹徒出土的一件鳥蓋變形獸紋壺、安徽懷寧出土的交龍紋匜上的龍紋則僅保留了做為龍身的曲折線條和線條的交錯所產生的圖案形式，（圖 5-19）山東滕縣出土的一件魯伯愈父鬲，其器袋足上平面雕的大獸面紋雖然已經抽象裝飾化，尚可看出獸面的五官；而湖南寧鄉出土的變形獸面紋鐃，已經變為純抽象線條的組合，只勾勒獸面幾條主結構線；浙江長興出土的雲紋鐃，其上對稱排列著十層雲紋圖案，更整齊劃一，隔層又以圓點突起和反向雲紋取得變化，裝飾繁複瑰麗令人眩目。

幾何紋也是這一時期經常出現的雕飾紋樣，紋樣形成規矩和無限重複形式，能夠取得極為規範有致而細緻精巧的形式美，安徽屯溪出土的幾何紋簋，整器通身雕飾紋樣，其器腹以曲折的矩形幾何紋為裝飾，加以陽刻的橫

圖 5-19 交龍紋匜　春秋中期

向豎向線條，橫豎線條的不斷交插反復，形成光影的明暗變化，線條粗細的運用，點狀突起的運用，相互結合，取得了極好的裝飾效果。

　　講求規律、對稱比例關係的雕飾雖然能夠體現出一種圖案化的美，但也容易變得刻板與平庸，戰國時期的一些青銅器雕飾圖案，雖然精巧而了無生氣，陷入了精工細作的誤區，毫無個性可言了，難得的是這種統治了商周千餘年的對稱紋飾格局在春秋戰國青銅器紋樣裝飾中有所打破，顯現出清新生動活潑隨意的風格形式。如湖南衡陽出土的蛇紋尊、蛇紋卣，（圖 5-20）整器表面滿鋪雕飾細小密集的龍紋，間以曲折的線條和抽象幾何紋，龍紋的分

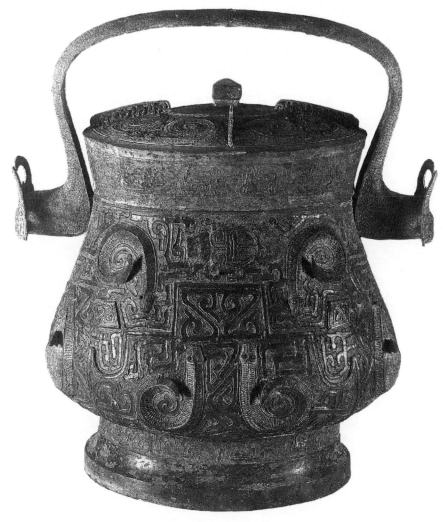

圖 5-20 蛇紋卣　春秋

布毫無規律，互相斜插填空，呈散狀分布，曲線裝飾線或作為平均區分圖案的間隔，或僅是為了豐富圖案所作的裝飾，圖案變化多端而自由，這種打破對稱格局的裝飾手段，發端於春秋晚期，雖然只是春秋戰國時期青銅器雕飾手法百花園中之一枝，但它影響是深遠的，顯示了青銅器雕塑藝術對傳統裝飾圖案在本質上的改變，這種變化的進一步演變，使得我古代藝術由注重裝飾而向表現生活化的藝術演進，河南洛陽出土的狩獵紋壺上的雕飾，以連環畫式的構圖對現實生活場景進行了生動的表現，就是這種自然化、繪畫性藝術影響的結果。

春秋戰國時期的青銅器雕塑藝術，仍然繼承著商、西周時期器物造型與雕塑藝術相結合的傳統，但在雕塑造型與雕塑手法上有了很多明顯的變化，首先在器物表面的雕飾上，承襲了西周以來以曲線造型的傳統，而雕塑非常細膩、精緻，如江蘇丹徒出土的雲紋鼎、安徽壽縣出土的吳王光鑑、安徽屯溪出土的蛙紋尊，細而密的裝飾花紋雕飾都以一個標準的基本裝飾元素無限重複呈帶狀分多層布滿器身，遠觀產生特殊的肌理效果，形成一種新式的裝飾效果。雲紋鼎的圖案雕塑是在器物表面上以多層的帶狀分布進行平面雕，細小的雲紋在器腹上不斷重複共 14 層，遠觀幾乎看不出雕飾的圖案，而便於近觀，裝飾清新秀麗。蛙紋鼎，是以線刻的方法造成細密的裝飾線，線條都呈陽線突起，製作方法是在作為陰模的陶範模上刻劃陰線條，鑄成青銅器後自然呈現出陽線狀態，製作手法雖比直接在器物表面進行平面雕刻簡便，但產生的密密麻麻的光點陰影效果，與利用平面雕製作出的效果是一致的。湖北隨州發掘的曾侯乙墓，墓中出土的大量青銅器，是這種細密精巧雕飾風格發展的頂峰，其中的一件曾侯乙盤高 41.6cm，由尊、盤兩件器物組成，可以分開放置，與其它青銅器不同，這組尊、盤在口沿處以透雕的方法層疊雕飾著蟠螭紋，相互翻卷的雕飾極細小而且上下左右相互連鑄，形成大量的透氣空洞，令人歎為觀止。

這一時期的青銅器附件小型雕塑仍大量使用，但拼棄了商周以來寫實的雕刻手法，以線面的結合變化為主，轉而形成了裝飾雕塑藝術風格。河南輝縣出土的吳王夫差鑑，形體巨大，在口沿處雕飾有面向器腹探首兩龍，在龍的造型上動物豐富的體積結構細節全部簡約化，將軀體整體雕飾成曲線形，

四肢對稱分布。上海博物館藏的一件春秋時期的獸面龍紋流盉，流、鋬和蓋鈕分別雕塑了三隻獸頭，獸頭的耳、吻、鼻部的造型都雕飾成雲紋圖案，從表面上看已經無從辨別是龍頭抑或是牛頭，完全成為裝飾性的結構形態。上海博物館藏的另一件龍耳尊，尊的造型平淡無奇而其兩隻幾乎與主器等高的雙龍雕塑十分奪人耳目，兩隻龍都做附器回首狀，整體造型結構以 S 形曲線表現了龍身的婉轉扭動，周身再無多餘的雕飾，而龍的兩足塑以雲紋，與現實生活拉開了距離。

如果說上述幾件青銅器雕塑的造型形態還殘留有寫實手法體積飽滿的特點，還有很多青銅器的附件雕塑則完全是以結構的裝飾性來表現了，河北平山出土的一件方壺在壺的四棱脊上裝飾著四條翼龍，龍的造型雙目圓睜，張口昂首，蜿蜒攀附在器體上，雕塑整體呈扁方形，各部分結構塊面明確，線條交錯，形似剪影，整體的動態效果非常出色，這種似剪紙一樣的平面效果，是極富裝飾意味的，陝西寶雞出土的一件秦公鐘其剪影式的裝飾雕塑更加複雜瑰麗，在銅器腹部的對稱方位裝飾有四個整體呈平面的扉棱，側旁兩扉由九條飛龍盤曲組成，前後四扉由五條飛龍和一隻鳳鳥盤曲組成，結構交連繁複曲折，又疏密有致，不紊不亂，結構勻稱而富有韻律，既具有雕塑的複雜結構又具有平面裝飾的圖案效果，使得整器非常富麗，發揮了雕塑藝術的裝飾功能。

在春秋戰國時期的青銅器雕塑中，動物造型與器物相結合的青銅器逐漸減少，說明這一時期雕塑已經開始脫離器物的實用性而獨立出來，成為雕塑與青銅器實用功能相結合的尾聲餘韻，首先動物形青銅器的動物種類減少，商、西周時期種類眾多的動物形青銅器雕塑，如鴞、牛、豕、羊等在春秋時期很少出現，這一時期出現最多的是各種所謂神獸怪獸形青銅器，且器物實用功能不再以動物的造型加以掩蓋，動物造型與器物實用性都很鮮明，如河南三門峽出土的獸形豆，豆的器物造型連鑄在獸背上，二者自然結合；廣西賀縣出土的獸形尊，更是將動物的軀腹擬化為尊的鼓腹，背為尊蓋，青銅器雕塑的實用性一目了然。（圖 5-21）

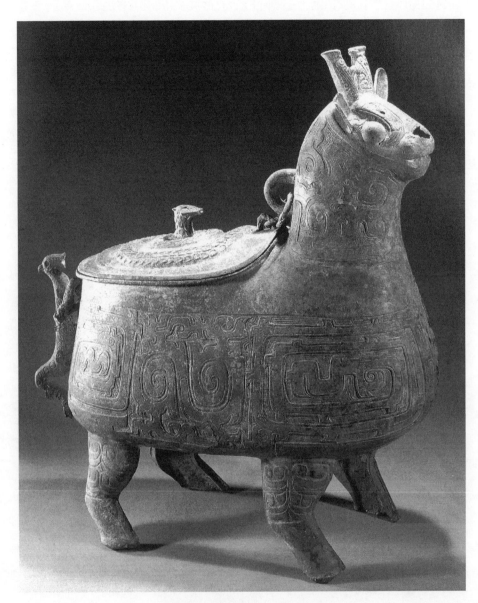

圖 5-21 獸形尊　戰國晚期

　　由於動物形的青銅器雕塑重新回歸其實用器皿的本質,因此春秋戰國時期的此類雕塑塑造比較粗率隨意,動物的造型比例結構失態,如江蘇漣水出土的錯金銀犧尊、丹徒出土的兕觥,器體大而腿部矮短,雕塑結構造型的美已無從談起,河北易縣出土的象形燈,象的造型粗率,四肢比例失調,結構與現實動物相去甚遠,不但寫實性上無法和商西周時期此類青銅器雕塑所

表現出的生動質樸率真相比，裝飾性更缺乏商西周時期動物形青銅雕塑的莊重、典雅、瑰麗，顯示出春秋戰國時期動物形青銅器雕塑的朝朝暮氣。（圖5-22）與春秋戰國時期青銅器雕塑所顯露出的雕塑藝術方面的沒落相比，這一時期的鑄造技術卻突飛猛進。陶範鑄造法是傳統的行之有效的青銅鑄造法，春秋戰國時期陶範的製模總結了前人的經驗，技術更加純然，母模、子模、套模、印模往往在一件器物上同時使用，已經能鑄造出比較複雜的雕塑造型和精緻細密的紋飾，且用陶範模鑄造出的器物造型整體，能很好地反映出雕塑的細膩結構與體積起伏，從這一時期青銅器實物看，大多數仍能看出範線，證明仍是以陶範模鑄造的。

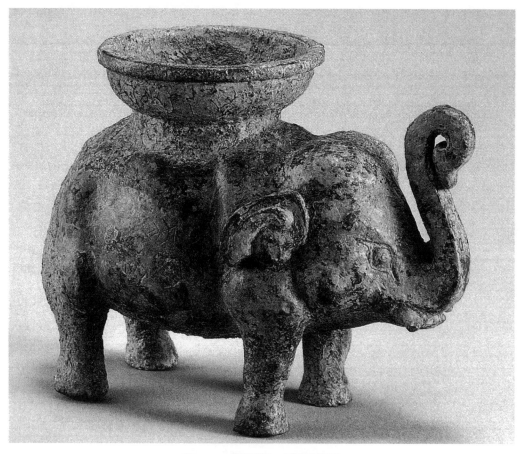

圖 5-22 象形燈　戰國晚期

　　分鑄和焊接工藝的發展，為青銅器雕塑塑造更為複雜的造型提供了可能，雖然商西周時期分鑄法已經大量使用，但一般附件比較少，只要先將分鑄好的附件一次性連鑄在器體上就完成了，春秋戰國時期的分鑄則複雜而繁索，不但要先分鑄附件，而且很多器形要分鑄器身，如曾侯乙墓中出土的連禁大壺和大尊缶，體積特別巨大，器體是分二段三段鑄造的，接鑄處留有明顯的凸箱帶，這種工藝需極其複雜的技術程序和緊密的分工配合，說明當時的工藝流程也相當成熟，不僅如此，比較複雜的青銅器往往是分鑄和焊接技術相結合來完成的，河南淅川出土的一件銅鼎，器身由分鑄法鑄成，而足和附件是預先分鑄完成然後再焊接到器身上，著名的曾侯乙墓出土的連禁大壺和尊缶，河南淅川出土的大鼎還使用了更為先進的榫卯焊接法，鑄出孔焊接法，這兩種焊接連接比較緊密，在外觀上已經很難看出接痕，保持了青銅器雕塑的完整造型。曾侯乙墓出土的青銅器中，還發現有用組裝焊接法鑄造的器具，如建鼓座，先將盤上所附的十六條龍，分別以範模鑄成二十二節然後再行焊接，再將其焊接在座體預留的接頭上，這種方法需要高超的鑄造工藝，是非常罕見的。

　　春秋戰國時期青銅器雕塑的鑄造特別需要一提的是失臘法的運用，失臘法最大的特點是以蠟塑型，然後在塑造好的蠟形上直接翻內外模，將範模烘烤培燒使蠟溶化流出形成空腔再進行澆鑄青銅即可，這種鑄造方法不但省時省力，而且彌補了陶範模鑄造不能表現特別彎曲、細小、疊加的複雜雕塑造型的不足，中國最早的失臘法記載已在唐以後，但從春秋戰國時期的青銅器雕塑造型實物來看，這時已經掌握了這一先進的技術，曾侯乙墓尊盤和淅川出土的長方形大銅禁，都是中國青銅器雕塑採用失臘法鑄造的實例。曾侯乙墓尊盤，尊的口沿為兩層的鏤空透雕，外層有高低相間的蟠蛇紋，內層有交錯的蟠龍紋，還有口沿上的四耳，也以鏤空的透雕形式塑造，這些繁複交錯重疊的雕塑造型互不銜接，彼此獨立為一體，有極強的層次感，構思和技藝特別奪巧，為了便於雕塑造型和澆鑄，雕飾的內層分布有複雜的連體銅梗結構，這是典型的失臘法鑄造痕跡。

　　隨著失臘法鑄造技術的成熟。中國青銅器雕塑鑄造在春秋戰國時代達到

了前所未有的頂峰，商、西周時期青銅器雕塑的渾厚、莊重、冷峻，逐漸演化為華麗、精巧、秀美的藝術風格，從一個側面反映了社會生產力的進步對社會審美取向的改變，然而，作為商周青銅器雕塑餘韻的春秋戰國青銅器藝術，青銅器雕塑卻陷入了唯技術論而忽視對雕塑藝術本質的追求，結構上追求繁縟華麗和精巧，忽略了氣勢和雕塑感，這一時期的青銅器雕塑的美更多的「在於宗教束縛的解除，使現實生活和人間趣味更自由地進入作為傳統禮品的青銅器領域。」已經沒有遠古時代青銅器雕塑祭祀和禮教的象徵意義，僅僅是作為現實生活中與人的衣食住行緊密關聯的觀賞、把玩的對象，不再以詭異的形象和厚重的造型攝人心魄，如果與商周青銅器雕塑相比，春秋戰國時代的作品「力量之厚薄，氣魄之大小，內容之深淺，審美價值之高下，就判然有別。」（《美的歷程》）說明「當青銅藝術只能作為表現高度工藝技巧水平的藝術作品時，實際便已到它的終結之處。」

陸、商周青銅器雕塑與中國古代雕塑藝術史

　　華夏民族五千年，古代雕塑不僅有著悠久的歷史和優秀的傳統，其獨特的造型藝術觀念和獨特的藝術風格在世界藝術史上也獨樹一幟，自成體系。早在中國新舊石器時代，我們的祖先出於征服自然換取自身生存的需要，已經在石器的打造上顯示出美的觀念的自然流露和對美的創造，由最初的合手適用進而發展為對造型的比例、規律的簡單認識，在陝西、甘肅、浙江等地發現的新石器時代的石斧、石鐮、石刀，具有光滑的塊面和規範的棱線，雖然簡樸幼稚，但造型的結構感和體面感已經初露端倪，隨著時代的發展，人類文明的進步，早期線與面結合的雕塑形態被廣泛地繼承下來，以河姆渡文化、龍山的文化、仰韶文化為代表的新石器時代的玉雕，已經製作非常優異，這些玉雕作品無論是具有特定象徵意義的玉琮、玉璧、玉斧還是飾物類的玉璜、玉環、玉玦、玉鐲都在自覺不自覺中將具有結構感造型美的幾何形體表現得完美精確，對空間實體結構所產生的立體效果的美的欣賞和追求是不言而喻的，那些更直接表現大自然中現實動物的玉龜、玉鳥、玉象，更是形象生動，質樸可愛，反映出雕塑藝術的美。製陶技術的掌握，也為中國遠古時期雕塑藝術的發展提供了可塑性更強的材料，仰韶文化、龍山文化遺址出土的小型人物陶塑雕像，表情豐富，人物動態和諧自然，體面飽滿，結構準確，雖或作為陶器的附件裝飾，但雕塑的形態得到了良好的發育，和玉雕一起成為中國早期雕塑的重要實例，為中國雕塑藝術的發展創造了良好的開端。

　　傳統意義上的雕塑藝術，是以主要表現自然狀態下的人抑或動物為主的，它是以獨立的具有強烈感情內涵的三維立體形式出現的，中國遠古時期的陶塑、玉雕表現的人物動物形態完整，是符合雕塑藝術特徵的，循著這一條主線，中國古代雕塑在秦漢時期取得了巨大的成就，秦俑對人物的外部立體結構形態、內心情緒的深入刻畫以及漢代雕塑藝術表現出的朝氣蓬勃，青春勃發的時代風貌都是通過空間立體造型表現現實生活豐富性的典範，起自魏晉至於唐宋，中國古代雕塑藝術發展到了顛峰，承著宗教文化這一特殊載體，北魏、隋唐以雕塑為主體開鑿了規模宏大的佛教石窟，將對來世及現實幸福生活的幻想變換成佛、菩薩發自內心的微笑，美的形象都被以典型的雕塑藝術形式表現出來。世俗生活是藝術表現重要源泉，也是人類本性的集中展現，雕塑既然離不開對人的形象和內在心靈的揭示，也就必然是現實生活的真實反映，晉隋唐以後，中國古代雕塑由對人精神世界的美好展示轉而面對現實生活帶給人的痛苦和歡樂，寄託著強烈信仰而開鑿石窟的雕塑形式，被那些彷彿從生活中走來的觀音、羅漢所代替，形象寫實了，動態寫實了，與人的關係也拉近了，高大雄偉的寺廟殿堂裡充滿了世俗化了的雕塑藝術形象。中國古代雕塑的這一條脈絡主線，構成了其雕塑藝術的全部歷史，不僅沒有中斷過，而且前後呼應，和著歷史每一個時期的政治、經濟、文化發展活動的節拍，以中華民族獨特的藝術觀、審美觀來表現人的豐富情感和對世界萬物的獨特理解，創造了輝煌的雕塑歷史。

　　商周青銅器雕塑藝術，是中國歷史從原始的愚昧走向文明的藝術化反映，雖然這種時代的進步伴隨著血腥的殺戮和極其殘酷的壓迫，但人本質的善和本質的惡都在時代的擠壓下流淌出來，成為雕塑所能表現的最好題材，這種表現與中國雕塑史上各個時期的對人性的揭露是一致的，所不同的是採用的方式有別，創造了一種全新的與各個時代所不同的雕塑表現語言，豐富了中國古代雕塑的形式，這是商周青銅器雕塑在中國古代雕塑史上所具有的不同凡響的地位和意義所在。

　　商周青銅器雕塑不以人為主要的表現對象，而將雕塑藝術與生活中的實用器皿相結合，完成了以器造型，以型造器的過程，這是與商周時期的社會

現實相吻合的，人類剛剛從與大自然的搏鬥中走向文明，對神秘的大自然仍心存恐懼，還來不及關注自身的存在，這一時期的所有美好的東西都是為神靈存在的，雕塑當然也不例外，因此這一時期的雕塑首先是應該有用的，而不是首先用來觀賞的，基於這個觀念，商周青銅器一開始就以實用器的面目出現就是順理成章的事實，掌握著財富、權力的奴隸主也需要假借神的旨意用特殊的標誌符號來維護自己的即得統治特權，青銅器雕塑被賦予了雙重的內涵，為了達到上述目的，它的造型發生著劇烈的變化，一開始是在器物的造型雕塑上儘量傳達著詭異、神秘、凝重甚至恐怖的力量，這種力量比直接以人的形象體態來表現顯得更動人心魄，更撲朔迷離，這是和中國古代雕塑史上任何一個時期的雕塑藝術所不同的，然而商周青銅器並沒有使器物的實用功能始終占據著主導地位，而是一步一步使之完善成為以型造器的雕塑藝術的特殊形態，實用功能減弱，它的內涵更加沉重和豐富。

商周青銅器雕塑這種以實用為依託的雕塑造型形式，不僅在中國古代雕塑藝術史上是獨特的，在世界雕塑史上也是很罕見的，不僅是對中國雕塑藝術的一大貢獻，在世界文明史上也占有特殊的地位。

作為世界文明重要組成部分的中華文明是一個五千年不斷延續的完整體系，她的政治、經濟、思想文化脈絡從來沒有終斷過，雕塑做為一種精神文化產品也不例外，從中國古代雕塑藝術的整體來看，它是作為宗教的媒介和政治統治工具的面貌出現的，體現著一種特殊的權力象徵，受著統治集團政治意願的左右和制約，以秦俑、漢俑為代表的秦漢雕塑如此，以唐陵宋陵帝王陵墓雕塑為代表的唐宋雕塑亦如此，雕塑被貼上了權力的標籤，為統治者所占有，雕塑數量的多寡，體積的大小，動態的標準都是用來衡量權利的大小的，因此製作精美的雕塑可以埋入墳墓供死人享用，可以豎立在劃為禁地的高大的墳丘前普通人難得一見，雕塑的政治功用性凌駕於雕塑的藝術欣賞性之上。以宣揚神靈保佑來世與現實生活息息相關的宗教雕塑藝術，是精神生活的外在物象化，在存在階級壓迫的奴隸制和封建制社會成為麻痺人的實用工具，這是中國古代雕塑藝術的又一個重要的特點，自東漢佛教東漸進入中原王國，佛教的偶像很快便遍布大江南北，北魏開鑿的雲岡、龍門石窟由

於統治者的大力資助，雕刻豪華，規模宏大，一方面說明佛教的說教正適合於廣大大眾的需求，另一方面也表明利用雕塑藝術做為宣傳宗教的載體是何等的高明和有效。隋唐以降以佛教為主的宗教雕塑藝術在中國雕塑藝術中占有絕對的重要地位，附合了中國藝術富於幻想和追求完美的個性。

　　將宗教迷信、政治功用與雕塑藝術完美的契合起來，起自商周青銅器雕塑。在私有制急速膨脹的奴隸制社會，通過戰爭兼併手段取得私有權的奴隸主階層為了奪取更多的私有財產，更加殘酷而血腥地進行階級壓迫，為此急需一種精神的力量來麻痺和更好地掩蓋這種赤裸裸的剝削行為，迷信鬼神很快被發現具有這一種無可比擬的強大功效，由於人類的蒙昧，對自身生命的來龍去脈和大自然破壞力的殘酷無情都懷著巨大的疑惑和恐懼，幻想出一種神秘的力量正好可以用來解釋原來無法解釋的疑惑，「國之大事，在祀與戎」，商周時期的原始宗教思想將人的目光導向神秘莫測的神鬼世界，甚至國家的重大活動都要占卜、祭祀來完成，政治、經濟文化都要圍繞這個中心，作為本身並無特殊含義的青銅器雕塑也被披上了神秘詭異的外衣，這一時期的青銅器上遍布的獸面紋和幻想出來的具有靈異的龍、夔，都將本來虛無的精神本質表現出來，成為敬畏祖先神靈的標誌物。西周時期奴隸制社會的政治基礎日益穩固，經濟文化的發展開闊了人們的視野，奴隸主貴族之間，奴隸主與平民、奴隸之間的矛盾都隨著人性的覺醒而越來越尖銳，為了緩解這一矛盾，又搞出禮樂制度，意圖以嚴格的禮制來約束人性的覺醒，其本質仍是宣揚天命論，以神與天的名義來維持統治者的特權，列鼎制度又一次將青銅器雕塑藝術推上了政治宗教舞臺。

　　宗教一直是商周統治者不可忽視的政權支柱，從「禹鑄九鼎，象九州」到鼎遷於商，再遷於周，青銅器在中國奴隸社會甚至是封建社會一直是至高無上的權力的象徵，西周時期青銅器雕塑已經完全成為政治權力的實體象徵物，失鼎即是失國，失去絕對的統治權。青銅器雕塑在商周時期顯示出的特殊的功用性表明，中國古代雕塑在商周時期已經與宗教與政治相結合起來，並以此為開端在此後的數千年間形成了一個完整的雕塑藝術鏈條。

　　商周青銅器還在中國古代雕塑史上起著重要的承前啟後的作用。任何一

個民族的文化藝術在某一個時期內都不是孤立存在的，都存在著對前代藝術的吸收與借鑑，進而形成具有某個時代的本質特徵、藝術品格的形式，中國遠古時期的陶塑藝術雖然沒有作為獨立的雕塑藝術形式出現，但有一個特點是非常突出的，即有大量的雕塑是與陶器的製作相互並存的，早期人類無論出於什麼目的，僅就作品而言，雕塑起到了美化裝飾器物作用，它離人類的生活如此之近，只要使用這些裝飾有雕塑的器具就能看到它，商周青銅器無疑是繼承了這一特殊的雕塑藝術形式的，並把它發揮到了無可比擬的極致。商周青銅器鑄造製作的最主要的目的是在神聖、詭密的祭祀儀式、莊嚴隆重的宗廟活動和奴隸主貴族宴享的坐席上為表達一定的思想內容而使用的，但這種實用性並不是一般意義之上的使用，而是將之與對神靈的敬畏和對禮教、特權的維護相連繫，也即只有神聖的祖先、神靈和自詡為其子孫的奴隸主貴族才能享用，是和奴隸、平民疏離的，這種以生活實用器來表達思想內容的藝術形式，是和遠古人類的生存狀態相一致的，人類在與大自然的抻搏中，生存是其第一要務，在我們的祖先看來，食物是維持生命的重要一環，沒有食物意味著生命的結束，在他們看來，實用的器具和食物分不開，有了食物和盛放食物的器具，生存才能有保障，因此祭祀祖先首先要貢奉最好的食物，為了表達隆重和敬仰，更製作了最華美的器具來盛放這些祭品，神靈雖然看不到，但在遠古人類的意識中，他們仍然是有生命存在的，能夠操縱人類的生死禍福，像青銅器雕塑上雕飾的奇禽怪獸那樣，長著不類人本身的五官四肢與軀體，也是另一種高於人類形式的生命存在，雖然與石器時代人類裝飾器皿是為了自誤自樂，為了自身的審美愉悅不同，但所表達的功能是一致的，只不過商周青銅器的雕飾已經不再是個體自身對美的需求，而是強迫人在觀看到這些詭異神秘而華麗的青銅器時，更多地是聯想起與人類若即若離的祖先神靈的高貴與神聖。

　　商周青銅器雕塑不但繼承了中國石器時代雕塑與實用器結合的傳統，而且也繼承了彩陶藝術對美的規律的認識和美的外在形式，將平面的裝飾用雕塑造型的立體形式表達出來。中國早期彩陶藝術對線的運用是極其豐富的，以線條組合的幾何形具有完美的規則感和對稱感，在商周青銅器雕塑藝術上都能看到，那些遍布青銅器的大獸面紋是以鼻脊為中心左右對稱，在對稱

的穩定感中尋求完美和冷峻，裝飾紋樣也是以對稱為基本構圖方法的，通過對稱的線條造成一種平衡感，這種對稱形式所體現的平衡和穩定，正是遠古人類心靈深處對生存環境的一種隱性需求，而不自覺地通過造型藝術流露出來。對線的運用也是在繼承遠古藝術形式的基礎上發展成熟的，線是平面造型藝術的最基本形式，抽象的線可以通過彎曲、交叉、平行、重複造成對視覺的衝擊，彩陶藝術就是以線為基本造型遠素，配合以點與面構成豐富的形式結構變化，取得一種特殊的簡單抽象的美，商周青銅器雕塑對線的利用可謂無處不在，雲紋、勾連紋、雷紋、波曲紋都是對線的運用，即使是雕塑上也用線來刻劃造型體積結構的細節部分，取得了很有韻味的裝飾效果。

　　商周青銅器雕塑對線的運用，使立體的雕塑結構與平面的線兩者結合起來，面中有線，成為中國古代雕塑藝術線面結合的啟蒙，這種啟蒙包括二個含義，其一是對「S」形曲線的追求，曲線具有完美的律動感，有優美的形式，又有強烈的運動感，商周早期的雕飾藝術運用的多為轉折為直角的曲折線，意在強調折線的力量和硬度，而在西周以後這種曲折線一變而為具有反向雙弧的曲線，說明造型藝術已經由莊重的理性的美轉而追求生動、優美、感性的美，真正成為更為人們審美意趣所欣賞的美，這種曲線在商周以後的中國視覺藝術中成為造型的主流形式，它凝煉折射出一種空靈的舒展的藝術品味，反映了純藝術的形式美感。其二，商周青銅器雕塑也追求整體輪廓的曲線感，雖然有實在的體積，但結構曲線化了，為了表現出動感，可以省略所有不利於這種形式表達的細節，這種情況在商周後期的青銅器雕塑中表現的極其明顯。典型的代表就是曾侯乙墓出土的精美的青銅器，那蜿轉的夔龍，互相交纏在一起，怪獸的身軀和足爪都極力誇張成曲線造型，很富有動感和張力，這種形式在中國古代雕塑藝術中代代相傳，雖經時代所賦予的風格不同，但這種線面結合的雕塑形式已經深入骨髓，西漢、魏晉的陵墓石獸完全能夠看出青銅器雕塑的影子，而唐宋石窟和寺廟雕塑中的飄逸的衣褶和優美而變化豐富的人物形象都幻化為看似簡單實則複雜的面與線的結構之中，追根溯源，都能在商周青銅器雕塑中找到它們的根。

　　商周青銅器雕塑藝術的風格也是極其獨特的，在中國古代雕塑藝術史上

前無古人後無來者，但這恰恰說明了商周青銅器雕塑的可貴藝術價值，這種表現出的詭異、瑰麗的美雖然在那個時期是有其濃厚的宗教政治意義的，但青銅器雕塑最初不管是有意還是無意，都是在塑造一種美的形式，追求一種美，也只有美才使這種雕塑藝術形式歷千年不衰。

中國藝術向來重意而輕形，意在筆先，為了表達出所表現的人物情感，善於抓住其本質的特徵，外在形式是為這種本質的東西所服務的，總體上來看是以意象的方法來表現現實生活中的美，這種多以主觀意志為出發點所表現出的藝術的意象特點，把生動地反映人物精神狀態和性格特徵作為藝術表現最高準則的觀念，貫穿著中國古代藝術的始終。商周青銅器雕塑的美是以意象的手法來表現的，雖然它所選取的表現對象不是以人為主的，但其核心是相同的，即是為了表達一種主觀觀念將形式進行特定的改造，以特殊的造型來顯示特殊的精神內涵，商周青銅器雕塑為了顯示神靈的神秘不可侵犯，為了闡釋禮教的神聖、莊嚴，選擇不為世所見的或將現實所見的物象加以改造，藉以傳達出一種人為設定好了的思想狀態，受到這一主旨的指導，商周青銅器的雕塑形象可以隨意組合，創造新的形象，大型的獸面紋類牛而不是牛，類虎而不是虎，說明它的本意不在寫實，而在於以抽象化的寫實的形態承負神秘莫測的精神世界。

綜上所述，商周青銅器雕塑在中國古代雕塑乃至中國古代藝術史上占據著極其重要的地位，它繼承了原始時期雕塑與實用造型相結合的特點，並改造與完善了這一特殊的雕塑藝術形式，它的出現將中國古代雕塑串成了一個完整的鏈條，使前代藝術的精華一步步傳承下去，它還具有獨特的藝術風格，那些顯露出的詭異、瑰麗的美，使中國雕塑藝術形成多樣風格，令人耳目為之一新，它的以意象手法造型的觀念更是導引著中國後代藝術的前進方向，由於它的年代如此久遠，可以說商周青銅器雕塑藝術對於中國古代藝術作了很多基礎性的工作，對中國古代藝術立於世界之林起到了極其重要的和關鍵的作用。

後 記

　　寫完最後一個字，展卷再想再看，情不自禁發出感慨，中國青銅器藝術太浩繁太偉大了，在那個生產力水準並不發達的遠古時代裡，我們的祖先將自己的精神和智慧化作青銅鑄造出傑出的精美的雕塑藝術品，且時間持續如此之長，造型語言形式保持得如此之完整統一，藝術水準又如此之高，在世界雕塑藝術史上也是絕無僅有的，作為一個中國人，一個從事雕塑工作的藝術工作者，為我們的祖先和我們民族的文明倍感自豪。雕塑和雕塑家在中國歷史上向來是被鄙視和忘記的，被視為雕蟲小技，被視為下等工匠，就在這樣的惡劣的環境中中國古代雕塑還是開出了絢爛的藝術之花，這說明什麼呢？說明人的審美是天性，人類嚮往美好的東西，有時就像吃飯睡覺一樣自然而然，說明中華民族是一個樂觀開朗、聰明智慧、勇於創造的民族，他們創造的精神藝術產品是任何災難都不能毀滅的。新中國成立後，特別是改革開放以來，經濟發展人民生活水準和審美水準提高，文藝百花齊放，雕塑藝術真正迎來了溫暖的春天，回頭看一看我們的祖先曾取得的成績，我們不僅有必要有理由從傳統中吸收營養，而且更要在此基礎上努力創新，從而使中華民族文明得到發揚光大。

　　因為有了良好的學術環境，致力於發揚優秀中國傳統文化的有志之士著書立說，在浩如煙海的中國文化中各擷一枝，深入研討，使其血脈更加清晰。在中國商周青銅器的研究中，對於青銅器是不是雕塑是一個大問題，大部分學者將其歸於實用美術、工藝美術範疇，這主要是從表面上看青銅器雕塑之所以為器，是因為它最初的形態是以器為主，以實用為主的，只是隨著時代的發展社會政治文化的變化，我們的祖先自覺不自覺地將器轉化為具有很強雕塑性質、審美形式的雕塑藝術，這正是商周青銅器雕塑的獨特之處，它與器結合，又完全超出了器的本質功能，且並不是所有的青銅器都具有雕

塑的形態，是與不是相互混雜，很難一刀分清，但又不得不分清。為了作商周青銅器雕塑的研究，作為初涉其間的我，查了大量的前輩著述和有關的美術理論，從四個方面詳細說明了青銅器雕塑所具有的特點，第一點，是從青銅器雕塑的製作入手。雕塑即為雕與塑，簡單的說雕就是在材料上去除多餘的，塑就是在少的地方再加上一塊，它有一個極為特殊製作的過程，完全不同於平面的繪畫藝術，從事雕塑工作的人都知道，一件雕塑藝術品最初是以具有粘性的軟性材料進行塑造的，但這並不是雕塑製作的過程的全部，軟性材料塑造的雕塑造型一般必須轉化為硬質材料才便於保存、搬運、陳列、欣賞（石材、木材等是直接以材料來雕刻的，其目的相同），又由於其立體性要轉換為硬質的其他材料必然要先翻製陰模，在陰模中填充其他可變為堅硬的材質，最終才能完成一件雕塑，這是雕塑的特殊之處，其他藝術一般不具備這種特性或者只具某一部分製作過程，商周青銅器雕塑就完整地進行了這一過程。第二點，在理論上確立其雕塑藝術的地位。雕塑是三維立體的，是物質的，是以最簡潔最本質的造型語言表現人類情感的藝術，它不借助環境和文學語言來說明，商周青銅器雕塑是具備這一特點的，它以凝固的始終如一的造型形象和造型結構，為我們展現了商周時期社會的精神面貌，它完全不同於平面的繪畫，而且比繪畫更有力和更精練。第三點，從雕塑表現技法來研究商周青銅器雕塑的雕塑造型和藝術手法。每一類別的藝術形式為了達到深化主題取得審美的體驗，都有其更加詳細獨特的表現手法，雕塑也不例外，由於其立體，雕塑除了通常所見到的圓雕、浮雕手法外，技法又根據材料、光線、環境的不同有自己的變化，如當圓雕固定於某一建築或環境中時，只以一百八十度的觀賞角度來顯示體積結構，背面常常看不到或不易看到時，通常就以半圓雕的形式出現，如石窟藝術，即有完整的雕塑形態又充分考慮了雕鑿與穩固的問題。浮雕就更加豐富，根據壓縮藝術處理的程度不同，又有高浮雕、淺浮雕、平面雕線刻之分，這在中國雕塑藝術中也是很常見的，以之看商周青銅器，不難發現這些手法的合理與嫻熟運用。好在自己就是搞雕塑的，這一方面既有理論又有實踐，研究起來比較駕輕就熟一些。第四點，對商周青銅器雕塑藝術風格的研究。關於商周青銅器雕塑藝術的風格，現在比較流行的也是美術理論、史學界比較認可的是李澤厚先生的獰厲說，李澤

厚先生在他的《美的歷程》這本書中用很長的篇幅進行了論證，但是就獰厲說本人認為有不夠準確的地方，首先用獰厲來概括奴隸社會奴隸主統治階級對奴隸的殘酷壓迫本色是比較籠統的，對於青銅器雕塑藝術來講，它只能代表一個時期的某個時段的藝術風格，比如商代的青銅器雕塑藝術以祭祀文化為主，就體現得比較明顯，而到西周春秋時期，由於禮教的建立，階級矛盾稍有緩和，獰厲就不足以概括青銅器雕塑藝術的整體風格了，加之商周青銅器本身是一個比較統一完整的藝術形式，以一個時段的藝術風格就不能代替整個藝術風格的全部，因此，本書提出了新的看法，即商周青銅器雕塑的詭異風格，不管是祭祀文化還是禮教文化，都是建立在神秘文化的基礎之上的，奴隸主本身迷信或者說逐漸在利用這種迷信來達到統治的目的，這在商周時期中國文化中是一脈相承的，反映到商周青銅器雕塑藝術上也很明顯，「詭」含有神秘、恐懼的意思，「異」就是奇異而與眾不同，詭異基本上可以說明商周青銅器雕塑藝術的風格內涵。

　　除了查詢有關的資料，在寫本書時還就有關問題特詢了許多前輩和同仁，聽取他們的有關見解，獲益不小，對豐富本書的內容起到了很大的作用，特別是我的父親張叔瀛教授，作為新中國雕塑事業的早期開拓者和實踐者，對中國傳統雕塑曾作了大量的考察研究整理工作，為國家很多重要的大型雕塑的製作留下了汗水，特別是對雕塑的製模深有研究，在本書關於商周青銅器雕塑的範模製作研究中，提出了很多重要的設想和意見。當代雕塑的翻製模具，最普遍的是用石膏材料，其迅速凝固的特性使我們不必顧及用軟性材料製作的雕塑造型是否會在翻模過程中受到損壞，而商周時期的青銅器雕塑一直是用特殊的泥料來製範模的，這樣雕塑和製模材料性質相同，極有可能在製範模時損壞雕塑泥型，遠不像史學家研究出來的青銅器製模那麼輕便簡單，究竟是按模還是灌模？內範模是灌漿還是帖泥？其間學問很多，也可見我們的祖先的智慧水準不是能一言而概的，在這一部分我的父親的指導顯得非常重要和切實。

　　對本人來說，自學生時代到進入到雕塑教學崗位，對中國古代傳統雕塑藝術就抱有濃厚的興趣，經過對石窟、寺廟、陵墓雕塑的長期考察，耳濡目染，

對中國古代雕塑的理解漸深，也很關注前輩同仁對這方面的研究，之餘又想把自己的一些想法看法寫出來，商周青銅器雕塑由於在中國古代雕塑藝術史上通常都寫的寥寥，但又不能迴避和輕視，這引起了我的深思和興趣，下決心做一個比較專業的研究，寫作中也曾夜不能寐，往返於圖書館和學校飯堂之間，唯盡自己的淺陋學識，極自己所能以儘量詳細的資料發表自己的拙見，也往往感到詞不達意，仍有錯訛出現，但想此書能做到拋磚引玉，引起更多的人來關心重視商周青銅器藝術，更多的人來深入研究商周青銅器雕塑藝術，能達到這個目的也是對中華文化的一個貢獻。

　　此書即將完稿之時，有消息傳來，報導在陝西韓城又發掘了西周時期的一個貴族墓葬，其中出了大量的整套的青銅禮器，而且保存完好體形巨大，銘文清晰於史可考，使自己對商周青銅器藝術的研究信心倍增，更覺對其研究的重要，能為中國古代雕塑藝術重要組成部分的商周青銅器雕塑寫一些東西，幸甚，幸甚。

　　最後，對給與支持和協助的有關前輩同仁及出版社道聲謝謝。

張耀

再　記

　　銅是人類發現並最早利用的金屬，考古資料證實，中國則在六、七千年前的仰韶文化時期也已有相當明確的銅製品出現。隨著中華文明的發展，到距今三千多年的夏、商、周時期，以銅為材料製作的生活用品、藝術品等已經非常普遍，舉凡社會政治、經濟、文化等，銅在社會生活中占據著十分重要的地位，這一時期大量的青銅器豐富多彩，從其數量、品質、文化內涵等各方面來說，形成了一個十分輝煌燦爛的青銅時代。

　　中國的青銅時代在世界文明史上地位顯著。首先，中國古代銅製品的出現晚於歐洲、兩河及埃及文明，但卻逐漸在社會生活中扮演著重要的角色，從「禹鑄九鼎」到「藏禮於金」，當時的政治、經濟、文化甚至生活風俗都在青銅器上有所反映，其密切的程度是任何一種文明都無法比擬的，我們從中可以瞭解當時十分詳細的歷史文化資訊，可以說是中華文明血脈的重要載體之一，是集中中華文明歷史的特殊見證。其次，商周青銅器的出現，在造型藝術上也是十分獨特的，其顯現的是與世界其他文明所迴然不同的藝術形式，當希臘、兩河、埃及文明使用青銅材料鑄造人物、動物等傳統意義上的雕塑藝術的時候，我們的祖先卻選擇將雕塑藝術與青銅器相結合的道路，使雕塑的美、青銅器的實用性相完美結合，並將宗教、哲學、藝術的觀念注入其中，形成的青銅器雕塑藝術形式獨特而醇厚，在世界範圍看無論是形式、內容都獨樹一幟。其三，中國商周青銅器不僅造型藝術形式獨特，其藝術水準也達到了很高的程度。自漢代有零星的商周青銅器出現，迄今為止，其造型藝術水準全貌給人留下了深刻的印象，從雕塑藝術上講，其涉及了圓雕、浮雕、平面雕等等各種藝術手法，風格上由於時代的不同或凝重，或華麗，或繁縟，色彩繽紛，內容上則裝飾紋樣、現實人物、動物，主觀想像中的神獸等也都大量出現，塑造的藝術水準不僅同同時代其他藝術品相比技法高超、

形式多樣，而且在中國古代藝術品之中也是可圈可點，充分地反映了時代的審美思想和藝術特色。其四，商周青銅器雕塑藝術的鑄造技術也達到了很高的水準。雕塑的完成要經過塑形、製模、轉換成硬質材料（如鑄造青銅）的過程，技術是一個必備的條件。從商周青銅器雕塑的製作水準看，在三千多年前我們的祖先已經掌握了一套極其複雜的青銅鑄造流程技術，無論是陶模鑄造，還是後期的失蠟法鑄造，均將青銅鑄造技術使用得爐火純青，因此從鑄造成的青銅器看，雕塑清晰，鏤空複雜，層次鮮明，尤其是要通過鑄造表現出雕塑藝術的生動性、多樣性，其技術水準都是一流的。

正是由於中國商周青銅器雕塑藝術的獨特性，對其所反映的藝術觀念、藝術規律、藝術製作手法等都是我們研究中國古代藝術特別是雕塑藝術所不能迴避的。這部書即是基於對商周青銅器的不斷研究與關注所撰寫的，它的主要觀點是將商周青銅器納入到中國古代雕塑藝術的大範圍之中，從雕塑的角度發現其藝術規律，從而形成一個較為系統理論化的小結，雖然還不夠十分成熟，但仍期望能引起大家的共鳴，使商周青銅器雕塑藝術的價值更加凸顯出來。

再次感謝廣大讀者的關心，感謝出版社同仁的辛勤工作，同時請廣大讀者多提寶貴意見。

西安美術學院　張耀

主要參考書目

- 王子雲，《中國雕塑藝術史》，人民美術出版社，1988。
- 馬承源，《中國青銅器》，上海古籍出版社，2003。
- 劉蕙孫，《中國文化史稿》，文化藝術出版社，1990。
- 李澤厚，《美的歷程》，天津社會科學院出版社，2001。
- 楊振國，《中國繪畫》，上海人民美術出版社，2001。
- 高蒙河，《銅器與中國文化》，漢語大詞典出版社，2003。
- 郭旭東，《青銅王都》，浙江文藝出版社，2003。
- 劉道廣，《中國古代藝術思想史》，上海人民出版社，1998。
- 曹桂生，《美學入門》，陝西人民出版社，1998。
- 張躍輝、劉家勝，《三星堆博物館》，四川少年兒童出版社，1980。
- 顧永芝，《藝術概論》，江蘇古籍出版社，1989。
- 劉鳳君，《美術考古學導論》，山東大學出版社，2002。
- 龔延明，《中國通史》繪畫本，浙江少年兒童出版社，1999。
- 徐高祉，《中國古代史》，華東師範大學出版社，1992。
- 徐建融，《中國美術史標準教程》上海書畫出版社，1992。
- 郭沫若，《兩周金文辭大系圖錄考釋》，科學出版社，1952。
- 張光直，《中國青銅時代》，三聯書店，1990。
- 馬承源，《上海博物館藏青銅器》，上海人民出版社，1964。
- 杜乃松，《中國青銅器發展史》，紫禁城出版社，1996。
- 陳夢家，《美帝國主義劫掠的中國殷周銅器集錄》，科學出版社，1963。
- 郭寶鈞，《商周青銅器群綜合研究》，文物出版社，1981。
- 李學勤，《東周與秦代文明》，文物出版社，1989。
- 華覺明，《中國科技典籍研究》，大象出版社，1987。
- 中國青年出版社編，《祖國》，中國青年出版社，1981。
- 中國青年出版社編，《中國古代史常識》，中國青年出版社，1980。

- 中國成人教育協會成人高等學校招生研究會編，《藝術概論》，遼寧大學出版社，2000。
- 中央美術學院美術史系中國美術史教研室編，《中國美術簡史》，高等教育出版社，1990。
- 中國社會科學院考古研究所編，《殷墟婦好墓》，文物出版社，1980。
- 中國青銅器全集編輯委員會編，《中國美術分類全集──中國青銅器全集》，文物出版社，1996。

國家圖書館出版品預行編目資料

中國藝術研究叢書. 第一輯5,商周青銅器與青銅器雕塑藝術/ 張耀著. -- 初版. --
臺北市：蘭臺出版社, 2022.12　冊；公分. --（中國藝術研究叢書. 第一輯；
1-10）
ISBN 978-626-95091-6-4（全套：精裝）
1.CST: 藝術史 2.CST: 中國

909.208　　　　　　　　　　　111006811

中國藝術研究叢書第一輯5

商周青銅器與青銅器雕塑藝術

作　　　者：張耀
總 編 纂：党明放　盧瑞琴
主　　編：盧瑞容
編　　輯：沈彥伶　楊容容
美　　編：陳勁宏
校　　對：沈彥伶　盧瑞容　古佳雯
封面設計：陳勁宏
出　　版：蘭臺出版社
地　　址：臺北市中正區重慶南路1段121號8樓之14
電　　話：（02）2331-1675或（02）2331-1691
傳　　真：（02）2382-6225
E—MAIL：books5w@gmail.com或books5w@yahoo.com.tw
網路書店：http://5w.com.tw/
　　　　　https://www.pcstore.com.tw/yesbooks/
　　　　　https://shopee.tw/books5w
　　　　　博客來網路書店、博客思網路書店
　　　　　三民書局、金石堂書店
經　　銷：聯合發行股份有限公司
電　　話：（02）2917-8022　傳真：（02）2915-7212
劃撥戶名：蘭臺出版社　帳號：18995335
香港代理：香港聯合零售有限公司
電　　話：（852）2150-2100　傳真：（852）2356-0735
出版日期：2022年12月 初版
定　　價：全套新臺幣18000元整（精裝，套書不零售）
ISBN：978-626-95091-6-4

《臺灣史研究名家論集》

這套叢書是二十九位兩岸台灣史的權威歷史名家的著述精華，精采可期，將是臺灣史研究的一座豐功碑及里程碑，可以藏諸名山，垂範後世，開啟門徑，臺灣史的未來新方向即孕育在這套叢書中。展視書稿，披卷流連，略綴數語以說明叢刊的成書經過，及對臺灣史的一些想法，期待與焦慮。

一編 ISBN：978-986-5633-47-9

臺灣史研究名家論集《套書》定價：28000

王志宇、汪毅夫、卓克華、
周宗賢、林仁川、林國平、
韋煙灶、徐亞湘、陳支平、
陳哲三、陳進傳、鄭喜夫、
鄧孔昭、戴文鋒

三編 ISBN：978-986-0643-04-6

臺灣史研究名家論集第三編（平裝）28000

尹章義、林滿紅、林翠鳳、
武之璋、孟祥瀚、洪健榮、
張崑振、張勝彥、戚嘉林、
許世融、連心豪、葉乃齊、
趙祐志、賴志彰、闞正宗

二編 ISBN：978-986-5633-70-7

9 789865 633707 30000

臺灣史名家研究論集第二編（精裝）NT$：30000

尹章義、李乾朗、吳學明、
周翔鶴、林文龍、邱榮裕、
徐曉望、康 豹、陳小沖、
陳孔立、黃卓權、黃美英、
楊彥杰、蔡相輝、王見川
